standards

1個方塊 就能達成目的!!

Minecraft
打造大世界

超強 指令方塊與短指令來襲

這裡的指令方塊

超厲害 1 可自由改變麥塊的規則！

指令方塊可讓玩家直接介入遊戲系統，改變遊戲規則。玩家可在適當的時間點執行指令，也能在遊戲時不斷執行指令，並透過創意執行各種不可能做得到的動作！

超厲害 2 指令可互相搭配使用！

多個指令方塊可組合出更複雜的指令。將指令方塊串在一起可做出複雜的程式；與紅石電路組合，還能讓指令與遊戲內的事件互動！

超厲害 3 自然學會程式邏輯！

本書介紹的指令可直接使用，若要試著改造成專屬的指令也很有趣。本書已於卷末列出各種指令的 **ID**，想試著改造指令的人，務必參考看看。邊學邊體驗指令是非常重要的喔！

超厲害！

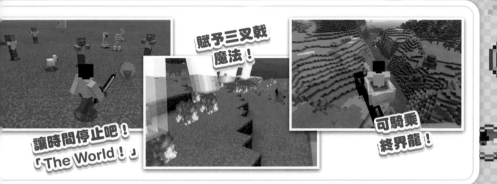

賦予三叉戟
魔法！

可騎乘
終界龍！

讓時間停止吧！
「The World！」

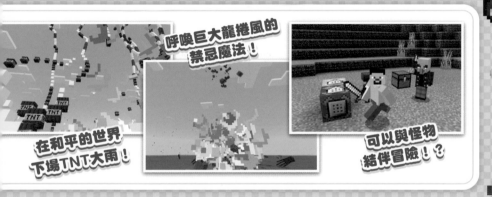

呼喚巨大龍捲風的
禁忌魔法！

在和平的世界
下場TNT大雨！

可以與怪物
結伴冒險！？

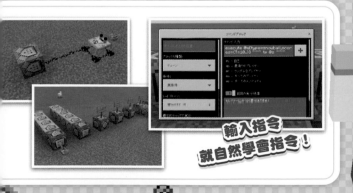

輸入指令
就自然學會指令！

請務必試著執行各
種指令，解說將從
第 8 頁開始！

1個方塊 就能達成目的！
Minecraft 打造大世界
超強 指令方塊與短指令來襲

002 目錄

第1章 ● 初級篇

利用1個方塊就能製作的有趣指令

010 指令方塊的使用方法

016 擊退Lv.999的最強劍

017 停止世界的時間再攻擊

018 苦力怕一接近就發出警告！

020 一個按鈕就能輕鬆提升力量！

022 道具永不消失的箱子

024 製作傳送裝置

026 打造附魔三叉戟

028 試著騎在終界龍的背上！

030 連續施放超華麗的煙火！

033 在空中自動產生立足點！

034 重現刺在地面的勇者之劍！

036 一鍵輕鬆創造牧場

038 利用超能力收集周邊的道具

040 騎著飛天豬到處逛逛！

042 打造會旋轉的觀賞用室內裝潢

044 製作非常實用的經驗值計時器！

第2章 ● 應用篇

試著將指令方塊串在一起使用

048 降下箭雨的必殺武器

050 降下TNT大雨！

052 凍結特定範圍之內的敵人

054 設置炸彈再炸死怪物！

056 打造最強的雪傀儡！

058 打造大範圍自動防禦裝置

060 變身成喜歡的動物或怪物！

062 讓怪物掉進陷阱！

064 製作手扶梯

066 隨時隨地蓋個家！

068 帶著隨行怪物去冒險！

070 打造傳送門

072 燒盡周邊的火球！

074 打造讓農作物快速成長的裝置

076 打造火箭筒！

079 打造與殭屍作戰的深海守衛！

082 RPG的經典！打造強制移動地板！

085 利用爆炸跳到高空中！

088 凍結敵人！最強的冰劍！

091 釋放究極爆裂魔法

094 讓怪物變成豬的魔法杖！

097 席捲一切的龍捲風魔法！

第3章 ● 基礎研究

指令活用手冊

102 建立可使用指令的環境

104 記住指令用語

109 指令方塊的使用方法

麥塊博士

平常就熱心研究指令
與紅石，為了推廣指
令會不斷指導孩子們。

第4章 ● 資料庫集

指令ID一覽表

115 實體ID（友好的生物）

116 實體ID（敵對的生物）

118 建築物ID／狀態效果ID

120 附魔效果

122 方塊ID

史蒂夫

大家耳熟能詳的麥塊
主角。雖然不太擅長
指令，但最近似乎開
始有興趣了。

艾力克斯

心地善良的女孩子。與
史蒂夫是青梅竹馬，每
天都吐槽史蒂夫說的話。

第1章

CHAPTER.1

初級篇

利用1個方塊就能製作的有趣指令

就算手邊只有 1 個指令方塊，也能做出很有趣的指令喔！讓我們試著利用 1 個指令方塊做出有點好用的指令，以及讓遊戲變得超華麗的指令吧！

呵呵呵，看了這招，你還會說一樣的話嗎？

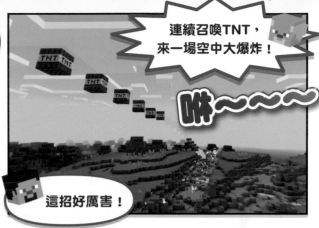

連續召喚TNT，來一場空中大爆炸！

咻～～～～

這招好厲害！

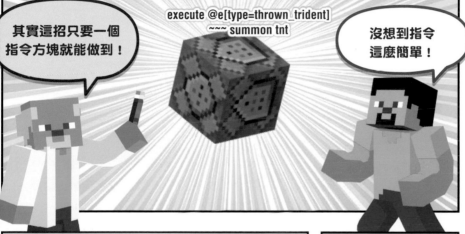

其實這招只要一個指令方塊就能做到！

```
execute @e[type=thrown_trident]
~~~ summon tnt
```

沒想到指令這麼簡單！

博士，我也要學指令！

等一下，是我先說要學的耶！

哈哈哈，兩個一起學就好啦！

我還要介紹很多1個指令方塊就能玩的有趣絕招，趕快來學吧！

指令方塊的使用方法

要使用指令需要記住一些設定與使用方法與規則，首先為大家介紹幾個一定要知道的規則吧！

使用指令的事前準備

要在 Switch、PS4、手機的基岩版使用指令，必須先從「設定」選單點選「協助工具」，再開啟「啟用開啟聊天視窗訊息」選項。若是於創造模式創建世界，這個選項將預設為啟用，所以不需要另行設定。

1 開啟設定畫面

開啟麥塊的選單，點選「設定」開啟設定畫面。

2 開啟「啟用開啟聊天視窗訊息」

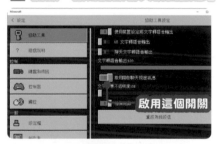

協助工具設定裡面有「啟用開啟聊天視窗訊息」選項。點選旁邊的開關就能啟用。

指令的使用方法

指令可在聊天視窗輸入。第一步先開啟聊天視窗（Switch 或 PS4 這類電視遊樂器可按下方向鍵的➡開啟）。在聊天視窗中輸入「/」之後，後續的文字將會被辨識為指令。比方說，輸入「/time set 0」，就能將遊戲的時間設定為早上。但是，若不在一開始加上「/」，就只是一般的聊天喔。

1 開啟聊天視窗

開啟聊天視窗。Switch 的話請按下➡鍵，Windows 10 的話按下「T」鍵。

② 一開始先輸入「/」

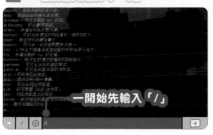

一開始先輸入「/」

在聊天視窗輸入「/」之後，後續輸入的內容都會被當成指令。

③ 執行指令

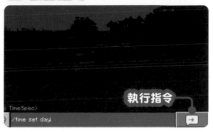

執行指令

指令輸入完成後，可按下聊天視窗的傳送鈕。如果輸入的指令是正確的，就會執行指令。

快速輸入相同的指令

若想「重複使用相同的指令」或是「想修正剛剛輸入的錯誤指令」，可使用聊天視窗的紀錄功能，省掉重新輸入的麻煩。開啟聊天視窗後，按方向鍵↑即可顯示之前輸入的文字。由於可以修正文字，所以就算不小心輸入了錯誤的指令，也能即時修正。

① 顯示前次的文字

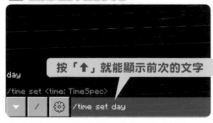

按「↑」就能顯示前次的文字

方向鍵↑可顯示聊天視窗的紀錄，若繼續按↑可顯示更早期的紀錄。

② 重複執行相同的指令

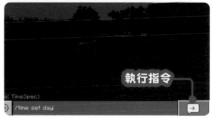

執行指令

接著只要按右下角的傳送鈕，就能再次執行上一個指令。

③ 也能快速修正指令

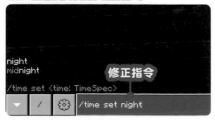

修正指令

也可以修正指令，只要重新輸入錯誤的部分即可。

學會這項功能就能迅速重新輸入指令喔！

試著使用指令方塊

指令方塊是能搭配多個指令的方塊，如果用得巧妙，就能讓你做更複雜或更有趣的事情。接下來將為大家介紹使用指令方塊的規則。要提醒的是，在生存模式下無法安裝或操作指令方塊，所以如果你想創造或修改指令，必須先切換成創造模式。

指令方塊的取得與使用方法

指令方塊是隱藏方塊，不使用 give 指令就無法取得。開啟聊天視窗，輸入「/give @p command_block」。將 @p 換成 @a 或 @s 也能取得方塊。

1 在聊天視窗輸入命令

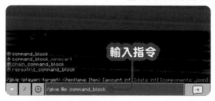

/give □@p□command_block

*□ 為半形空白字元

指令方塊只能透過指令取得。先從聊天視窗輸入指令吧。

2 取得指令方塊吧！

指令方塊

正確輸入指令後，物品欄會出現指令方塊。

3 配置指令方塊

配置指令方塊。如果只有一個指令方塊，就不需要計較方向。

4 點選指令輸入欄位

點選

點選聊天視窗，再點選右上角的「指令輸入」方塊

⑤ 輸入命令

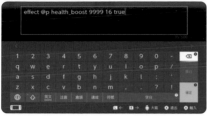

輸入本書介紹的指令。若是遊戲機版本，可使用支援的USB鍵盤快速輸入。

⑥ 展開指令輸入欄位

點選這裡

若指令過長，可點選輸入欄位右側的「+」，展開輸入欄位。

⑦ 指定執行條件

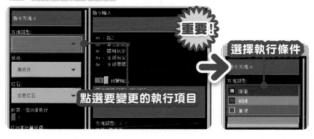

重要！

點選要變更的執行項目

選擇執行條件

可從左側的設定來變更指令方塊的執行條件。點選要變更的項目再選擇執行條件吧。

確認座標的方法

本書介紹的指令有好幾個都必須直接輸入座標。想要確認座標，必須先開啟設定畫面的「顯示座標」，就能顯示玩家目前所在位置的座標。

紅框的部分就是座標！

① 開啟設定畫面

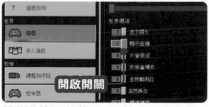

開啟開關

開啟遊戲設定畫面，再於「世界選項」啟用「顯示座標」。

② 顯示目前所在位置的座標

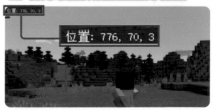

位置: 776, 70, 3

遊戲畫面左上角會隨時顯示目前所在位置。

要在熟悉的世界使用指令就先備份！

不小心輸入錯誤的指令或是發生預料之外的事情，很有可能會把整個世界搞得亂七八糟，甚至無法繼續玩遊戲。所以如果要使用指令，最好不要選擇平常遊戲的世界（存檔），而是新增世界再使用。如果想在平常遊戲的世界使用指令，建議先備份世界，再於副本執行指令。如此一來，就算發生什麼問題，也能刪除副本，回到原本的世界。

> 在平常遊戲的世界
> 使用指令很危險！
> 最好先備份再使用！

第
1
章
──
初
級
篇

1 點選編輯按鈕

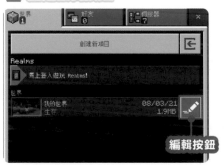

編輯按鈕

點選平常遊戲的世界右側的編輯按鈕（鉛筆圖示）。

2 選擇「複製世界」

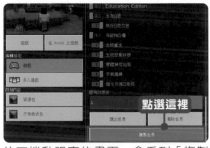

點選這裡

往下捲動視窗的畫面，會看到「複製世界」按鈕。點選這個按鈕即可複製世界。

3 選擇副本

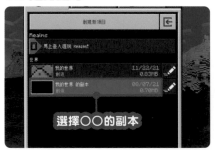

選擇○○的副本

回到世界選擇畫面之後，會看到新增「○○的副本」世界，點選這個世界開始遊戲。

4 平常在玩的世界複製完成！

可以在平常玩的世界的副本進行遊戲了。如果發生了無法還原的意外，可刪除這個世界，回到原本的世界。

如何刪除指令執行紀錄？

使用指令方塊之後，畫面左上角會顯示指令紀錄，而且只要指令方塊正在執行，就會一直顯示這個紀錄。一旦紀錄太多，整個畫面會變得很亂，所以可在指令執行結束後，關掉這些紀錄。在聊天視窗輸入下列兩個命令，就能關掉指令紀錄。

隱藏指令方塊的執行紀錄
* □ 為半形空白字元

```
/gamerule□commandblockoutput□false
```

隱藏聊天視窗的執行紀錄
* □ 為半形空白字元

```
/gamerule□sendcommandfeedback□false
```

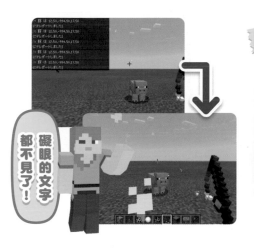

礙眼的文字都不見了！

Point!!

如何重新顯示執行紀錄？

雖然執行紀錄很礙眼，但是有紀錄的話，就能知道指令方塊無法正常運作的原因。如果想要重新顯示紀錄，可將上述兩個命令最後面的「false」改成「true」，再執行一次即可。

利用 1 個方塊就能製作的有趣指令

如何強制結束指令？

若是輸入錯誤的指令，有可能會讓指令方塊失控，為了要應對有時無法觸碰到指令方塊的情況，請先記住強制結束指令的方法。

關閉開關

往下捲動設定畫面就會看到「指令方塊已啟用」選項。關閉後，所有指令方塊便會停止運作。要再使用指令時，再回來啟用即可。

擊退Lv.999的最強劍

在 Switch 或 PS4 製造只有 Java 版（PC 版）才擁有的擊退 Lv.999 武器 !?

×1 就能實現！

使用這個指令，就可以將敵人打到超遠的地方！基岩版無法利用指令對武器施加擊退 Lv.2 以上的附魔效果，所以這次要以模擬的方式來重現 Lv.999 的擊退效果。

飛到地平線的位置！

擊退Lv.999指令的製作方法

第1章——初級篇

1 在指令方塊輸入指令

```
execute□@a□~~~□effect□@e[r=5,rm=0.2]□levitation□1□0□true
```

* □ 為半形空白字元

指令方塊

重複註解　**重複**

方塊類型：
重複　▼

條件：
無條件　▼　**無條件**

紅石：
永遠啟用　▼　**永遠啟用**

於第一個刻度執行

指令輸入
execute @a ~~~ effect
@e[r=5,rm=0.2] levitation 1 0 true　＋

🔊 配置
🔊 最近的玩家
🔊 隨機玩家
🔊 全部玩家

■ 拉實輸出

在適當的位置配置指令方塊之後，觸碰指令方塊，再輸入上述的指令。effect 指令可讓玩家賦予半徑 5 格之內的實體（動物或怪物）懸浮效果（levitation）。設定方式請依照左圖。

2 攻擊5格之內的敵人

懸浮之後攻擊

飛得超遠！

當怪物或動物接近玩家就會懸浮在半空中，此時玩家若展開攻擊，就能將牠們噴到遠方。如果不攻擊，對方會一直浮在半空中，所以還是早點揍牠們一拳吧！

停止世界的時間再攻擊

×1
就能實現！

只要有一個指令方塊就能操控時間！停止世界的時間之後，只有玩家能夠自由移動！

使用這個指令可停止所有動物或怪物的時間。這指令很像「JoJo 的奇妙冒險」中迪奧大人的替身能力！如果將雪球丟到空中，雪球會停在半空中，但只要離雪球遠一點，時間就會再度流動。

凍結除了自己以外的時間！

利用 1 個方塊就能製作的有趣指令

停止時間的指令

1 在指令方塊輸入指令

```
execute□@e[type=snowball]□~~~□execute□@p[r=5]□~~~□
execute□@e[rm=1]□~~~□tp□@s□~~~
```

* □ 為半形空白字元

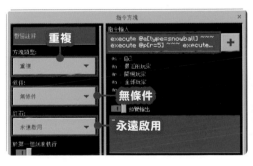

在適當的位置配置指令方塊，再輸入上述的指令。利用 tp 指令將距離雪球 1 ～ 5 格的實體（動物或怪物）持續傳送到指令方塊的位置，可凍結牠們的行動。

2 丟出雪球，停止時間吧！

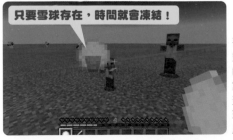

只要雪球存在，時間就會凍結！

雪球停留在空中的時間，就是專屬我的時間！

丟出雪球後，雪球會停在半空中，此時所有動物或怪物的動作也會停止。這時候玩家就能盡情攻擊！玩家若走到距離雪球 5 格的位置，雪球就會掉下來，時間也會再度流動。

苦力怕一接近就發出警告！

沒有比從背後偷偷接近的苦力怕更恐怖的怪物了。如果執行這個指令，就能在苦力怕接近的時候發出警告！

×1 就能實現！

正在專心挖掘的時候，若是背後傳來「咻～」這個準備要爆炸的聲音應該會很害怕吧？應該有不少的玩家有過這類的心理陰影，這時候就可以執行指令，以便在苦力怕接近時發出警告。

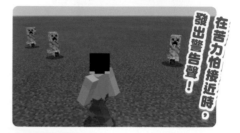

在苦力怕接近時，發出警告聲！

配置圖

紅石比較器

拉桿　　　紅石

用黃色虛線框住的位置稱為「脈衝電路」，能以固定的頻率發出紅石訊號。

苦力怕警示指令

1 在指令方塊輸入指令

```
execute□@e[type=creeper]□~~~□execute□@p[r=10]□~~~□
playsound□note.pling□@p□~~~□4□2□3
```

* □ 為半形空白字元

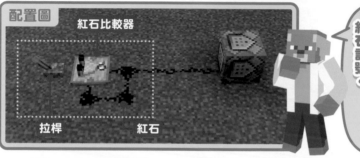

指令方塊

新增註解　　**重複**

方塊類型：

重複

條件：

無條件 ← **無條件**

紅石：

需要紅石 ← **需要紅石**

在適當的位置配置指令方塊，再輸入上述的指令。這個指令的「@e[type=creeper]」部分指定了苦力怕，若將「creeper」指定為其他的實體ID，就能在其他的動物或怪物接近時發出警告。

② 建立脈衝電路①

依照上圖從指令方塊延伸紅石與紅石比較器。配置紅石比較器的時候，要注意方向是否正確。

③ 建立脈衝電路②

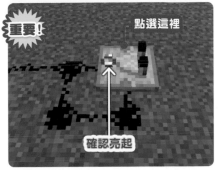

點選這裡

重要！

確認亮起

點選紅石比較器，確認前端的位置亮起來了。

④ 建立脈衝電路③

啟動拉桿

開始閃爍就沒問題了！

啟動拉桿後，紅石若開始閃爍，代表脈衝電路正常運作！

在紅石比較器的後面設置拉桿，整個裝置就完工了。啟動拉桿，確認脈衝電路是否正常運作。

⑤ 苦力怕一接近就會發出警示音！

就算是從背後接近…

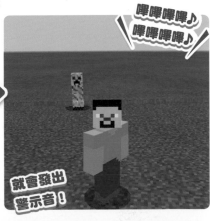

嗶嗶嗶嗶♪
嗶嗶嗶嗶♪

就會發出警示音！

裝置啟動後，只要苦力怕距離玩家 10 格之內，裝置就會發出警示音。如此一來，再也不用擔心苦力怕偷襲了。

一個按鈕就能輕鬆提升力量！

一個按鈕就能增強玩家的攻擊力和跳躍力！
也可以同時增強這兩個力量！

×1
就能實現！

指令可快速增強玩家的力量！這次要利用 effect 指令，製作隨時能讓玩家狀態上升的指令裝置。只要按下按鈕，就能強化玩家的力量。

一鍵打倒最強的怪物！

攻擊力強化裝置的製作方法

① 在指令方塊輸入指令

```
effect□@p□strength□9999□16□true
```

* □ 為半形空白字元

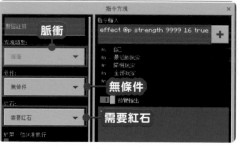

effect 指令可根據指令 ID 賦予玩家或怪物對應的效果。strength 是增強攻擊力的指令 ID，9999 是效果維持的秒數，16 是效果的強度。這個數字越大，效果越強，但超過16 之後，攻擊力反而會降低，甚至無法打中敵人。

② 配置按鈕及告示牌

按鈕

告示牌

在指令方塊安裝按鈕及告示牌，並在告示牌上撰寫力量升級這些字。

③ 強化力量

空手也能一拳打倒怪物！

按下按鈕後，就能強化攻擊力。即使是空手，也能虐殺所有怪物！

改寫「effect @p」之後的命令可製作各種強化能力的裝置。在此要介紹一些特別好用的指令。大家可隨著心情強化各種能力！

也可同時使用多種效果！

提升速度！

```
effect□@p□speed□9999□
20□true
```
*□為半形空白字元

速度快到視野扭曲！

speed 指令可大幅提升玩家的移動速度！數值若超過「20」，移動速度會更快，但也會變得很難操作。

提升跳躍力！

```
effect□@p□jump_boost□
9999□12□true
```
*□為半形空白字元

跳得比鳥還高！

jump_boost 指令可提升跳躍力。若把指令的數值調到「12」以上，玩家可跳得更高，但掉下來的時候也會受傷。

提升HP上限！

```
effect□@p□health_boost□
9999□14□true
```
*□為半形空白字元

有這麼多 HP 超放心的！

health_boost 可調整愛心的數量。若把指令的數值調到「14」以上，可增加更多愛心，但要注意畫面會變得較混亂。

如何消除指令的效果？

在聊天視窗中輸入「/effect @p clear」指令，就能消除附加在玩家身上的所有狀態效果。也就是說，只要使用指令方塊建立這個指令，按一下按鈕，就能消除所有的效果。

```
/effect□@p□clear
```
*□為半形空白字元

利用1個方塊就能製作的有趣指令

道具永不消失的箱子

試著打造取出道具，道具也不會消失的奇幻箱子！

麥塊也有鑽石或綠寶石這類貴重的道具。讓我們試著製作一個能無限增殖道具的箱子。這個技巧就是利用「/clone」指令複製箱子，藉此打造能無限增殖道具的箱子。

不管取出多少個道具，數量都不會減少！

箱子

物品欄

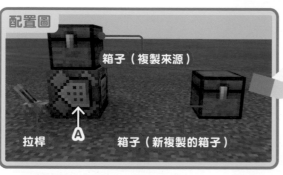

配置圖

箱子（複製來源）

拉桿　Ⓐ　箱子（新複製的箱子）

複製整個箱子，就有取之不盡的道具

製作無限箱子的方法

1 確認箱子的座標

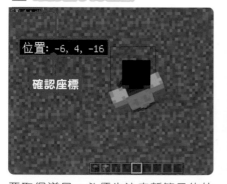

位置：-6, 4, -16

確認座標

要取得道具，必須先決定新箱子的位置，所以要先取得座標。

2 在目標位置配置箱子

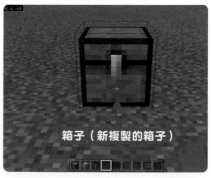

箱子（新複製的箱子）

在步驟1取得的座標位置，配置新箱子。

3 輸入A方塊的指令

clone□~~1~□~~1~□-6□4□-16

確認過的座標

＊□為半形空白字元

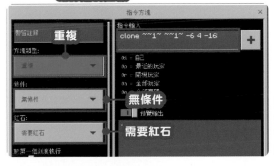

在 A 的指令方塊輸入指令。如此一來，就能將指令方塊上方 1 格的空間，複製到步驟 2 的箱子位置。

4 配置複製來源的箱子

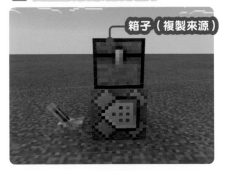

箱子（複製來源）

在指令方塊上方配置複製來源的箱子。

5 在箱子內放入道具

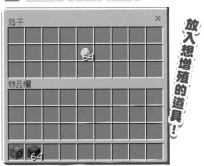

放入想增殖的道具！

啟用拉桿，再將想增殖的道具放入步驟 4 配置的箱子（複製來源）。

6 可無限取出道具

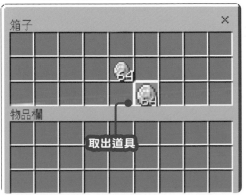

取出道具

不管是什麼道具都能無限增殖喔！

打開步驟 2 配置的新箱子，確認道具是否已複製完成。就算取出道具也會立刻補充，箱子永遠不會變空。

製作傳送裝置

可以利用指令製作瞬間移動到挖掘場或其他據點的裝置！

×1
就能實現！

不管怎麼調整，在麥塊的世界移動都是很花時間的，所以這次要利用指令製作可瞬間移動的裝置。如果有這個裝置，就能迅速在重要的據點或挖掘場往返！

瞬間移動到挖掘場！

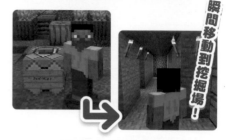

第 1 章 ── 初 級 篇

傳送裝置的製作方法

1 確認傳送位置的座標

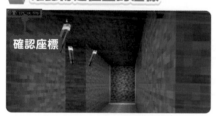

確認座標

先前往目的地，並確認目的地的座標位置。

2 確認傳送後，要面向何處的座標

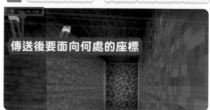

傳送後要面向何處的座標

完成步驟 1 之後，往要去的方向移動，再取得座標。

3 在指令方塊輸入指令

tp□@p□119□14□576□facing□122□14□576

傳送目的地的座標　　**傳送後要面向何處的座標**

* □ 為半形空白字元

在據點配置指令方塊並輸入指令。請依照右圖設定。

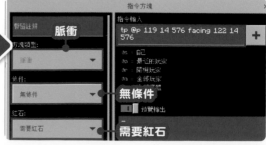

脈衝

無條件

需要紅石

024

4 加上按鈕與告示牌

按鈕

§1回到原地

告示牌

在指令方塊安裝傳送時的按鈕和寫著目的地的告示牌。

5 確認能否正確傳送

確認能否正確傳送！

按下按鈕，確認能否正確傳送。

6 在據點配置回到原地的裝置

輸入回到據點的指令

§1回到原地

以步驟 1、2 的方式確認據點的座標，再以步驟 3 的方式輸入指令，藉此在傳送目的地配置另一個傳送裝置。

這麼一來，在挖掘場的工作效率就會變快！

真希望在所有重要的場所和據點都設置這種裝置！

讓告示牌的文字更清楚

如果在告示牌輸入中文，有可能不是那麼容易閱讀，所以可在這些文字上套用粗體樣式。方法很簡單，只需要在輸入文字的時候，先輸入「§l」（符號與小寫的 L）即可。如果是 Switch 版，可利用「選擇鍵盤」→「符號」→「2」，即可輸入「§」符號。

§1回到原地

加上「§l」

打造附魔三叉戟

三叉戟是可以投擲的武器，也可以打造成發射魔法的超強武器！

×1 就能實現！

讓我們利用指令，將三叉戟打造成投擲後可以發射強力魔法的武器吧！雖然這是賦予三叉戟效果的技巧，但攻擊範圍非常廣泛，所以若是賦予閃電或 TNT 這類破壞力十足的效果，千萬別投到太遠的地方！

利用三叉戟施展華麗的魔法！

打造魔法三叉戟的方法

1 先賦予三叉戟忠誠

```
/enchant□@s□loyalty□3
```

重要！

在聊天視窗輸入

/enchant <player: target> <enchantmentName: Enchant> [level: int]

/enchant @s loyalty 3

* □ 為半形空白字元

先將三叉戟拿在手上，再利用指令賦予「忠誠」效果。

2 在指令方塊輸入指令

```
execute□@e[type=thrown_trident]□~~~□summon□lightning_bolt□~~1~
```

可賦予的指令 ID

* □ 為半形空白字元

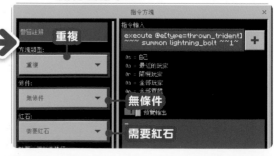

指令方塊

暫留註解　　**重複**

方塊類型：
重複

條件：
無條件

紅石：
需要紅石

指令輸入
execute @e[type=thrown_trident]
~~~ summon lightning_bolt ~~1~

0s：配
0n：最近的玩家
0n：隨機玩家
0s：全部玩家
0s：全部實體

**無條件**
追蹤輸出

**需要紅石**

配置拉桿與指令方塊後輸入指令，賦予正在飛行的三叉戟效果。

### ③ 一拉拉桿就射出三叉戟

一拉拉桿，就射出三叉戟，
賦予的效果也會跟著啟動喔。

## 可賦予的指令ID與對應的魔法

### 閃電（ID：lightning_bolt）

召喚閃電。這招比「喚雷」更會落下
大量的閃電。

### 尖牙（ID：evocation_fang）

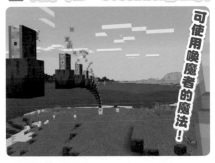

可使用喚魔者的魔法！

可發射喚魔者的魔法，效果看起來也
很酷。

### 弓箭（ID：arrow）

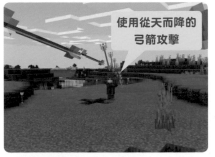

使用從天而降的
弓箭攻擊

三叉戟飛過的軌道都會降下弓箭，造
成敵人的傷害。

### TNT（ID：tnt）

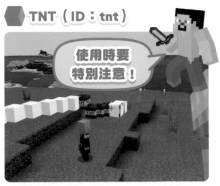

使用時要
特別注意！

大量召喚已點火的TNT，三叉戟就會
變成大規模殺傷力強的兵器！

# 試著騎在終界龍的背上！

可以騎在「終界龍」的背上，暢遊整個終界！

×1 就能實現！

這個技巧可讓玩家騎在巨大的終界龍背上，但召喚終界龍的時間點不容易抓準，熟練之前要多練習幾次。如果不小心召喚太多終界龍，說不定還得利用「/kill @e[ender_dragon]」指令把所有終界龍都殺掉！

騎著最終魔王在天空翱翔！

## 騎乘終界龍的方法

### 1 先配置指令方塊與拉桿

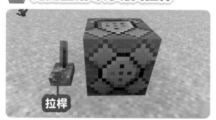

拉桿

先配置指令方塊，再於旁邊配置拉桿。

### 2 配置軌道與礦車

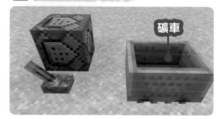

礦車

在能夠操控步驟 1 的拉桿位置，配置軌道與礦車。

### 3 在指令方塊輸入指令

execute□@e[type=ender_dragon]□~~~□tp□@e[type=minecart]□~~4~

\* □ 為半形空白字元

指令方塊 ×

靜態註解　**重複**

方塊類型：
重複 ▼

條件：
無條件 ▼　**無條件**

紅石：
需要紅石 ▼　**需要紅石**

於第一個刻度執行

指令輸入
execute @e[type=ender_dragon]
~~~ tp @e[type=minecart] ~~4~　+

@s = 自己
@p = 最近的玩家
@r = 隨機玩家
@a = 全部玩家

☐ 背實輸出

這個指令方塊會將上述的礦車傳送到終界龍的 4 格方塊上方。請依照左圖設定。

028

④ 輸入指令，避免方塊被破壞

/gamerule□mobgriefing□false

* □ 為半形空白字元

在聊天視窗輸入指令

終界龍會破壞地形，所以要先
輸入指令，避免方塊被破壞。

⑤ 召喚終界龍

/summon□ender_dragon□^^20^6

* □ 為半形空白字元

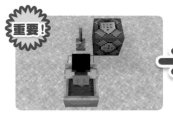

重要！

坐上礦車，再輸入上述召喚
終界龍的指令。接著立刻操
作拉桿。

在聊天視窗輸入指令

⑥ 拉動拉桿，坐到終界龍背上

坐在礦車上並拉下拉桿，就
能將玩家與礦車一同傳送到
終界龍的背上。

一召喚就拉下拉桿是
成功的祕訣喔！

連續施放超華麗的煙火!

透過簡單的電路,就可以欣賞有如煙火大會壓軸秀的煙火連發!

×1 就能實現!

這次要介紹的是利用排在一起的發射器連續施放煙火的技巧,不過這個效果會對裝置造成負擔,所以輸入指令方塊的指令也不太一樣,執行時,千萬別忘了步驟 1 喔。

連續施放煙火!

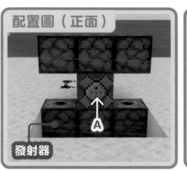

配置圖(正面)

A
發射器

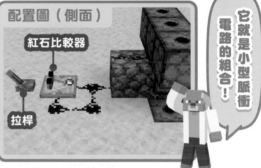

配置圖(側面)

紅石比較器
拉桿

它就是小型脈衝電路的組合!

煙火連發裝置的製作方法

1 確認配置的方向

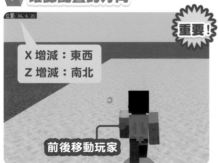

重要!

位置: 34, 4, 21

X 增減:東西
Z 增減:南北

前後移動玩家

讓配置圖裡的發射器在前面,再讓紅石電路配置在後面,確認裝置朝向東西還是南北方向。

2 配置發射器

發射器

挖出 1 個方塊深的洞,再於洞中排列 3 個發射器。配置成向上發射的方向。

3 在發射器放入煙火

將不同的煙火放入這三個發射器裡。

4 配置指令方塊

指令方塊

在正中央的發射器配置指令方塊。

5 在A方塊輸入指令

東西方向 clone□~~-1~1□~~-1~-1□~~1~-1

南北方向 clone□~1~-1~□~-1~-1~□~-1~1~

*□ 為半形空白字元

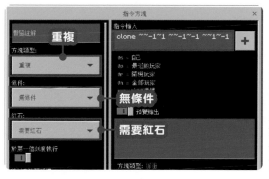

重複

方塊類型：
重複

條件：
需條件 → 無條件

紅石：
需要紅石 → 需要紅石

於第一個刻度執行

指令輸入
clone ~~-1~1 ~~-1~-1 ~~1~-1 +

0s = 自己
0p = 最近的玩家
0r = 隨機玩家
0a = 全部玩家

預覽輸出

方塊類型：瞬衝

在指令方塊 A 輸入指令。在步驟 1 確認裝置的方位，方位不同會需要輸入不同的指令，如此一來就能將下方的發射器複製到指令方塊的上方。輸入指令之後，請依照左圖設定指令方塊。

6 配置發射器

在指令方塊上面配置 3 個發射器，並且將這些發射器方向調整成向上發射。

利用1個方塊就能製作的有趣指令

7 配置方塊

在指令方塊後面配置方塊。只要是能傳遞訊號的方塊即可。

8 配置紅石比較器

重要！

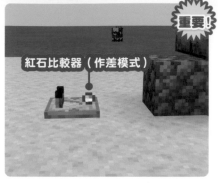

紅石比較器（作差模式）

如圖配置紅石比較器，再設定為作差模式。

9 拉線路

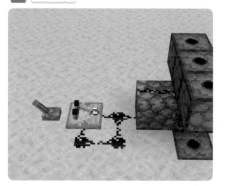

如圖以紅石塵拉線路，裝置就完成了！

10 測試裝置

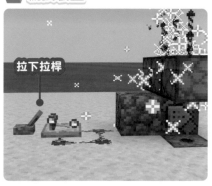

拉下拉桿

如果線路與裝置都正常，一拉下拉桿就會不斷施放煙火。

11 讓煙火點綴夜空吧！

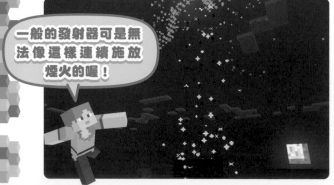

一般的發射器可是無法像這樣連續施放煙火的喔！

一啟動連射裝置，就能利用煙火點綴夜空。可利用「/time set night」指令將時間調整為晚上。

在空中自動產生立足點！

在打造建築時，往往要花不少力氣來建立立足點，
但這個技巧可以幫我們自動建立立足點！

×1
就能實現！

如果想快速製造立足點（鷹架），絕
對要試試這個會自動在玩家腳邊製造
立足點的方塊。可於這項技巧使用的
方塊 ID 非常多，有興趣的讀者務必
參考 113 頁的指令 ID 表。

自動產生立足點的技巧！

<div style="text-align:right">利用 1 個方塊就能製作的有趣指令</div>

自動產生立足點的方法

1 對指令方塊輸入指令

```
execute □@p □~~~□ setblock □~~-1~□ glass
```

方塊 ID

* □ 為半形空白字元

配置拉桿與指令方塊，然
後輸入指令，指令的內容
是在玩家下方 1 格處產
生方塊。

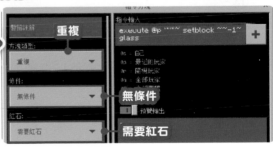

重複

無條件

需要紅石

2 啟動拉桿

可利用各種方塊
試看看喔！

啟動拉桿，再邊跳躍邊前進，
就會不斷產生立足點。如果想
往下走，就往下挖掘方塊。如
果沒辦法往下走，就於「設
定」停用「指令方塊已啟用」
這個選項。

重現刺在地面的勇者之劍！

×1
就能實現！

可利用指令，重現勇者之劍刺在地面上的狀態！

在角色扮演遊戲很常見到刺在地面上的勇者之劍，這次將於麥塊重現！步驟 2 的盔甲座姿勢可決定劍刺在地上的角度，所以無法調整盔甲座方向的 Java 版就無法使用這項技巧了。

麥塊也有勇者之劍！？

第1章 —— 初級篇

將劍刺在地面的方法

1 立起盔甲座

盔甲座

將盔甲座放在劍要刺入的位置上方，再讓盔甲座拿著劍。

2 調整姿勢

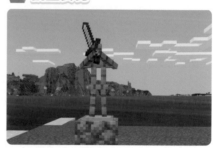

一邊潛行，一邊藉由觸摸來調整盔甲座的姿勢。

3 配置指令方塊與拉桿

配置指令方塊與拉桿。在任何位置配置都可以。

4 在名牌輸入名稱

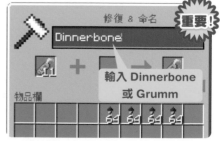

修復 & 命名　　　重要！
Dinnerbone

輸入 Dinnerbone 或 Grumm

物品欄

在鐵砧與名牌輸入「Dinnerbone」或「Grumm」。

5 將盔甲座倒過來放

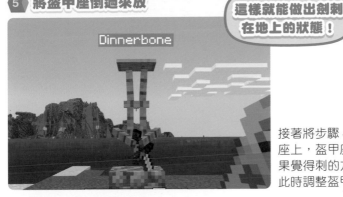

> 這樣就能做出劍刺在地上的狀態！

接著將步驟 4 的名牌放在盔甲座上，盔甲座就會倒過來。如果覺得刺的方式不好看，可在此時調整盔甲座的姿勢。

6 在指令方塊輸入指令

```
effect□@e[type=armor_stand]□invisibility□1□1□true
```

*□ 為半形空白字元

在指令方塊輸入指令。利用讓盔甲座隱藏的指令隱藏盔甲座。輸入指令之後，如左圖設定指令方塊。

7 盔甲座隱形之後就完成了！

啟動拉桿

一啟動拉桿，盔甲座就會消失，只剩下劍刺在方塊上而已！

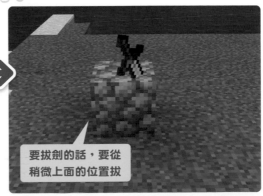

要拔劍的話，要從稍微上面的位置拔

一鍵輕鬆創造牧場

不用等動物繁殖，也不用硬拉動物過來，瞬間就能建造出牧場。

×1 就能實現！

指令方塊可瞬間收集大量的動物，但是要記得設定延遲指令方塊，否則會一次收集太多動物！以右圖的牧場為例，若使用未設定延遲的指令方塊，收集到的動物數量可是會多到足以令人窒息喔！

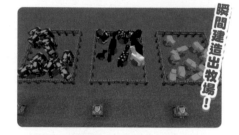

瞬間建造出牧場！

一鍵創造牧場的方法

1 利用柵欄打造牧場

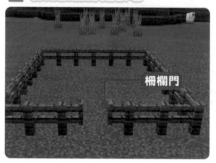

柵欄門

利用柵欄與柵欄門圍出牧場的空間。

2 調查召喚目的地的座標

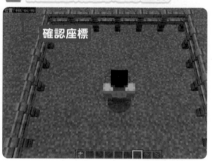

確認座標

站在要召喚動物的位置，並取得所在位置的座標。盡可能站在牧場中間比較好。

3 在指令方塊安裝按鈕

按鈕

如果是安裝拉桿，可是會一次出現大量的動物喔！

配置指令方塊，再設置按鈕。這個技巧必須以按鈕代替拉桿才行。

④ 在指令方塊輸入指令

summon□cow□448□66□95

實體 ID ｜ **剛剛取得的座標（Y 座標要加 2）**

* □ 為半形空白字元

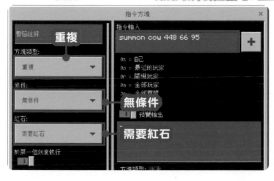

在指令方塊輸入指令，再如左圖設定指令方塊。這項指令可在步驟 2 取得的座標上方 2 個方塊高的位置，召喚指定的實體（動物）。

⑤ 設定延遲

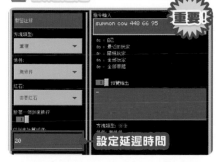

輸入指令與完成設定之後，再將延遲時間設定為 10 ～ 20 左右。

⑥ 試著打造牧場

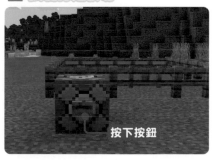

按下按鈕

完成所有設定之後，按下按鈕來召喚動物吧。

⑦ 動物陸續出現！

剛剛指定的動物會陸續出現在柵欄裡。如果動物數量太多，可重新設定延遲。

可放牧的動物ID

| 動物名稱 | 實體ID |
| --- | --- |
| 雞 | chicken |
| 牛 | cow |
| 豬 | pig |
| 羊 | sheep |
| 馬 | horse |
| 驢 | donkey |
| 羊駝 | llama |
| 貓熊 | panda |

利用超能力收集周邊的道具

×1
就能實現！

> 能一口氣收集所有掉在附近的道具或素材，真的是超厲害的能力啊！

遠距離攻擊或是會爆炸的道具與素材其實得花一番工夫才能撿起來，而這項超能力可以幫助我們省去麻煩，直接將這些道具與素材撿起來。

這項技巧能讓半徑 30 格之內的道具全部從空中飄向玩家喔。

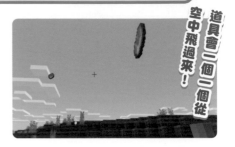

道具會一個一個從空中飛過來！

收集道具的超能力

1 在A方塊輸入指令

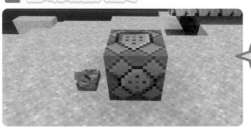

> 只需要準備這個就可以了

隨意找個地方配置指令方塊與拉桿。

2 在指令方塊輸入指令

```
execute□@p□~~~□execute□@e[type=item,r=30]□~~~□
tp□@s□^^0.1^0.2□facing□@p
```

注意！

* □ 為半形空白字元

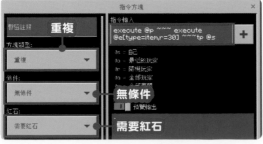

| 野蠻註解 | **重複** |
| 方塊類型： | |
| 重複 | |
| 條件： | |
| 無條件 | **無條件** |
| 紅石： | |
| 需要紅石 | **需要紅石** |

在指令方塊輸入指令，再如左圖設定指令方塊。這項命令可收集半徑 30 格之內的所有道具。此外「tp@s ^^0.1^0.2」的Y座標「^0.1」部分如果只有「^」，則道具會被地形卡住，因此設定時一定要注意。

3 啟動拉桿

啟動拉桿，執行超能力，道具就會從各個方向飛來。

4 利用弓箭狩獵，就會自動收集

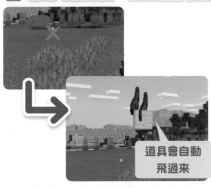

道具會自動飛過來

利用遠距離攻擊武器打倒敵人之後，道具會自己飛過來。

5 利用TNT大量取得素材

TNT

可快速回收大量的方塊！

利用 TNT 破壞的方塊也會飛往玩家。這麼一來，就能快速收集素材了。

站在原地，道具就會飛過來，真的是太棒了！

如果怪物不小心死在岩漿裡，但由於道具同樣會飛過來，所以也會收集到一堆沒用的道具。

騎著飛天豬到處逛逛！

執行指令就能騎著豬飛翔，讓我們騎著豬一起飛上天空吧！

×1 就能實現！

麥塊本來就開放玩家可以騎豬，但這次要使用指令，讓豬變成能夠飛天的交通工具！用來飛行的豬可從任何地方帶過來。要注意的是，必須先準備鞍座與胡蘿蔔釣竿才能操控豬。

騎著飛天豬到處逛逛吧！

飛天豬的製作方法

1 設置指令方塊與拉桿

先找個地方配置指令方塊與拉桿。

2 召喚豬

生成豬蛋

利用生成豬蛋召喚豬，如果附近就有豬，或是有在據點養豬，也可以帶過來！

3 將鞍座裝在豬身上

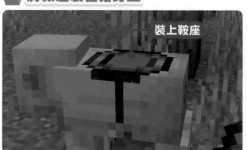
裝上鞍座

這麼一來就能騎豬喔！

在召喚或帶過來的豬身上裝上鞍座，接下來才能騎豬。

040

4 在指令方塊輸入指令

```
execute□@e[type=pig]□~~~□execute□@p[r=1]□~~~□
detect□^^^1□air□0□tp□@e[type=pig,c=1]□^^^1
```

<div align="right">* □ 為半形空白字元</div>

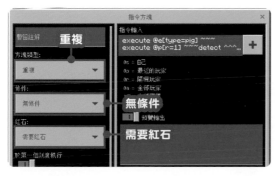

在指令方塊輸入指令,再依照左圖設定指令方塊。這項指令可以把豬傳送到玩家面前,再讓豬飛上天空。

5 拉下拉桿

騎上豬之後,拉下拉桿。如果豬跑得太遠,可利用胡蘿蔔釣竿來引誘牠。

6 拿著胡蘿蔔釣竿

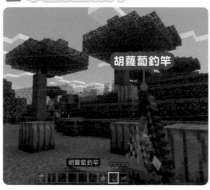

拉下拉桿後,拿著胡蘿蔔釣竿操控豬。

7 隨心所欲地操控豬

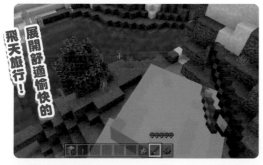

豬會隨著你的視線上下左右移動。若是你望向天空,豬就會往天空飛。現在來一場快樂的飛天之旅吧!

打造會旋轉的觀賞用室內裝潢

試著在家裡擺個會旋轉的室內裝潢！能利用武器與防具來裝飾喔！

×1 就能實現！

讓旋轉的盔甲座成為會動的室內裝潢吧！只要活用指令方塊就能讓盔甲座旋轉。你可以讓這種室內裝潢增加至 2 台或 3 台，但相對的，指令方塊的數量也要跟著增加。

試著打造會動的室內裝潢！

打造會旋轉的室內裝潢

1 配置盔甲座

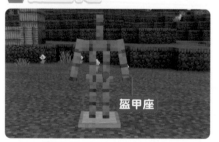

盔甲座

在要配置室內裝潢的位置配置盔甲座。

2 配置指令方塊與拉桿

接著找個地方配置指令方塊與拉桿。

3 在名牌輸入姓名

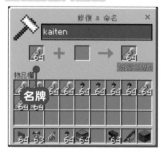

使用鐵砧在名牌輸入「kaiten」。

4 將名牌裝在盔甲座上

kaiten

將步驟 3 的名牌裝在盔甲座上。只要有顯示「kaiten」這個名稱即可。

5 在指令方塊輸入指令

execute□@e[name=kaiten]□~~~□tp□@e[name=kaiten]□~~~□~2~

旋轉角度（X、Y軸）

* □ 為半形空白字元

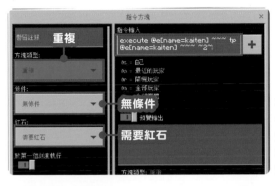

在步驟2的指令方塊輸入指令，再如左圖設定指令方塊。最後兩個數字分別是X、Y軸的旋轉角度。加大「~2」這部分的數值可加快旋轉的速度。

6 讓盔甲座旋轉

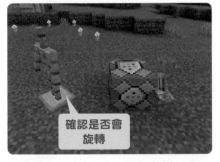

確認是否會旋轉

拉下拉桿，讓盔甲座旋轉。確認會旋轉之後，先暫停旋轉。

7 加上裝飾

在停止旋轉的盔甲座加上裝備，打造成室內裝潢。

8 打造成會動的室內裝潢！

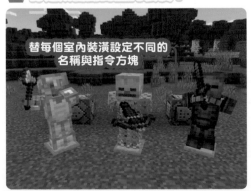

替每個室內裝潢設定不同的名稱與指令方塊

試著替不同的室內裝潢設定不同的名稱（例如 kaiten2）與指令方塊！如果是基岩版，還可以讓盔甲座做出不同的姿勢，讓畫面更加熱鬧。

製作非常實用的經驗值計時器！

只需要使用簡單的指令就能打造計算秒數的計時器喔！說不定可以用來計算泡泡麵的時間？

×1
就能實現！

經驗值計時器是將玩家的經驗值當成計時器的技巧。由於可以精準地計時，所以非常實用。此外，必須等玩家死亡才能重設計時器，這部分還請大家見諒。

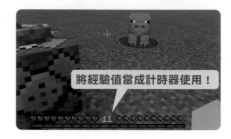

將經驗值當成計時器使用！

打造經驗值計時器的方法

1 在指令方塊輸入指令

xp□1L□@p

* □ 為半形空白字元

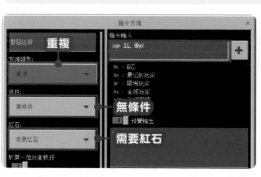

重複

方塊類型：
重複

條件：
無條件 → 無條件

紅石：
需要紅石 → 需要紅石

指令輸入
xp 1L @p

@s = 自己
@e = 最近的玩家
@r = 隨機玩家
@a = 全部玩家

預覽輸出

於第一個刻度執行

以刻度計算延遲：
20 —— 注意！

取消

在 A 指令方塊輸入指令，再於左圖的視窗往下捲動畫面，將「以刻度計算延遲」設定為「20」。xp 指令是賦予經驗值的指令，而「xp 1L」則是每執行一次，指令就給予一次升級所需的經驗值。

2 變更遊戲模式

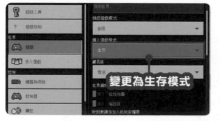

變更為生存模式

開啟設定畫面，將「個人遊戲模式」設定為「生存」。

3 啟動經驗值計時器

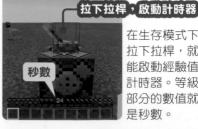

拉下拉桿，啟動計時器

秒數

在生存模式下拉下拉桿，就能啟動經驗值計時器。等級部分的數值就是秒數。

第2章

應用篇

試著將指令方塊
串在一起使用

將指令方塊串在一起,挑戰設定更複雜的命令!這次最多會用到
6 個指令方塊,都很有趣喔!

沒想到1個指令方塊可以有這麼多變化！

對啊，學到好多啊！

接著就讓我們趁勝追擊，試著使用2個以上的指令方塊吧！

呃，好像很難很麻煩啊…

數量增加的確會比較難，但可以做到更多事情啊！

比方說，可以做到這個…

與怪物一起冒險！

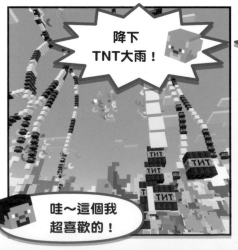

降下TNT大雨！

哇～這個我超喜歡的！

重現大爆炸的終極魔法！

好厲害！這些都好有趣啊～

第
2
章
—
應
用
篇

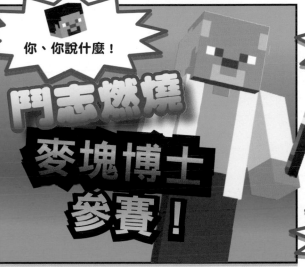

降下箭雨的必殺武器

將三叉戟丟向天空，利用弓箭進行大範圍攻擊！
如果不容易瞄準，就放大攻擊範圍吧！

×2
就能實現！

將武器丟到敵人頭上，再降下強力的魔法！能滿足這個想像的，就是這次介紹的指令。將三叉戟拋向空中，就會向地面上的實體降下箭雨。如果不丟到距離地面 15 格以上的高度，就無法降下箭雨，所以記得要稍微丟高一點喔。

無法閃過從天而降的攻擊嗎？

配置圖

Ⓐ　Ⓑ

指令很簡單，還可以改造成各種有趣的模式！

第 2 章 ── 應用篇

降下箭雨的武器製作方法

1 在A方塊輸入指令

```
execute□@e[type=thrown_trident]□~~~□detect□~~-15~□air□0□
execute□@e[type=!player,r=40]□~~~□summon□arrow□~~10~
```

* □ 為半形空白字元

在 A 指令方塊輸入指令。detect 指令會確認三叉戟下方 15 格的位置，如果第 15 格是空氣，就會在玩家之外的上空召喚弓箭，所以記得要把三叉戟丟高一點，否則會無法降下箭雨。

`execute␣@a␣~~~␣kill␣@e[type=thrown_trident]`

* ␣ 為半形空白字元

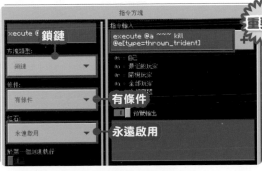

在 B 指令方塊輸入指令。下完箭雨後，可利用 kill 命令消除三叉戟，否則一直降下箭雨，遊戲可是會當機的。此外，這個指令方塊一定要設定為「有條件」才行。

3 投擲三叉戟，降下箭雨

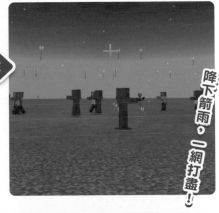

瞄準怪物的頭頂丟出三叉戟吧，重點是要稍微丟高一點。丟到距離地面 15 個方塊的高度，就能朝周圍 40 公尺遠的怪物降下箭雨囉！

降下箭雨，一網打盡！

試著將指令方塊串在一起使用

Point!! 想降下更多的弓箭！

這項指令只能對範圍內的實體降下一支箭，但其實改造一下就能降下更多的箭。做法很簡單，就是將多個 A 指令方塊串在一起而已。這裡要記得將第 2 個之後的 A 指令方塊設定為「鎖鏈」。不過，一次增加太多 A 方塊的話會容易讓遊戲當機，所以增加 1～2 個方塊，或是縮小箭雨的範圍就好。

看起來雖然很爽，但很容易當機喔！

降下TNT大雨！

能降下 TNT 大雨真是太棒了！而且還能隨意調整 TNT 的數量，讓我們炸個不停吧！

×2 就能實現！

「想大範圍地降下 TNT 大雨！」如果你有這麼危險的願望，那一定要試試這項指令。這可是會在無敵雞頭頂降下大量的 TNT 喔！雞的數量越多，降下的 TNT 也越多，唯一要注意的是別不小心降下太多 TNT，否則遊戲可是會當機的！

停不下來的連環爆炸！

第2章 ─ 應用篇

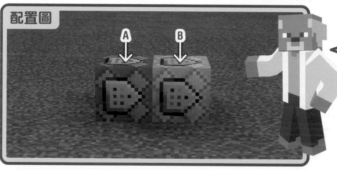

配置圖

A B

就算加上拉桿，拉桿也會被 TNT 炸壞，所以要設定為「永遠啟用」

TNT大雨的設定方式

1 在A方塊輸入指令

`effect□@e[type=chicken]□resistance□1□255`

* □ 為半形空白字元

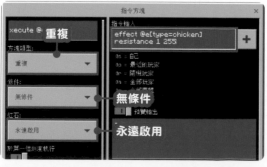

xecute @ **重複**
方塊類型：
重複
條件：
無條件 → **無條件**
紅石：
永遠啟用 → **永遠啟用**

指令方塊
指令輸入
effect @e[type=chicken] resistance 1 255

在 A 指令方塊輸入指令。effect 指令可賦予雞 Lv.255 的抗性（resistance）效果 1 秒鐘，如此一來，雞就會變得近乎無敵。

② 在B方塊輸入指令

```
execute□@e[type=chicken]□~~50~□summon□tnt
```

<div align="right">*□ 為半形空白字元</div>

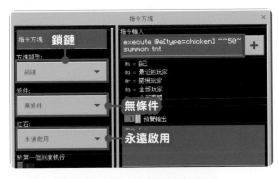

在 B 指令方塊輸入指令。
summon 指令可在距離雞的頭
上 50 個方塊的距離，高空召
喚 TNT。

③ 盔甲座開始移動並與殭屍作戰！

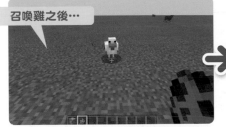

召喚雞之後…

從空中降下大量的TNT！

利用生怪蛋召喚雞，就會在雞的頭上
降下大量的 TNT，如果雞走近身邊，
也會突然降下大量的 TNT，所以要特
別小心喔。

④ 增加雞的數量，讓畫面變得更加混亂！

無處可逃的 TNT
大爆炸！爆炸就
是要搞得這麼盛
大才行啊！

如果召喚雞，就能增加 TNT
的數量。由於雞會被炸得到
處亂飛，所以根本沒辦法預
測 TNT 會於何處降下，整個
畫面會有如地獄般的慘不忍
睹！

凍結特定範圍之內的敵人

將噴濺藥水改造成凍結敵人的冷凍藥水吧！

×2
就能實現！

只要使用指令，就能輕鬆地施展凍結敵人的魔法。這個技巧的事前準備很簡單，指令的難度也很低，請大家務必挑戰看看！凍結敵人之後，還可以讓敵人窒息，但有些敵人還是能從冰塊裡全身而退，所以凍結厲害的敵人時，還是要特別小心喔！

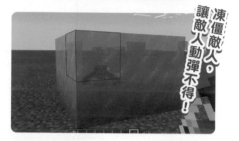

凍僵敵人，讓敵人動彈不得！

配置圖

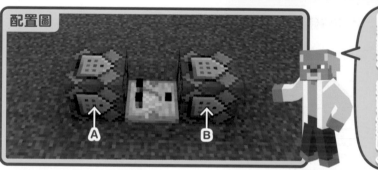

如果手邊有可以投擲的噴濺藥水，就能凍結敵人

凍結敵人的冰凍魔法

1 在A指令方塊輸入指令

```
testfor□@e[type=splash_potion]
```

* □ 為半形空白字元

指令方塊 **重複**

無條件

永遠啟用

在 A 方塊輸入指令，確認手邊是否有噴濺藥水。

2 配置紅石比較器與B方塊

B 方塊

紅石比較器

在 A 方塊旁邊配置紅石比較器，確認紅石比較器的方向無誤再配置B方塊。

```
execute□@p□~~~□execute□@e[type=!player,r=20]□
~~~□fill□~1~1~1□~-1~~-1□ice□0□keep
```

<div align="right">* □ 為半形空白字元</div>

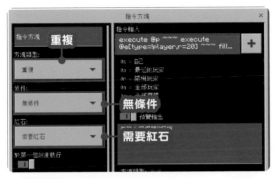

在 B 指令方塊輸入指令。透過
A 方塊接收紅石訊號之後，就
會在距離玩家半徑 20 格方塊
內的怪物身邊配置冰塊。

④ 替B方塊設定延遲

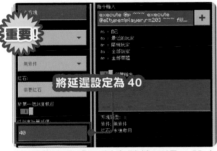

將 B 方塊的「以刻度計算延遲」設定
為「40」。這是為了讓噴濺藥水的煙霧
開始蔓延再套用效果。

⑤ 準備噴濺藥水

噴濺藥水（任何一種皆可）

丟向敵人的噴濺藥水不一定要有特殊
效果。

⑥ 投擲噴濺藥水

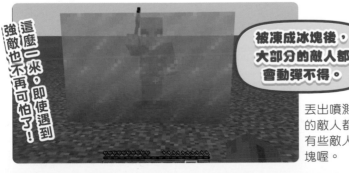

這麼一來，即使遇到強敵也不再可怕了！

被凍成冰塊後，
大部分的敵人都
會動彈不得。

丟出噴濺藥水之後，身邊
的敵人都會被凍結，不過
有些敵人還是可以逃出冰
塊喔。

試著將指令方塊串在一起使用

設置炸彈再炸死怪物！

將熔岩球做成炸彈，就能陸續打倒敵人！
這真是讓人痛快的作戰方法啊！

×2
就能實現！

麥塊的武器有劍、弓箭、三叉戟，但如果一直使用這些武器作戰，久而久之就會失去刺激感，所以這回要製作定時炸彈。如果能在絕佳的時間點炸死敵人，想必一定會興奮到不行！

讓大量的敵人捲入爆風之中！

配置圖

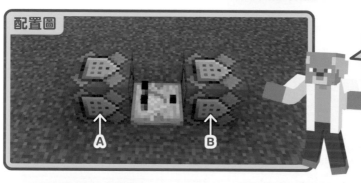

A ↑ B ↑

定時炸彈也是很特殊的武器啊！

定時炸彈的製作方法

1 在A方塊輸入指令

testfor□@e[name="熔岩球"]

＊□ 為半形空白字元

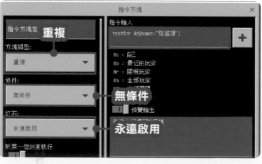

在 A 指令方塊輸入指令。testfor 指令可確認玩家周圍有沒有熔岩球。透過「@e[type=○○]」指定道具時，可直接輸入道具的中文名稱，但是要記得在前後加上 ""，把名稱括起來。

2 配置紅石比較器與B方塊

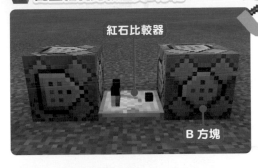

紅石比較器

B 方塊

要注意紅石比較器的方向是否正確喔！

如圖在 A 方塊旁邊配置紅石比較器。確認紅石比較器的方向無誤後，配置 B 方塊。

3 在B方塊輸入指令

```
execute□@e[name="熔岩球"]□~~~□summon□ender_
crystal□~~~□minecraft:crystal_explode
```

＊□ 為半形空白字元

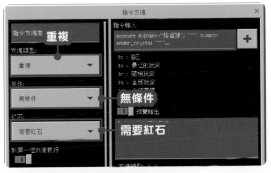

在 B 指令方塊輸入指令。只要熔岩球一掉在地面，就會利用 summon 指令召喚終界晶體再自爆。

4 替B方塊設定延遲

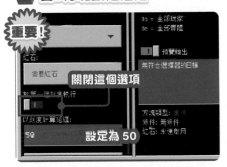

重要！

關閉這個選項

設定為 50

關閉 B 方塊的「於第一個刻度執行」選項，再將「以刻度計算延遲」設定為 50，如此一來，只要熔岩球掉在地上，2.5 秒之後就會爆炸。

5 投擲熔岩球！

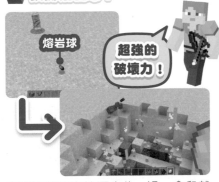

熔岩球

超強的破壞力！

將熔岩球丟在地面之後，過一會兒就會引發大爆炸！記得丟到地上之後就要趕快跑，以免炸到自己。

打造最強的雪傀儡！

雖然雪傀儡比鐵傀儡弱，但既然打造出來了，就讓它一展身手吧！

×2 就能實現！

召喚雪傀儡之後，雪傀儡就會對怪物丟雪球，但雪傀儡很弱，沒什麼機會表現，所以就讓我們替雪傀儡打造一個適合展現身手的舞台吧！

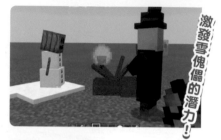

激發雪傀儡的潛力！

配置圖

賦予雪傀儡抗力效果，就能讓它變身成無敵的英雄！

打造最強雪傀儡的方法

1 對A方塊輸入指令

```
execute□@e[type=snowball]□~~~□kill□@e[type=!snowball
,name=!超級傀儡,r=2]
```

* □ 為半形空白字元

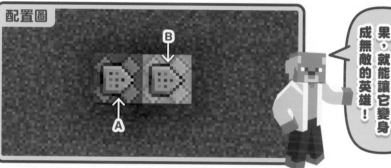

在 A 指令方塊輸入指令。除了「超級傀儡」這個名稱的怪物之外，只要是在雪球旁邊（2 個方塊之內）的怪物，都會被 kill 命令殺死。

2 對B方塊輸入指令

`effect□@e[name=超級傀儡]□resistance□1□255□true`

* □ 為半形空白字元

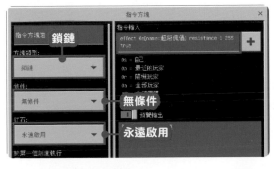

在 B 指令方塊輸入命令。利用 resistance 指令賦予「超級傀儡」這個名稱的怪物 255 級的抗性。這簡直就是讓雪傀儡變成無敵的英雄。

3 在名牌輸入名稱

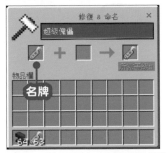

使用鐵砧，替名牌加上「超級傀儡」這個名稱。

4 召喚雪傀儡

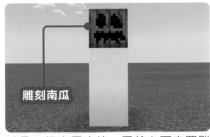

重疊 2 個白雪方塊，再於上面安置雕刻南瓜，就能召喚雪傀儡，雕刻南瓜一定要最後才放。

5 利用名牌替雪傀儡命名

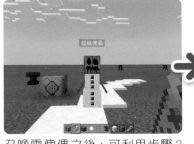

召喚雪傀儡之後，可利用步驟 3 的名牌替雪傀儡命名為「超級傀儡」。接著這個超級傀儡的攻擊力與防禦力就會因為指令大幅提升！之後就等著看它大展身手吧！

試著將指令方塊串在一起使用

打造大範圍自動防禦裝置

怪物隨時都會攻擊玩家，而這就是為了這種時候打造的自動防禦裝置！

×2 就能實現！

即使是經驗豐富的玩家，若稍有不慎，還是有可能會遇到生命危險，所以我們要打造一個裝置，幫我們自動打倒侵入特定範圍（例如房子附近）的怪物。而且，為了減少指令的數量，就連家畜或動物也要一併打倒。

一發現敵人
就發動閃電攻擊！

配置圖

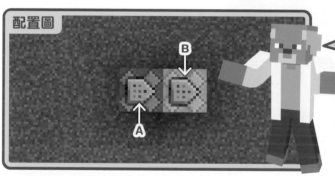

如果不需要對付苦力怕，一個指令方塊就能搞定了…不過兩個指令方塊也不算麻煩吧！

打造自動防禦裝置

1 在A指令方塊輸入指令

```
execute□@e[type=!player,r=20,c=1]□~~~□summon□lightning_bolt
```

* □ 為半形空白字元

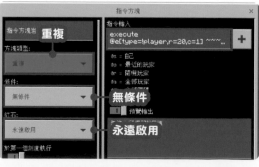

在 A 指令方塊輸入指令。這項指令的意思是對指令方塊周圍 20 方塊之內的怪物降下閃電。

② 替A方塊設定延遲

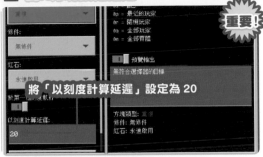

重要！

將「以刻度計算延遲」設定為 20

將 A 方塊的延遲設定為 20，若不設定就會不斷降下閃電，請務必要設定。

③ 在B方塊設定指令

```
execute□@e[type=creeper,r=20,c=1]□~~~□kill□@s
```

* □ 為半形空白字元

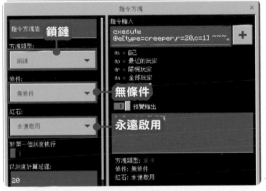

鎖鏈

無條件

永遠啟用

在 B 指令方塊輸入指令。苦力怕被閃電打到後，會變成閃電苦力怕，不會直接陣亡，所以只有苦力怕需要利用 kill 指令來對付。

④ 只要怪物一接近，就會自動降下閃電

有了這個，就算有怪物襲擊也可以放心了！

在怪物被擊倒之前，雷擊都不會停止！

只要怪物接近指令方塊，就會立刻降下閃電，直到怪物倒地為止，所以玩家再也不用擔心怪物了！

試著將指令方塊串在一起使用

變身成喜歡的動物或怪物！

想變成動物，悠哉地生活！大家偶爾會有這個想法吧!?

×2 就能實現！

如果用膩了史蒂夫或艾力克斯的玩家圖示，要不要試著變成動物或怪物呢？接下來介紹的指令可讓玩家變成喜歡的怪物並且在世界裡漫遊。雖然不能使用這些怪物的特殊能力，卻能增加很多玩法喔！

想變成玩家以外的動物與怪物！

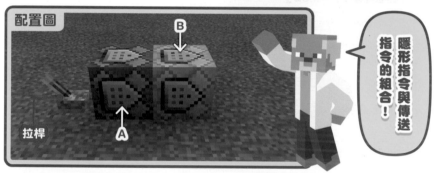

配置圖

B

拉桿

A

隱形指令與傳送指令的組合！

變身成動物或怪物的方法

1 在A指令方塊輸入指令

```
execute□@p□~~~□tp□@e[name=mob]□^^^-0.1□facing□@p
```

* □ 為半形空白字元

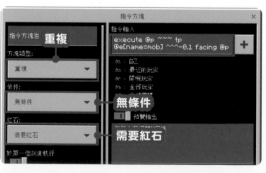

在 A 指令方塊輸入指令。這個指令的意思是將「mob」這個名字的實體傳送到玩家的背後，facing 是在 tp 指令之後指定面向何處的副指令。這次會讓怪物面向玩家的方向。

2 在B方塊輸入指令

```
effect□@p□invisibility□1□1□true
```

*□ 為半形空白字元

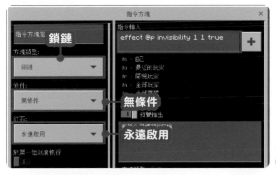

在 B 指令方塊輸入指令。利用 effect 指令賦予玩家隱形效果（invisibility）。

3 在名牌輸入「mob」

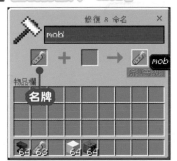

利用鐵砧在名牌輸入「mob」這個名稱。

4 對要成為的角色使用名牌

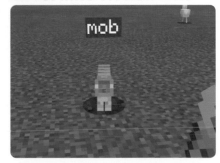

對要成為的動物或怪物使用名牌。

5 拉下拉桿即變身！

變成貓咪之後，還能追著苦力怕跑喔！

拉下拉桿，就能變成「mob」這個名字的怪物。試著利用怪物的身份逛逛世界吧！

讓怪物掉進陷阱！

×2
就能實現！

怪物通常不會掉到洞裡，但還是可以做個陷阱，讓怪物掉進去喔！

提到麥塊的鏟子，大部分的人都只想到是挖洞的道具，但其實可以利用鏟子來挖陷阱，讓怪物掉進去喔！能幫我們實現這個願望的就是這次要介紹的指令。還可以在戰鬥的時候，享受挖陷阱的快感喔！

感覺就像是淘金者這款遊戲啊！

第2章 — 應用篇

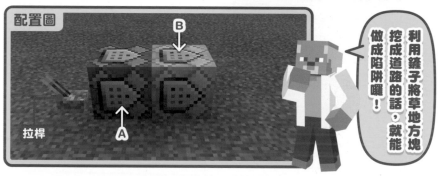

配置圖

B

A

拉桿

利用鏟子將草地方塊挖成道路的話，就能做成陷阱喔！

製作陷阱的方法

1 在A方塊輸入指令

```
execute□@e[type=!player]□~~~□detect□~~-0.5~□
grass_path□0□tp□@s□~~-2~
```

* □ 為半形空白字元

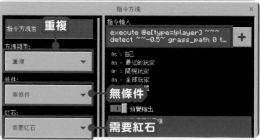

指令方塊

指令方塊岩　　重複

方塊類型：
重複

條件：
無條件　　　　　　無條件

紅石：
需要紅石　　　　　需要紅石

指令輸入
execute @e[type=!player] ~~~
detect ~~-0.5~ grass_path 0 t...

@s = 自己
@p = 最近的玩家
@r = 隨機玩家
@a = 全部玩家

預覽輸出

在 A 指令方塊輸入指令。對青草方塊使用鏟子可挖出道路，而這個指令可讓怪物踏入這條道路時，將怪物傳送到地下 2 格的位置。

2 在B方塊輸入指令

`execute□@e□~~~□detect□~~1~□grass_path□0□setblock□~~1~□grass□0`

* □ 為半形空白字元

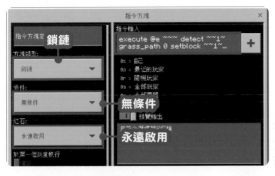

在 B 指令方塊輸入指令。掉到洞裡的怪物也會利用 setblock 指令讓洞恢復為青草方塊。

3 變更為生存模式

將設定畫面的「個人遊戲模式」設定為「生存」，將遊戲改為生存模式。

4 拉下拉桿，執行指令

裝備鏟子，拉下拉桿，與怪物對戰。

5 讓怪物掉到陷阱裡再打倒它！

草路

放我出去啊～！

對青草方塊使用鏟子，就能挖出陷阱。掉入陷阱的怪物會窒息而死。雖然有些怪物可以逃出陷阱，但只要再挖洞讓它再掉下去即可。

試著將指令方塊串在一起使用

製作手扶梯

好想要一台能快速上下樓的手扶梯啊！可是這麼大型的裝置也能利用指令打造出來嗎？

×2
就能實現！

很想將日常生活中超級方便的手扶梯搬進麥塊的世界。如果使用紅石打造的話，會做成很大台的裝置；但如果使用指令打造的話，輕輕鬆鬆就能打造完成。在此為大家介紹利用 2 個方塊就能打造完成的手扶梯。

製作簡單又很方便喔！

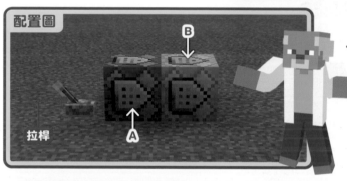

配置圖

B

拉桿

A

只要各 1 個指令方塊就能打造上升與下降的手扶梯！

打造手扶梯的方法

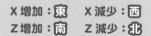

1 利用座標調查上行手扶梯的方向

位置: -1%, 4, 1

確認座標

重要！

| X 增加：東 | X 減少：西 |
| Z 增加：南 | Z 減少：北 |

第一步先調查上行手扶梯的方向，利用座標確認方位。這次要製作的是朝北的手扶梯。

不確認方向就無法使用這個指令打造手扶梯喔！

2 在A方塊輸入指令

```
execute□@p□~~~□detect□~~-1~□quartz_stairs□-1□
tp□@p□~~0.5~-0.5
```

*□為半形空白字元

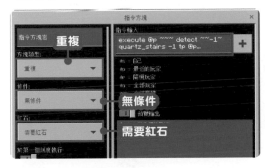

在 A 指令方塊輸入指令。接著在「以刻度計算延遲」輸入「5」。這次要打造的上行手扶梯是以朝北為原則。detect 指令可確認腳邊的方塊，如果是石英階梯，就將玩家傳送到 Y 座標 +0.5，Z 座標 -0.5 的位置。

3 在B方塊輸入指令

```
execute□@p□~~~□detect□~~-1~□smooth_quartz_
stairs□-1□tp□@p□~~-0.5~0.5
```

*□為半形空白字元

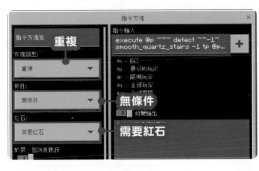

在 B 指令方塊輸入指令。接著在「以刻度計算延遲」輸入「5」。detect 指令可確認腳邊的方塊。如果是平順石英階梯，就將玩家傳送到 Y 座標 -0.5，Z 座標 +0.5 的位置。

4 打造手扶梯

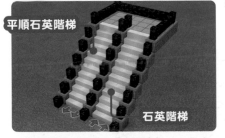

平順石英階梯

石英階梯

上行手扶梯使用石英階梯打造，下行手扶梯使用平順石英階梯打造。

5 試著搭乘手扶梯！

上下搭乘都非常舒適！

一踏上手扶梯，就能自動往上或往下移動。利用延遲設定可調整移動速度。

隨時隨地蓋個家！

這個命令可一秒蓋出一間房子！雖然是複製的家，能這麼快速蓋好真的很方便！

×2 就能實現！

若要問複製建築物的指令是什麼，當然就要使用 copy 指令。不過，一直輸入 copy 指令也很麻煩，所以讓我們建立一個一執行就能複製一棟建築的指令吧！

一個動作就蓋好的陽春版建築！

配置圖

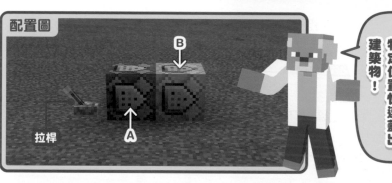

B

拉桿

A

利用生怪蛋就能在特定位置快速蓋出建築物！

隨時隨地蓋好一棟建築的方法

1 打造複製來源的建築物

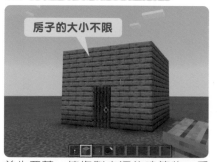

房子的大小不限

首先要蓋一棟複製來源的建築物。房子的大小雖然不限，但為了在下個步驟快速確認座標，建議把房子蓋成精準的四方形。

2 確認建築物的對角線座標

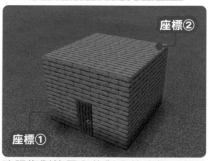

座標②

座標①

確認複製範圍內的對角線座標。若將房子蓋成四方形，就能快速確認座標。

③ 在A方塊輸入指令

```
execute□@e[type=chicken]□~~~□clone□-9□4□-8□
-5□8□-13□~~~
```
座標①

座標②

* □ 為半形空白字元

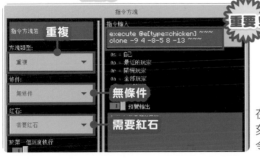

在 A 指令方塊輸入指令,再於「以刻度計算延遲」輸入「20」。指令的座標就是步驟2確認的座標。

④ 在B方塊輸入指令

```
execute□@e[type=chicken]□~~~□tp□~~-999~
```

* □ 為半形空白字元

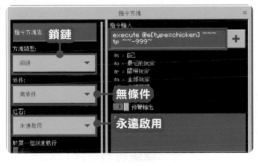

在 B 指令方塊輸入指令。這個指令會將在 A 指令方塊中用來召喚複製建築物的雞傳送到地下 -999 方塊的位置。

⑤ 召喚雞就能蓋好一棟房子?

召喚雞

啟動指令方塊的拉桿,接著在要蓋房子的位置召喚生成雞,就能一秒蓋好建築物!

現在已是一秒蓋好建築物的時代!

帶著隨行怪物去冒險！

執行指令就能與怪物一起去冒險！

×2
就能實現！

基本上，玩家都是一個人在麥塊的世界冒險的，但這次要利用指令製造一起去冒險的怪物！讓衛道士與玩家保持一定距離，就能帶著它一起冒險，還不會被它傷害。

斧頭的同伴！
打造會揮舞

配置圖

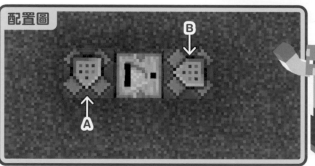

就算發現玩家，也不會闖進玩家身邊三格方塊之內的範圍。

將衛道士變成同伴的方法

1 在A方塊輸入指令

```
execute□@e[name=otomo]□~~~□testfor□@e[type=player,r=3]
```

* □ 為半形空白字元

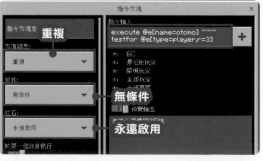

在 A 指令方塊輸入指令。這個命令可確認距離玩家三個方塊內是否有名稱為「otomo」的實體。輸入指令之後，請依照左圖設定。

2 配置紅石比較器與B方塊

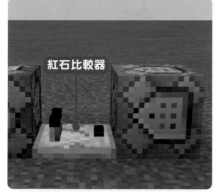

紅石比較器

A 方塊的設定完成後，請依照上圖中的方向設定紅石比較器再配置 B 方塊。

3 在B方塊輸入指令

execute□@e[name=otomo]□~~~□
tp□~~~

* □ 為半形空白字元

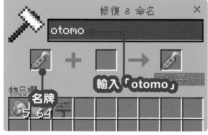

重複

無條件

需要紅石

在 B 指令方塊輸入指令後，請依照上圖設定。

4 利用名牌輸入姓名

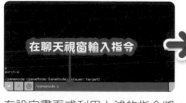

修復 & 命名

otomo

輸入「otomo」

名牌

利用鐵砧在名牌輸入「otomo」。

5 對衛道士使用名牌

otomo

使用名牌

利用生怪蛋召喚衛道士，再使用步驟 4 的名牌。

6 強化家的印象

/gamemode□s

* □ 為半形空白字元

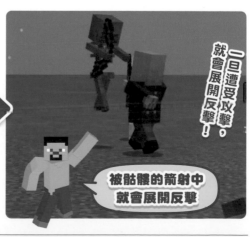

在聊天視窗輸入指令

在設定畫面或利用上述的指令將遊戲模式變更為生存模式。衛道士會舉著斧頭跟著玩家。

一旦遭受攻擊，就會展開反擊！

被骷髏的箭射中就會展開反擊

試著將指令方塊串在一起使用

069

打造傳送門

×2 就能實現！

這扇門會讓不小心靠近的玩家飛到遠方喔！

試著做一道傳送門，讓玩家只要接近這個前所未見的門，就會被強制傳送至遠處。要注意的是，若是將 A 方塊設定為「永遠啟用」或是增加半徑「r=3」的數值再啟動，之後就會很難改變設定喔。

接近這個看起來很不自然的門會發生什麼事？

第 2 章 — 應用篇

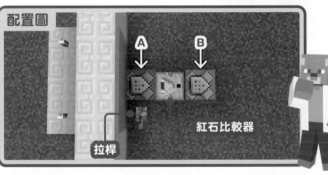

配置圖

Ⓐ Ⓑ

紅石比較器

拉桿

這個裝置會一直偵測有沒有玩家靠近

傳送門的製作方法

1 打造閘門

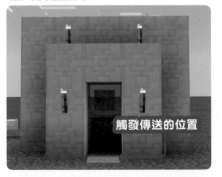

觸發傳送的位置

在大門入口處預留 1 個玩家的空間，這裡就是觸發傳送的位置。

2 配置A方塊與拉桿

在隔一個方塊的位置配置

在步驟 1 的觸發傳送位置隔 1 格的位置配置 A 方塊。

③ 在A方塊輸入指令

`testfor␣@a[r=3]`

* ␣ 為半形空白字元

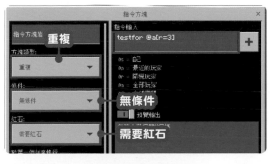

在 A 方塊輸入指令，再如左圖設定方塊。這項指令會不斷偵測半徑 3 格方塊（除了方塊本身之外的 2 格範圍）以內有沒有玩家。

④ 配置紅石比較器與B方塊

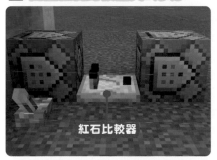

紅石比較器

A 方塊的設定完成後，依照上圖指示的方向配置紅石比較器再配置 B 方塊。

⑤ 確認傳送目的地的座標

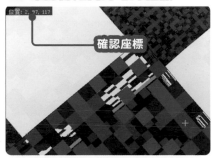

位置: 2, 97, 117

確認座標

先去傳送目的地確認座標，以便知道站在閘門前面的時候會被傳送至何處。

⑥ 在B方塊輸入指令

`tp␣@p␣2␣97␣117`

剛剛取得的座標

* ␣ 為半形空白字元

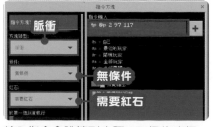

輸入指令會跳轉到步驟 5 取得的座標。接著請依照上圖設定。

⑦ 拉動拉桿，啟動傳送門

這裡到底是哪裡啦！

一拉動拉桿就會啟動傳送門。之後若是隨便靠近，就會被傳送到遠方喔！

試著將指令方塊串在一起使用

燒盡周邊的火球！

一提到火焰攻擊魔法，就會想到火球！
麥塊世界也能利用指令重現火球。

×3 就能實現！

這次要介紹的是丟出雪球，結果變成火球的指令！如果一直丟，就會瞬間燒成一片火海。看起來雖然很壯觀，但不太會造成傷害。在生存模式使用這個指令時，也要特別注意這點。

讓玩家學會火焰魔法！

第 2 章 — 應用篇

配置圖

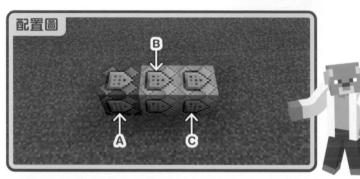

只需要這個裝置就能使出超華麗的魔法！

學會火焰魔法

1 在A方塊輸入指令

```
execute□@e[type=snowball]□~~~□fill□~2~1~2□~-2~~-2□
fire□0□keep
```

* □ 為半形空白字元

指令方塊

指令方塊岩　**重複**

方塊類型：
重複　▼

指令輸入
execute @e[type=snowball] ~~~
fill ~2~1~2 ~-2~~-2 fire 0 keep ＋

@s ：自己
@p ：最近的玩家
@r ：隨機玩家
@a ：全部玩家

條件：
無條件　▼　**無條件**

□ 預覽輸出

紅石：
永遠啟用　▼　**永遠啟用**

在 A 方塊輸入指令，再依照左圖設定方塊。這項指令會把雪球周圍的空氣方塊替換成火焰。

2 對B方塊輸入指令

```
execute□@e[type=snowball]□~~~□particle□
minecraft:mobflame_single□~~~
```

* □ 為半形空白字元

對 B 方塊輸入指令，再依照左圖
設定方塊。這項指令會把雪球換
成火焰（怪物燒起來時的效果）
材質。

3 對C方塊輸入指令

```
execute□@e[type=snowball]□~~~□detect□~~~□fire□0□
playsound□random.explode□@a
```

* □ 為半形空白字元

對 C 方塊輸入指令，再依照左圖
設定方塊。這項指令會播放爆炸
音效。

4 雪球變成火球了！

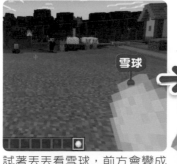

雪球

試著丟丟看雪球，前方會變成
一片火海才對。

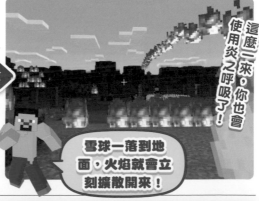

雪球一落到地
面，火焰就會立
刻擴散開來！

這麼一來，你也會
使用炎之呼吸了！

打造讓農作物快速成長的裝置

要是以為農作物的成長只能耐心等待，那可就大錯特錯囉！利用這項裝置讓植物快速成長吧！

×3 就能實現！

這項技巧能讓農作物的成長速度加快 100 倍。雖然不使用指令方塊也可以做這個設定，但如此一來就不能使用拉桿切換成長模式。在該收成的時候關閉裝置，讓農作物長到最完美的時候吧！

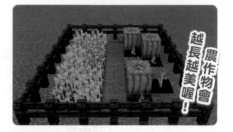

農作物會越長越美喔！

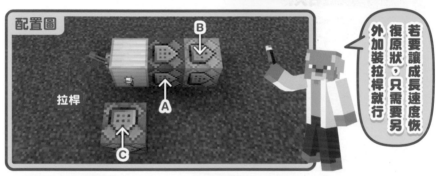

配置圖

拉桿

A

B

C

若要讓成長速度恢復原狀，只需要另外加裝拉桿就行

打造讓農作物快速成長的裝置

1 對A方塊輸入指令

gamerule□randomTickspeed□100

* □ 為半形空白字元

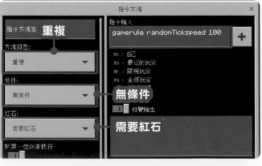

指令方塊

指令方塊者　**重複**

方塊類型：
重複

條件：
無條件

無條件

紅石：
需要紅石

需要紅石

於第一個刻滴執行

對 A 方塊輸入指令，再依照左圖設定方塊。這項指令可讓植物的成長速度加快 100 倍。

2 對B方塊輸入指令

```
particle□minecraft:critical_hit_emitter□~~2.5~
```

* □ 為半形空白字元

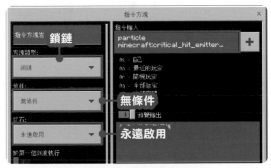

對B方塊輸入指令,再依照左圖設定方塊。這項指令可顯示粒子,能夠確認裝置是否已啟動。

3 配置方塊與紅石火把

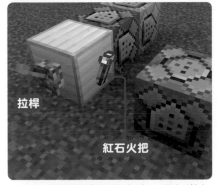

拉桿

紅石火把

在A方塊的旁邊配置方塊,再加裝紅石火把,然後配置C方塊。這個方塊也要安裝拉桿。

4 對C方塊輸入指令

```
gamerule□randomTickspeed□1
```

* □ 為半形空白字元

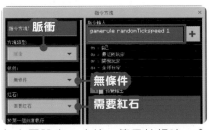

如上圖設定C方塊。停用拉桿時,會傳遞恢復成原本成長速度的訊號。

5 啟用快速成長裝置

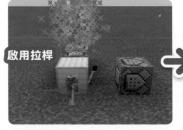

啟用拉桿

農作物會瞬間變成可收成的狀態!

啟用拉桿後,成長速度會加快100倍。請注意收成的時間點。

試著將指令方塊串在一起使用

打造火箭筒！

雖然麥塊世界只有劍與弓，但也可以試著打造火箭筒這種現代武器！

×3 就能實現！

讓我們利用指令將弓箭變成火箭筒吧！雖然這個指令有點長，也有點複雜，但可以試著輸入看看。火箭筒的爆炸範圍很廣，因此要小心不要炸到想保留的地形或建築物。

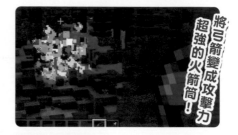

將弓箭變成攻擊力超強的火箭筒！

配置圖

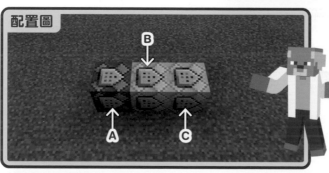

可以使用大量的指令方塊設定，也可以只利用3個指令方塊來設定。

打造火箭筒

1 輸入指令

```
/scoreboard□objectives□add□rocket□dummy
```

* □ 為半形空白字元

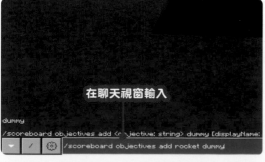

在聊天視窗輸入

開啟聊天視窗，然後輸入上方的指令。這個指令可以建立「rocket」計分板。

2 對A方塊輸入指令

```
execute□@e[type=arrow]□~~~□detect□~0.1~0.1~0.1□air□0□
execute□@e[type=arrow]□~~~□detect□~-0.1~-0.1~-0.1□air□0□
scoreboard□players□set□@e[type=arrow]□rocket□3
```

<p align="right">* □ 為半形空白字元</p>

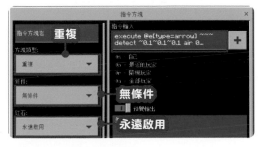

對 A 方塊輸入指令，再依照左圖
設定方塊。detect 指令會判斷弓
箭周邊是否為空氣（判斷弓箭是
否在空中），並讓「rocket」計分
板維持在 3。

3 對B方塊輸入指令

```
scoreboard□players□remove□@e[type=arrow]□rocket□1
```

<p align="right">* □ 為半形空白字元</p>

對 B 方塊輸入指令，再如左圖設
定方塊。這項指令會讓「rocket」
計分板減 1，意味著當弓箭周遭
不是空氣時，分數就會遞減。

4 對C方塊輸入指令

```
execute□@e[type=arrow,scores={rocket=..0}]□~~~□
summon□ender_crystal□~~~□minecraft:crystal_explode
```

<p align="right">* □ 為半形空白字元</p>

對 C 方塊輸入指令，再依照左圖
設定方塊。這項指令會在步驟 2
設定的計分板歸 0 或是更低時，
召喚終界晶體，並讓終界晶體
爆炸。

試著將指令方塊串在一起使用

077

5 發射弓箭就會造成爆炸

這可是與弓完全不同的武器啊！

發射弓箭之後，弓箭射中任何地方，就會引發大爆炸。以上就是火箭筒的製作方法。

6 使用十字弓的連射功能可引發超級連環大爆炸！

足以改變地貌的超強破壞力！

若是以具有連射效果的十字弓射箭，可連發三箭，引發三倍的大爆炸，不過，若是三箭都沒射中，就只會有第一箭會爆炸。

若是有箭沒射完就不會爆炸！

如果有箭沒射完，就會因為莫名的原因而無法引爆。如果想射的目標在遠處或是使用連射功能射箭，都有可能會有箭沒射完。此時可利用下面的指令消除弓箭再重新射箭。

消除沒射完的箭

```
/kill @e[type=arrow]
```

這個指令好厲害！我要一直使用！

連射功能有可能會讓這個指令失效喔！

打造與殭屍作戰的深海守衛！

打造能夠自訂裝備與武器的深海守衛！

×3 就能實現！

利用指令召喚深海守衛，可以打倒每天威脅玩家的殭屍！這項指令可利用盔甲座的外觀與鐵傀儡的強悍打造出新型的深海守衛，這非常值得一見，請務必試著製作看看。

一腳踢飛殭屍大軍的超強幫手出陣！

配置圖

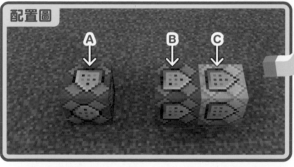

若附近有其他鐵傀儡，這項指令便很容易失敗，所以別在村莊附近執行！

試著將指令方塊串在一起使用

深海守衛的製作方法

1 對A方塊輸入指令

effect□@e[type=iron_golem]□invisibility□9999□1□true

* □ 為半形空白字元

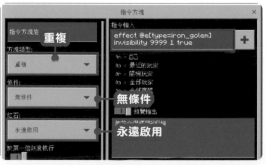

對 A 方塊輸入指令。effect 指令可賦予鐵傀儡 9999 秒的隱形效果（invisibility）。這個指令只需要 1 個指令方塊就能完成。

② 對B方塊輸入指令

```
execute □@e[type=armor_stand]□~~~□tp□@e[type=armor_
stand]□^^^-0.1
```

* □ 為半形空白字元

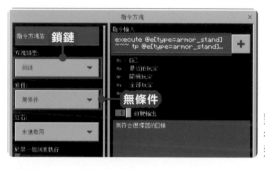

對 B 方塊輸入指令。對鐵傀儡執行 execute 指令可讓「盔甲座傳送到鐵傀儡前面」。

③ 對C方塊輸入指令

```
execute □@e[type=armor_stand]□~~~□tp□~~~□facing□
@e[type=iron_golem]
```

* □ 為半形空白字元

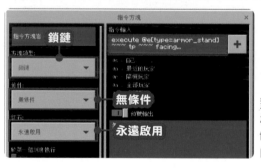

對 C 方塊輸入指令。tp 指令可根據指定的座標傳送目標物，而 facing 選項可指定傳送之後的方向。

④ 配置盔甲座

於地面的任何一處配置盔甲座。最好是能自由活動的平地。

⑤ 讓盔甲座穿上裝備

凋靈骷髏頭顱

黃金斧

獄髓裝備

讓盔甲穿上理想的裝備。比起頭盔，裝上怪物的頭更好。

第2章 — 應用篇

⑥ 讓盔甲座擺出姿勢

在潛行狀態觸碰

在潛行狀態（蹲下）觸碰盔甲座，盔甲座就會改變姿勢。就讓它擺出勇猛的姿勢吧！

⑦ 召喚鐵傀儡

最後再放雕刻南瓜

如上圖擺上鐵塊與雕刻南瓜就能召喚鐵傀儡。記得雕刻南瓜要最後再擺喔！

⑧ 盔甲座會與殭屍對戰！

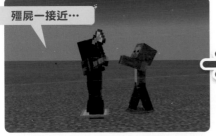

殭屍一接近…

一擊擊飛殭屍！

鐵傀儡一現身就會消失，然後由盔甲座變成替身。雖然是隱形的鐵傀儡在作戰，但看起來就像是盔甲座在作戰。

如果盔甲座停止動作的話

這個指令透過持續將盔甲座傳送到隱形鐵傀儡的位置，使得盔甲座看起來是不斷地在攻擊。如果盔甲座突然停止移動或是不再攻擊，很有可能是鐵傀儡已死亡，而不是指令問題。此時只要在盔甲座附近再次召喚鐵傀儡，盔甲座應該就會恢復活力並繼續作戰。假如你召喚了兩隻或更多的鐵傀儡，第二隻以上的鐵傀儡就只會變得透明，所以千萬別召喚太多。

如果盔甲座停止動作，只需要再召喚鐵傀儡，就能繼續作戰！

RPG的經典！打造強制移動地板！

只要一踏上去就會朝目的地移動！在麥塊能夠重現這種強制移動的地板！

×4 就能實現！

在知名 RPG「勇者〇惡龍」之中，常出現讓玩家沿著箭頭方向強制移動的地板。這次介紹的指令可在麥塊重現這種地板。你可以使用箭頭設定自己喜歡的路徑，有機會的話，請試著玩玩看各種不同的路徑吧！

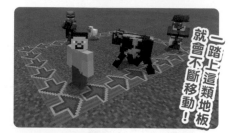

一踏上這類地板就會不斷移動！

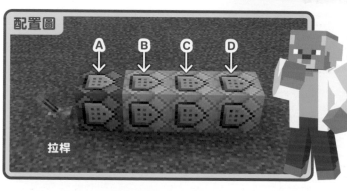

配置圖

A B C D

拉桿

替四個方塊設定往東西南北四個方向移動的指令

打造強制移動地板

1 配置指令方塊與拉桿

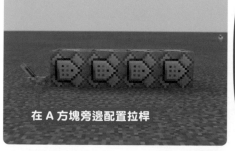

在 A 方塊旁邊配置拉桿

若在設定移動路徑時，一直被拉著走會很不方便，所以才要利用拉桿來切換啟用狀態！

將 4 個指令方塊排成一列，再於 A 方塊旁邊配置拉桿。

2 對A方塊輸入指令

```
execute□@e□~~~□detect□~~-0.1~□magenta_glazed_
terracotta□2□tp□@e[c=1]□~~~0.1
```

* □ 為半形空白字元

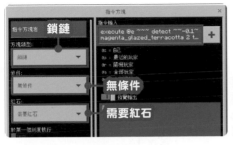

對 A 方塊輸入指令。detect 指令可確認實體腳邊的方塊。假設腳邊的方塊是朝北的箭頭（洋紅色的帶釉陶瓦），就能利用 tp 指令讓實體往北方移動。

3 對B方塊輸入指令

```
execute□@e□~~~□detect□~~-0.1~□magenta_glazed_
terracotta□3□tp□@e[c=1]□~~~-0.1
```

* □ 為半形空白字元

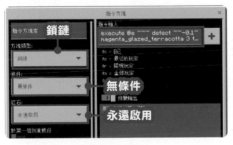

對 B 方塊輸入指令。這項指令與 A 方塊的指令一樣，會先確認腳邊的方塊是否為朝南的洋紅色箭頭，如果是，就讓實體往南移動。帶釉陶瓦的方向可利用指令 ID 來分辨。「magenta_glazed_terracotta」後面的數字 3 就是 ID。

4 對C方塊輸入指令

```
execute□@e□~~~□detect□~~-0.1~□magenta_glazed_
terracotta□4□tp□@e[c=1]□~0.1~~
```

* □ 為半形空白字元

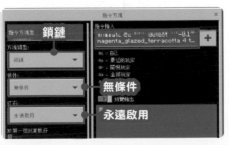

對 C 方塊輸入指令。與其他方塊的指令一樣，會先確認腳邊的方塊是否為朝西的洋紅色箭頭，如果是，就讓實體往西移動。帶釉陶瓦的方向可利用指令 ID 來指定，但是當上方是朝北的紋路時，ID 會是 2，朝南是 3，朝西是 4，朝東則是 5。

5 對D方塊輸入指令

```
execute□@e□~~~□detect□~~-0.1~□magenta_glazed_
terracotta□5□tp□@e[c=1]□~-0.1~~
```

<div style="text-align: right;">* □ 為半形空白字元</div>

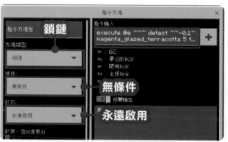

對 D 方塊輸入指令。與其他方塊一樣先確認腳邊的方塊，如果是朝東的箭頭，就讓實體以 0.1 格方塊的距離緩緩往東移動。

6 利用帶釉陶瓦打造強制移動地板的路線

洋紅色的帶釉陶瓦

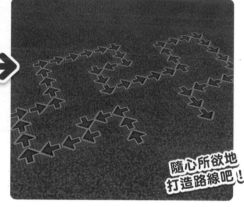

利用洋紅色的帶釉陶瓦在地面打造強制移動的路線。根據上面的箭頭方向，在地面配置洋紅色的帶釉陶瓦。

隨心所欲地打造路線吧！

7 一踏上路線就會強制移動！

也可以讓路徑連成一圈，像是輸送帶一樣移動喔！

當玩家一踏上路線，就會被迫沿著箭頭的方向前進。除了玩家之外，動物或怪物也都會被牽著走。

利用爆炸跳到高空中！

玩家可利用爆炸的風壓跳到高空中！
一起享受前所未有的跳躍樂趣吧！

×4
就能實現！

如果只是提升跳躍力，實在不怎麼有趣！所以這次才利用指令讓玩家來場爆風跳躍！這回的指令不會讓爆風破壞地形，所以可盡情地享受跳躍喔！

可以摸到雲的驚人跳躍力！

試著將指令方塊串在一起使用

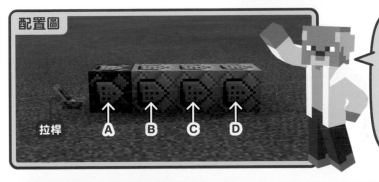

配置圖

拉桿

A B C D

千萬別忘了事前使用 score 指令喔！

爆風跳躍的作法

1 輸入避免方塊被爆破的指令

`/gamerule□mobGriefing□false`

* □ 為半形空白字元

在聊天視窗輸入

重要！

這是避免地形被爆破的指令喔！

開啟聊天視窗後，輸入上述的指令，如此一來，方塊就不會被實體變更或破壞了。

2 輸入scoreboard指令

```
/scoreboard□objectives□add□JP□dummy
```

*□ 為半形空白字元

在聊天視窗輸入

dunny

/scoreboard objectives add <objective: string> dunny [displayName: string]

/scoreboard objectives add JP dunny

繼續在聊天視窗輸入上述的指令。這個指令會建立 A ～ D 指令方塊使用的計分板「JP」。

3 對A方塊輸入指令

```
execute□@p□~~~□detect□~~-1~□air□0□scoreboard□
players□set□@p□JP□10
```

*□ 為半形空白字元

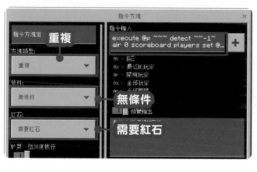

指令方塊岩 **重複**
方塊類型： 重複
條件： 無條件 — **無條件**
紅石： 需要紅石 — **需要紅石**
於第一個刻度執行

指令輸入
execute @p ~~~ detect ~~-1~ air 0 scoreboard players set @...
das = 配
das = 最近的玩家
das = 隨機玩家
das = 全部玩家
□ 預覽輸出

對 A 方塊輸入指令。利用 detect 指令確認玩家的腳邊是否為空氣方塊，如果是，就讓計分板「JP」的值保持為 10。

4 對B方塊輸入指令

```
scoreboard□players□remove□@p□JP□1
```

*□ 為半形空白字元

指令方塊
指令方塊岩 **鎖鏈**
方塊類型： 鎖鏈
條件： 無條件 — **無條件**
紅石： 永遠啟用 — **永遠啟用**
於第一個刻度執行

指令輸入
scoreboard players remove @p JP 1
das = 配
das = 最近的玩家
das = 隨機玩家
das = 全部玩家
□ 預覽輸出

對 B 方塊輸入指令。這個指令會讓計分板「JP」的數值減 1。當 A 方塊是空氣方塊時，計分板的數值將會回到「10」，如果 A 方塊不是空氣方塊，JP 的值就會不斷遞減。

5 對C方塊輸入指令

```
execute□@p[scores={JP=..5}]□~~~□summon□ender_crystal
```

* □ 為半形空白字元

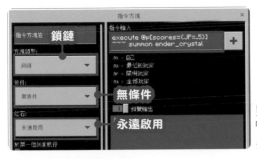

對 C 方塊輸入指令。當計分板「JP」的值小於等於 5，就召喚終界晶體。

6 對D方塊輸入指令

```
execute□@p[scores={JP=..0}]□~~~□summon□ender_crystal□
~~~□minecraft:crystal_explode
```

* □ 為半形空白字元

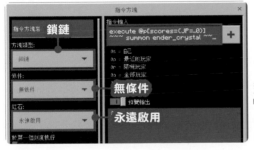

對 D 方塊輸入指令。當計分板「JP」的值小於等於 0，就讓終界晶體爆炸。玩家會被爆風吹到空中。

7 啟動拉桿，強制讓玩家跳到空中！

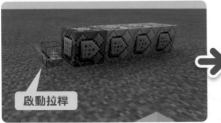

啟動拉桿

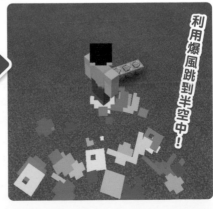

利用爆風跳到半空中！

啟動拉桿後，終界晶體就會爆炸，玩家也會被爆風吹到空中！著陸後，又會在 1～2 秒之內被爆風吹到空中。如果想停止跳躍，可在腳還沒碰到地面的時候停用拉桿。

試著將指令方塊串在一起使用

凍結敵人！最強的冰劍！

大家都很愛冰劍！具有冰雪屬性的武器總給人神祕的感覺啊！

×4
就能實現！

指令可賦予武器魔法屬性，而這次要利用四個指令方塊打造一擊就能讓怪物凍成冰棒的冰劍！雖然只是利用指令讓怪物與冰塊互換位置，但看起來真的很像是讓怪物結凍喔！

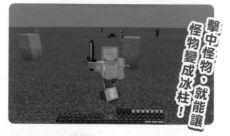

擊中怪物，就能讓怪物變成冰柱！

配置圖

由於攻擊之後才讓怪物凍結，所以沒辦法單靠一擊就讓怪物凍死！

打造最強的冰劍

1 對A方塊輸入指令

```
clear□@p□diamond_sword□1□1
```

* □ 為半形空白字元

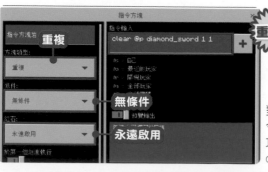

重複

無條件

永遠啟用

重要！

對 A 方塊輸入指令。clear 指令可確認玩家是否正在發動攻擊。下一頁的 Point 將解說 clear 指令要如何判斷攻擊。

Point!! clear 指令可偵測攻擊！

為了確認玩家是否正在發動攻擊，這裡我們要使用 clear 指令。clear 指令的功能是「消除對手擁有的特定道具」，而將該道具 ID（這裡是 diamond_sword）的資料值設定為 1，就能將這個指令的功能修改成「讓鑽石劍的耐久值減 1」。這次打造的機制是在玩家展開攻擊，鑽石劍的耐久值減 1 的瞬間去執行 clear 指令，再讓連動的條件指令方塊啟動。但要注意的是，這個方法無法偵測耐久值沒有減少的狀態，所以只能在生存模式使用。話說回來，一行指令就能確認玩家有沒有展開攻擊，真的是太方便了！利用 clear 指令確認的這個方法可於具有耐久值的道具使用，只要學起來，就能與各種指令搭配，所以大家一定要學起來喔！

2 對B方塊輸入指令

```
replaceitem□entity□@p□slot.weapon.mainhand□0□
diamond_sword
```

* □ 為半形空白字元

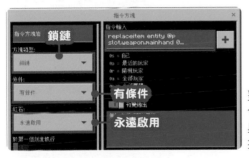

對 B 方塊輸入指令。replaceitem 指令可將物品欄的道具換成指定道具。「slot.weapon.mainhand」則是指定於主要物品欄選擇的物品。

3 對C方塊輸入指令

```
execute□@p□~~~□execute□@e[type=!player,r=5,c=1]□
~~~□fill□~~~□~~1~□ice□0□keep
```

* □ 為半形空白字元

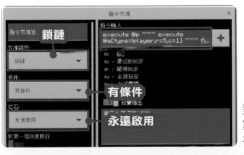

對 C 方塊輸入指令。fill 指令可在玩家周圍半徑 5 格之內有 1 個實體存在時，配置 2 個冰塊。

4 對D方塊輸入指令

```
execute□@p□~~~□execute□@e[type=!player,r=5,c=1]□
~~~□tp□~~-50~
```

* □ 為半形空白字元

對 D 指令方塊輸入指令。將位於
冰塊位置的實體傳送到地下 50 格
的深處。這麼一來，就很像是實體
變成冰塊。

5 裝備鑽石劍

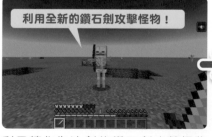

在物品欄放入鑽石劍，再讓玩家拿在
手上。記得，一定要是全新的鑽石劍！

6 變更為生存模式

打開設定畫面，將「個人遊戲模式」設
定為「生存」。

7 利用冰劍攻擊怪物

利用全新的鑽石劍攻擊怪物！

被砍中的敵人
變成冰柱了！

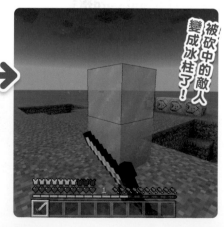

利用轉化為冰劍的鑽石劍攻擊怪物
時，怪物會瞬間變成冰塊。記住，每
次攻擊之後都要將鑽石劍換成新品，
因為耐久值減少的鑽石劍無法執行這
個指令。

釋放究極爆裂魔法

這可是連續召喚閃電之後，再連續爆炸的超華麗攻擊魔法！這種痛快的感覺可是會上癮的喔！

×5
就能實現！

能利用多個指令重現魔法正是指令的有趣之處，不過越是華麗的魔法，通常就需要越多個指令方塊，不過這次介紹的魔法雖然超炫麗，卻只需要六個指令方塊就能完成，而且用起來還很痛快，請大家有機會一定要試試看。

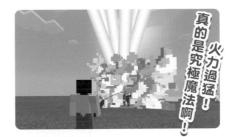

真的是究極魔法啊！

火力過猛！

試著將指令方塊串在一起使用

配置圖

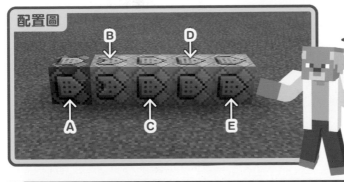

這次要設定成一被釣竿勾到就發動魔法的模式，所以只有 B 方塊是設定成「有條件」的狀態！

設定究極爆裂魔法

1 執行scoreboard指令

`/scoreboard□objectives□add□mahou□dummy`

* □ 為半形空白字元

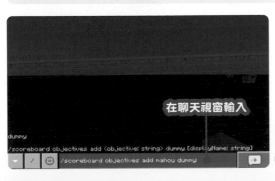

在聊天視窗輸入

開啟聊天視窗，輸入上述的指令。這項指令會建立計分板「mahou」。

2 對A方塊輸入指令

```
execute□@e[type=fishing_hook]□~~~□testfor□
@e[type=!fishing_hook,type=!player,r=1]
```

* □ 為半形空白字元

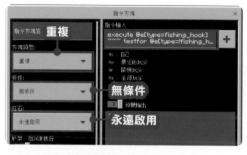

對 A 方塊輸入指令。testfor 指令可確認有沒有符合特定條件的實體，而上述的指令可確認釣竿的釣鉤周遭 1 格之內的範圍，有沒有玩家或釣竿以外的實體。

3 對B方塊輸入指令

```
scoreboard□players□add□@e[type=fishing_hook]□mahou□1
```

* □ 為半形空白字元

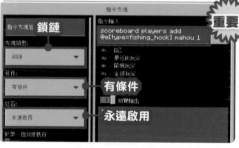

對 B 方塊輸入指令。這個指令會讓釣竿的計分板「mahou」的值加 1。由於指令方塊設定為「有條件」，所以只有在 A 方塊的指令執行時（釣鉤附近有實體）才會讓分數遞增。

4 對C方塊輸入指令

```
execute□@e[type=fishing_hook,scores={mahou=1..20}]□
~~~□summon□lightning_bolt
```

* □ 為半形空白字元

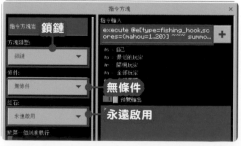

對 C 方塊輸入指令。當計分板「mahou」的值介於 1 ～ 20 之間，就會讓閃電落在釣鉤上。當釣鉤與實體黏在一起時，計分板「mahou」的分數就會不斷增加，直到 20 為止，都會不斷降下閃電。

第 2 章　應用篇

5 對D方塊輸入指令

```
execute□@e[type=fishing_hook,scores={mahou=10..20}]□~~~□
particle□minecraft:dragon_death_explosion_emitter□~~~
```

<p style="text-align:right">* □ 為半形空白字元</p>

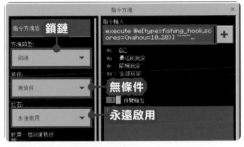

對 D 方塊輸入指令。這個指令與 C 方塊的指令相似，不過會在計分板「mahou」的值介於 10 ～ 20 之間的時候，在釣鉤的位置連續召喚終界晶體。

6 對E方塊輸入指令

```
execute□@e[type=fishing_hook,scores={mahou=21..}]□~~~□
summon□ender_crystal□~~~□minecraft:crystal_explode
```

<p style="text-align:right">* □ 為半形空白字元</p>

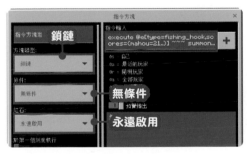

對 E 指令方塊輸入指令。當計分板「mahou」的值超過 21 以上，就讓終界晶體在釣鉤的位置爆炸。由於已經利用 D 方塊大量召喚終界晶體，所以會爆炸得轟轟烈烈。

7 試著使用究極爆裂魔法！

一被釣竿的釣鉤鉤到…

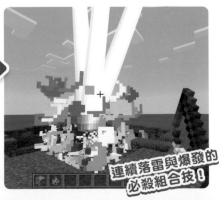

連續落雷與爆發的必殺組合技！

當動物或怪物這類實體被釣竿的釣鉤鉤中時，就會觸發閃電與爆炸的連續攻擊。幾乎沒有生物能挺得過這個攻擊魔法！

試著將指令方塊串在一起使用

讓怪物變成豬的魔法杖！

魔法可不能只有特效！讓我們試著使用童話故事裡會出現的魔法吧！

×5
就能實現！

到目前為止介紹的魔法都是 RPG 那種攻擊魔法，而這次介紹的魔法會試著將搗蛋的怪物變成動物（豬）。讓我們把那些愛搗蛋的怪物一個個變成豬吧！

全部給我變成豬！

<div style="writing-mode: vertical-rl">第 2 章 — 應用篇</div>

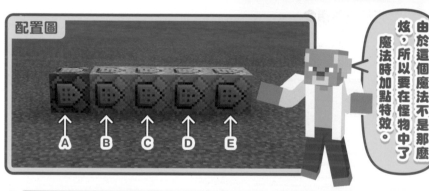

配置圖

A　B　C　D　E

由於這個魔法不是那麼炫，所以要在怪物中了魔法時加點特效。

讓怪物變成豬的魔法

1 對A方塊輸入指令

```
execute□@e[type=fishing_hook]□~~~□tag□@e[type=
!player,type=!fishing_hook,r=2]□add□buta
```

*□ 為半形空白字元

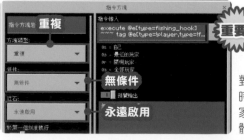

重要！

對 A 方塊輸入指令。在揮動釣竿的時候，若釣竿的周圍 2 格之內有玩家或釣竿以外的實體，就在這些實體貼上「buta」的標籤。

2 對B方塊輸入指令

```
execute□@e[tag=buta]□~~~□particle□minecraft:
knockback_roar_particle□~~~
```

* □ 為半形空白字元

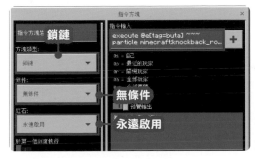

對 B 方塊輸入指令。particle 指令可賦予貼著「buta」標籤的實體如煙霧般的粒子特效（視覺效果）。

3 對C方塊輸入指令

```
execute□@e[tag=buta]□~~~□kill□@e[type=fishing_hook,r=2]
```

* □ 為半形空白字元

對 C 指令方塊輸入指令。讓貼有「buta」標籤的實體利用 kill 指令刪除貼上標籤的釣鉤。

4 對D方塊輸入指令

```
execute□@e[tag=buta]□~~~□detect□~~~□air□0□summon□pig
```

* □ 為半形空白字元

對 D 指令方塊輸入指令。如果貼有「buta」標籤的實體位於空氣方塊，就於所在的位置召喚豬。

試著將指令方塊串在一起使用

tp□@e[tag=buta]□~~-999~

*□為半形空白字元

對 E 方塊輸入指令。將貼有
「buta」標籤的實體傳送至地
下 999 格的深處，讓召喚的
豬留在原地，看起來就像是
實體被換成豬一樣。

7 **試著對怪物使用魔法！**

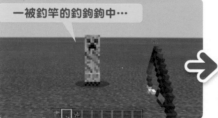

一被釣竿的釣鉤鉤中⋯

殘暴的怪物變成可愛
的豬豬？

甩出釣竿，一旦鉤中動物或怪物這類
實體時，怪物就會在冒煙之後變成豬！
這真的很像童話故事裡的巫婆常使用
的魔法！

一中魔法就冒煙，
還變成豬！這真是太
神奇了！

雖然沒有華麗的
爆炸，但真的很像
是魔法！

席捲一切的龍捲風魔法！

這是掀起巨大龍捲風的超華麗魔法！可以將周遭的怪物一網打盡！

×6 就能實現！

只需要 6 個指令方塊就能重現產生巨大龍捲風的高級風系魔法！這也是本書中指令方塊用量最大的魔法，所以效果也非常華麗。讓周圍的怪物被龍捲風捲上天，再重重地摔在地面上吧！

這就是最厲害的風系魔法！

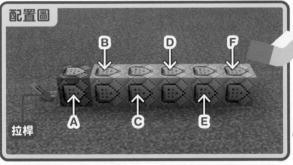

配置圖

B　D　F

拉桿

A　C　E

為了重現龍捲風而使用了比較多的指令方塊！

召喚龍捲風魔法

1 執行計分板指令

```
/scoreboard□objectives□add□T□dummy
```

* □ 為半形空白字元

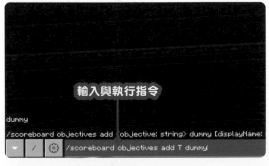

輸入與執行指令

dummy

/scoreboard objectives add <objective: string> dummy [displayName!

/scoreboard objectives add T dummy

開啟聊天視窗，再執行上述的 scoreboard 指令。指令中的「T」值是用來指定雪球周圍的動物或怪物的狀態，所以一定要設定正確。

2 配置指令方塊與拉桿

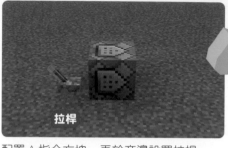

拉桿

為了方便修正指令，要記得利用拉桿控制指令的狀態喔！

配置 A 指令方塊，再於旁邊設置拉桿。

3 對A方塊輸入指令

```
scoreboard□players□add□@e□T□1
```

* □ 為半形空白字元

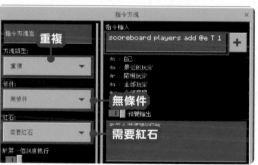

對 A 指令方塊輸入指令。這項指令可讓遊戲當中的所有實體（包含玩家、動物、怪物以及所有會動的東西）的「T」值加 1。只要啟動拉桿，這個「T」值就會不斷增加。

4 對B方塊輸入指令

```
execute□@e[type=snowball,scores={T=1}]□~~~□scoreboard□
players□set□@p□T□-100
```

注意！

重要！

* □ 為半形空白字元

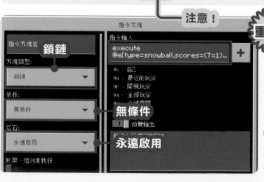

對 B 方塊輸入指令。這個指令會在遊戲當中有 T=1 的雪球時，讓玩家的「T」值變成「-100」。這是為了避免玩家被捲入龍捲風的設定，最後的數值千萬要設定正確喔！

5 對C方塊輸入指令

```
execute□@e[type=snowball,scores={T=10..}]□~~~□tp□@s□~~~
```

＊□ 為半形空白字元

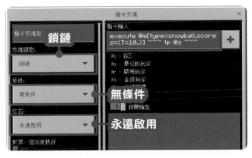

對 C 指令方塊輸入指令。當雪球的「T」值超過 10，就利用 tp 指令固定雪球的位置。順帶一提，雪球的「T」值大概是丟出去的 0.5 秒之後會遞增至「10」。如果雪球在此之前就丟到東西而消失，那麼便無法執行這個指令。

6 對D方塊輸入指令

```
execute□@e[type=snowball,scores={T=10..}]□~~~□particle□
minecraft:dragon_death_explosion_emitter□~~~
```

＊□ 為半形空白字元

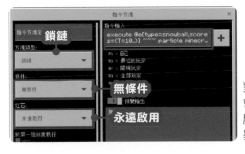

對 D 指令方塊輸入指令。這項指令會在雪球周圍顯示終界龍死掉時的粉塵，藉此呈現跟著龍捲風捲動的沙暴。

7 對E方塊輸入指令

```
execute□@e[type=snowball,scores={T=10..}]□~~~□execute□@e[type=!snowball,
scores={T=0..},r=20,rm=1]□~~~□tp□@s□^1^0.3^0.2□facing□@e[type=snowball,c=1]
```

＊□ 為半形空白字元

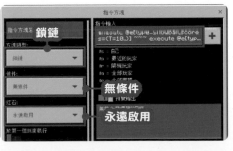

對 E 指令方塊輸入指令。利用 tp 指令讓所有「T」值大於等於 10 的實體在雪球周圍旋轉。龍捲風的範圍是以雪球為圓心的半徑 20 格方塊之內。

8 對F方塊輸入指令

```
execute□@e[type=snowball,scores={T=100..}]□~~~□kill□
@e[scores={T=100..},r=20]
```

*□ 為半形空白字元

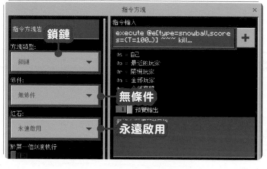

對 F 指令方塊輸入指令。當雪球的「T」值大於等於 100，就利用 kill 指令讓雪球周遭 20 格方塊之內的實體死亡，這時雪球與龍捲風也會跟著一起消失。

9 丟出雪球，發動龍捲風魔法！

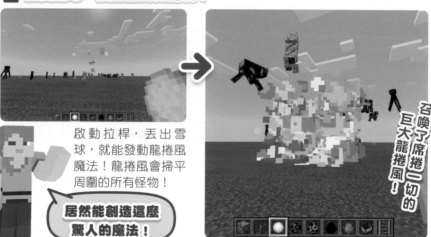

啟動拉桿，丟出雪球，就能發動龍捲風魔法！龍捲風會掃平周圍的所有怪物！

居然能創造這麼驚人的魔法！

召喚了席捲一切的巨大龍捲風！

捲入龍捲風的話怎麼辦？

如果指令輸入錯誤，玩家就有可能被捲入龍捲風。尤其當 F 方塊的指令輸入錯誤，玩家可能會永遠逃不出龍捲風。假設是創造模式的話，可朝上方一直飛，飛超過 20 格方塊的高度就能逃離龍捲風。此外，也可以利用指令「/kill @e[type=snowball] 來消除龍捲風。

```
/kill□@e[type=snowball]
```

第3章
CHAPTER.3

指令活用手冊

本章介紹一些基本知識與用語，讓大家更熟悉指令與指令方塊的使用方法，同時學會解讀指令的知識。

建立可使用指令的環境

雖然在聊天視窗輸入指令就能使用指令，但遊戲模式若是設定錯誤，或是遊戲設定有誤，便無法使用指令。因此在使用指令之前，請先確認是否已經設定成可使用指令的環境吧！

無法執行指令？如果遇到這個問題，要先確認遊戲的設定是否正確。

設定為可使用指令的遊戲模式

基本上，麥塊必須設定為創造模式才能同時使用指令與指令方塊。若設定為生存模式，必須從「設定」→「遊戲」勾選「啟用作弊」選項才能使用指令，但還不能開啟指令方塊、輸入指令或變更設定。不過，若是先在創造模式設置指令方塊，就能在生存模式執行該指令方塊的指令了。

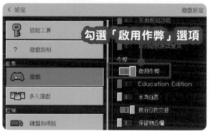

勾選「啟用作弊」選項

就算是生存模式，只要從「設定」勾選「啟用作弊」就能使用指令。如果是創造模式的話，這個選項從一開始就是啟用的。

遊戲模式表格

| | 從聊天視窗執行指令 | 使用指令方塊 | 在指令方塊輸入指令與設定狀態 |
|---|---|---|---|
| 生存模式（啟用作弊：關閉） | ✕ | ✕ | ✕ |
| 生存模式（啟用作弊：啟用） | ○ | ○ | ✕ |
| 創造模式 | ○ | ○ | ○ |

若想在生存模式使用指令方塊，必須先切換成創造模式，然後對指令方塊輸入指令以及設定模式。

指令的輸入規則

要在聊天視窗輸入指令時，要先輸入「/」再輸入指令。在開頭輸入「/」，後續的內容就會被當成指令處理。此外，輸入指令時，必須以半形的英文字母與數字輸入，不過這個問題大概只有 Windows 10 版才有可能會發生。

在指令的開頭輸入「/」

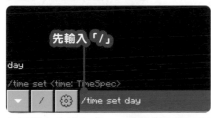

如果沒有先輸入「/」，就只是在聊天而已。

指令的輸入要用半形的英數字！

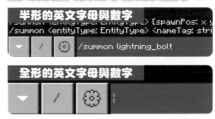

電視遊樂器沒有全形的英文字母與數字，但 Windows 10 或智慧型手機就要注意這個問題。

停止指令的方法

如果不小心輸入了錯誤的指令，導致產生意料之外的效果，會讓人想要停止指令對吧！此時可從設定畫面關閉「啟用作弊」選項，但這個方法只能停止於聊天視窗輸入的指令，無法停用指令方塊的指令，所以要關掉「指令方塊已啟用」的選項，才能連同指令方塊的指令一併停用。

啟用作弊

關閉這個選項，可避免從聊天視窗執行指令。

指令方塊已啟用

關掉這個選項，讓指令方塊的指令停止執行。

原來聊天視窗與指令方塊在停用指令這點上有些不同啊！

記住指令用語

麥塊的指令有很多沒聽過的單字和語法，而要使用指令就必須先了解這些單字與語法。這裡要介紹一些務必要記住的單字和語法，以便自由地使用指令。

@e 或 @p 是什麼？

「@e」或「@p」這類很常在指令中出現的符號是「目標選擇器」，可於指令之中指定對象。大部分的指令都必須指定「對誰執行」或「對什麼東西執行」，否則就無法正常執行。

目標選擇器的種類

| 選擇器 | 對象 |
| --- | --- |
| @p | 離執行指令位置最近的玩家。如果是玩家執行的話，對象就是玩家自己 |
| @a | 世界裡的所有玩家 |
| @s | 執行指令的實體 |
| @e | 包含玩家的所有實體 |
| @r | 從世界裡的所有玩家中隨機挑出一人 |

設定「誰執行指令」或「對誰執行指令」是非常重要的一環，上述的選擇器也很常使用，請大家一定要記住！

Point!! 縮減目標選擇器的對象

在目標選擇器的後面輸入「type= ●●」這類常用的子指令，可縮減選擇的目標。這類子指令可用來指定實體的種類，所以能針對特定的動物或怪物執行指令。本書也很常使用這項子指令，請大家務必記住，使用上就會很方便。此外，以 type 縮減選擇的對象時，會用到指令 ID，可以參考從第 115 頁開始介紹的指令 ID 一覽表。

指令輸入範例

```
/kill□@e[type=zombie]
```

指令 ID

＊ □ 為半形空白字元

什麼是實體？

在介紹目標選擇器時我們提到的「實體」是麥塊很常提到的詞，指的是遊戲中會動的所有物體，例如玩家、村民、動物、怪物都是實體之一。順帶一提，除了玩家之外，生物類的實體都稱為「生物（Mob）」，而礦車、木船這類可以驅動的物品、盔甲座、物品框架這類裝飾品或道具也都屬於實體。比較特別的是，連雪球或釣竿也都算是實體之一。由此可知，實體的所屬範圍非常廣泛，建議大家將方塊以外的物品全都視為實體。

主要的實體種類

正在掉落的砂子或閃電也算是實體，但水與火焰則算方塊，所以一開始可能很難判斷到底是不是實體。建議大家慢慢記起來就好。

什麼是指令 ID？

指令 ID 就是麥塊的所有物品都有的系統名稱。假設指令需要用到方塊或動物，就需要撰寫這些方塊或動物的指令 ID。除了實體與方塊之外，連附魔效果與狀態效果也都有指令 ID，若想知道方塊與實體的指令 ID 可翻閱自 113 頁介紹的指令 ID 一覽表，其中記載了各式各樣的指令 ID。

青草方塊
指令ID grass

鑽石鎬
指令ID diamond_pickaxe

綿羊
指令ID sheep

挖掘加速（狀態效果）
指令ID haste

書末（115頁）列出了所有的指令ID，供大家參考與使用。

第3章 — 基礎研究

什麼是資料值？

在基岩版的麥塊中，有些方塊或道具會共用相同的指令 ID，比方說，木材方塊的指令 ID 都是「planks」，但這樣就沒辦法分辨道具，所以才會在指令 ID 後面加上資料值，例如樺木材就是「planks 2」，相思木材就是「planks 4」。大部分的資料值都是放在指令 ID 後面，但有些則會放在前面，所以大家要先確認語法再輸入指令。

橡木材
planks 0
資料值

樺木材
planks 2

黑橡木材
planks 5

相同的道具雖然共用了指令ID，卻可利用資料值來做區分喔！

什麼是座標？

座標代表的是麥塊世界的特定位置，想像成地圖的經緯度可能會比較容易了解。座標以 X、Y、Z 三個數字組成，代表的是「距離某個基準點幾個方塊遠」的意思，假設現在的座標為「10 5 3」，代表距離基準點東側 10 格、上方 5 格與南方 3 格，要注意的是，遊戲一開始的位置並非基準點。或許大家會無法分辨自己正面向何處，但其實可以跟現實世界一樣，先找到太陽就能確認方向（太陽升起之處為東方）！

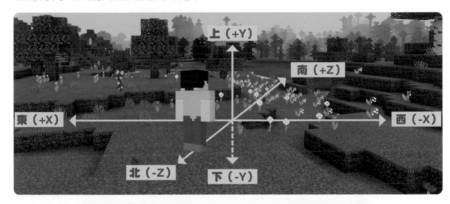

<div style="writing-mode: vertical">指令活用手冊</div>

確認座標的方法

只要調整遊戲的設定就能確認目前所在位置的座標。要使用指令時，通常得先確認座標，所以記得打開這個選項。

1 開啟設定畫面

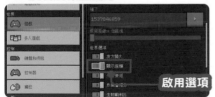

開啟遊戲設定畫面，啟用「世界選項」裡的「顯示座標」。

2 顯示目前所在位置的座標

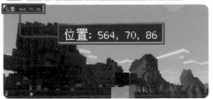

遊戲畫面的左上角會隨時顯示目前所在地的座標。

指令座標中的「～」與「^」是什麼？

於麥塊的指令中指定座標時，才會在數字後面輸入「~~~」或是「^^4^」，這部分稱為「相對座標」。與基準點的距離稱為「絕對座標」，而以執行指令的自己為基準點的座標稱為「相對座標」。在指令使用相對座標，就能賦予指令更多功能，請大家務必使用看看。

「～」與「^」都是相對座標對吧？
那有什麼不同嗎？

這問題問的好！「～（波浪號）」與「^（脫字符）」都是相對座標，但有下列的不同之處。

第 3 章 ｜ 基礎研究

「～」是只有基準點改變

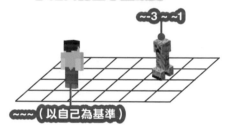

~-3~ ~1

~~~（以自己為基準）

相對座標是自己的位置為座標起點。比方說，從圖中來看，苦力怕位於距離自己 X 方向 -3 格、Z 方向 1 格的位置，所以座標為「~-3~ ~1」。

### 「^」連座標軸都會改變！

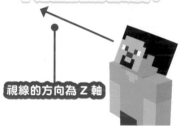

視線的方向為 Z 軸

「^」也是以自己的位置為起點，但座標軸的方向會是視線基準。由於視線的方向就是 Z 軸的 + 方向，所以「^ ^ ^5」代表視線前方 5 格的位置。XYZ 座標軸的方向是會大幅改變的喔！

## Point!!  相對座標的空白字元可以省略

輸入座標時，必須在 XYZ 的數值之間輸入空白字元，但輸入相對座標時，可以省略空白字元，但這個方法只適用於基岩版。

```
/execute□@p□~□~□~□fill□^□^□^10□^□^□^10□stone
```

⬇

```
/execute□@p□~~~□fill□^^^10□^^^10□stone
```

省去空白字元變得簡潔許多！

\* □ 為半形空白字元

108

# 指令方塊的使用方法

雖然第 12 頁已經簡略地說明過，但這裡要進一步說明。有時指令正確，也不見得指令方塊就會正常運作，所以一定要記住指令方塊的使用方法。

## 取得指令方塊的方法

指令方塊這種特殊方塊只能透過 give 指令取得 輸入右側的指令就能取得。

**/give□@p□command_block**

*□ 為半形空白字元

## 指令的輸入規則

基本上，指令方塊的指令與聊天視窗的指令相同，唯一不同的是，是由指令方塊執行指令，而不是由玩家執行。因此，利用 @s 指定目標再執行指令，就會由指令方塊執行命令，而不是由玩家執行，假設這項指令是對玩家賦予效果，那就更要特別注意。此外，在指令方塊輸入指令時，不需要仿照聊天視窗先輸入「/」。熟悉指令之後，透過指令方塊來執行指令會比較快，所以大家不妨早日學會使用指令方塊執行指令的方法。

## 有些動作需要紅石訊號

要執行指令方塊的指令需要紅石訊號。若在指令方塊旁邊配置開關、拉桿、紅石方塊，指令方塊就會運作。此外，打開指令方塊的設定畫面之後，將左側的「紅石」設定為「永遠啟用」，這個指令方塊便不需要紅石訊號也能不斷地運作。

而要驅動紅石方塊基本上需要紅石訊號，但只要開啟指令方塊的設定畫面，將左側的「紅石」設定為「永遠啟用」就不需要紅石訊號了。

# 指令方塊介面說明

觸碰指令方塊就能開啟輸入指令的畫面。若想使用指令方塊，除了要輸入指令，還必須了解相關的設定以及運作方式。在此為大家介紹指令方塊的介面，以及說明各項目的內容。

第 3 章 — 基礎研究

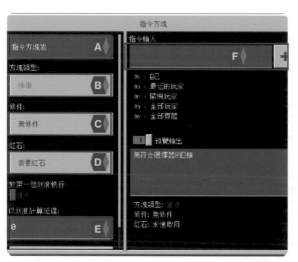

## Ⓐ 指令方塊名稱

可替指令方塊命名。將滑鼠游標移到指令方塊就能顯示名稱，使用 say 指令的發言人也會使用這個名稱。這個欄位可以是空白的，但若要使用多個指令方塊時，建議還是取個簡單容易識別的名稱。

## Ⓑ 方塊的種類

指令方塊分成「脈衝」、「鎖鏈」、「重複」三種，而且顏色與功能都不一樣。下一頁將會詳細介紹這三種指令方塊的特徵。

脈衝　　鎖鏈　　重複

## Ⓓ 紅石

可以設定是否需要紅石訊號才能執行指令。通常會設定為「需要紅石」。

## Ⓔ 以刻度計算延遲

可以指定指令方塊執行指令的延遲時間。刻度 20 約等於延遲 1 秒（1 刻度 = 約 0.05 秒）。

## Ⓒ 條件

C 指令方塊可設定「後面的指令方塊無法正常執行指令，這個指令方塊也不執行指令」的條件。設定條件之後，方塊的圖案也會改變。詳情將於第 112 頁說明。

 無條件

 有條件

## Ⓕ 指令輸入

在此輸入要執行的指令。如果指令太長，可點選右側的「+」，放大輸入欄位。此外，在此輸入的指令不需要在開頭輸入「/」。

# 指令方塊的種類與配置方式

如同第 110 頁所述,指令方塊共有「 脈衝」、「鎖鏈」、「重複」這三種。除了顏色不同之外,這三種指令方塊執行指令的方式也不一樣,下面將仔細介紹三者的差異。

 **脈衝模式**

接收到紅石訊號之後,只會執行一次指令。比方說,每拉動一次拉桿,可執行一次指令。假設在「紅石」選項設定為「永遠啟用」,也只會執行一次指令。

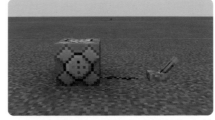

可利用傳送紅石訊號的時間點指定執行指令的時間點。

 **鎖鏈模式**

當後面的指令方塊啟動(不管指令是否成功執行),這個指令方塊就會執行指令。基本上,這是與其他指令方塊一起執行指令使用的設定。此外,後方的指令方塊若不朝向這個指令方塊就無法執行指令。

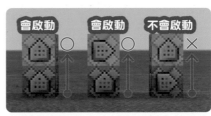

當後方的指令方塊朝向自己,設定為鎖鏈模式的指令方塊才能執行指令。配置指令方塊時,一定要先確認方向。

 **重複模式**

接收紅石訊號之後,直到訊號中斷之前,都會不斷地執行指令(1 秒鐘執行20 次左右)。這種模式很常在設定為「永遠啟用」的時候確認指令方塊的狀態。要注意的是,若在這類方塊執行tp 指令,就會一直傳送實體,此時遊戲將無法繼續下去,所以這算是絕不能設定錯誤的方塊。

由於高速重複執行指令,所以很常用來設定複雜的指令,但是若不小心設定錯誤,可是會發生大事的喔!

指令活用手冊

# 什麼是「有條件」的指令方塊？

將指令方塊設定為「有條件」之後，後方的指令方塊是否啟動就成了是否執行指令的關鍵。這個模式與「鎖鏈」模式很類似，但這個模式的不同之處在於不需要在意後方指令方塊的方向，只要後方的指令方塊成功執行指令即可。換言之，若於後方的指令方塊輸入指令之後，若指令不正確，無法正確執行，那麼這個指令方塊的指令也不會執行。此外，「後方的指令方塊最近一次的執行結果是否成功」是這個指令方塊是否執行指令的條件，所以只要最後一次有成功執行指令，就算後方的指令方塊目前是停用的，也一樣算是條件成立。

## 設定條件之後，圖案會不同

**無條件**       **有條件**

在指令方塊的設定畫面設定「有條件」，就會變成後面凹進去的圖案。

## 方塊的方向不會造成影響

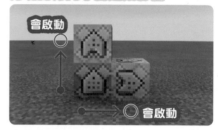

會啟動

會啟動

啟動後方的指令方塊後，設定了條件的指令方塊也會跟著啟動。但與鎖鏈指令方塊不同的是，指令方塊的方向不會造成影響。

## 只要後方的指令方塊正常運作，條件就算成立

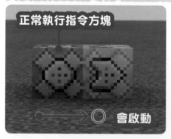

**正常執行指令方塊**

會啟動

**指令錯誤而停止**

無法啟動

有條件的指令方塊其執行的條件是「後方的指令方塊正常執行指令」，因此，當後方的指令方塊因為錯誤而無法執行指令時，則無法啟動。

除了指令之外，還得顧及指令方塊的設定，這部分感覺好難啊……

其實很多都是用過才懂的內容，所以先「用到習慣為止」再說吧！

# 第4章
## CHAPTER.4

資料庫集

# 指令 ID 一覽表

本章歸納了 1,500 種以上的指令 ID，方便大家活用指令！有機會的話，請務必試著改造指令，寫出屬於自己的專屬指令！

大家好！接下來就是指令ID一覽表的頁面囉！

/kill @e[type=creeper]

指令 ID

若想改造本書中介紹過的指令，一定可以在這裡找到適用的指令ID！

第4章 ─ 資料庫集

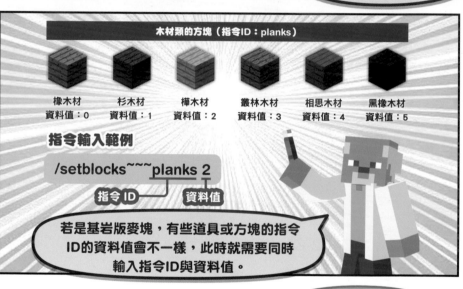

**木材類的方塊（指令ID：planks）**

| 橡木材 | 杉木材 | 樺木材 | 叢林木材 | 相思木材 | 黑橡木材 |
|---|---|---|---|---|---|
| 資料值：0 | 資料值：1 | 資料值：2 | 資料值：3 | 資料值：4 | 資料值：5 |

**指令輸入範例**

/setblocks~~~planks 2

指令 ID　　　資料值

若是基岩版麥塊，有些道具或方塊的指令ID的資料值會不一樣，此時就需要同時輸入指令ID與資料值。

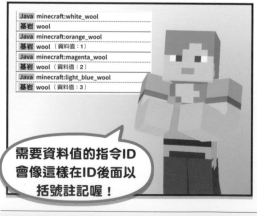

| Java | minecraft:white_wool |
|---|---|
| 基岩 | wool |
| Java | minecraft:orange_wool |
| 基岩 | wool （資料值：1） |
| Java | minecraft:magenta_wool |
| 基岩 | wool （資料值：2） |
| Java | minecraft:light_blue_wool |
| 基岩 | wool （資料值：3） |

需要資料值的指令ID會像這樣在ID後面以括號註記喔！

這麼一來，大家都能隨心所欲地在麥塊使用指令了！

# ▶ 實體ID（友好的生物）

| 實體名稱 | 指令 ID |
|---|---|
| 雞 | Java minecraft:chicken |
| | 基岩 chicken |
| 牛 | Java minecraft:cow |
| | 基岩 cow |
| 豬 | Java minecraft:pig |
| | 基岩 pig |
| 綿羊 | Java minecraft:sheep |
| | 基岩 sheep |
| 狼 | Java minecraft:wolf |
| | 基岩 wolf |
| 村民 | Java minecraft:villager |
| | 基岩 villager |
| 哞菇 | Java minecraft:mooshroom |
| | 基岩 mooshroom |
| 魷魚 | Java minecraft:squid |
| | 基岩 squid |
| 兔子 | Java minecraft:rabbit |
| | 基岩 rabbit |
| 蝙蝠 | Java minecraft:bat |
| | 基岩 bat |
| 鐵傀儡 | Java minecraft:iron_golem |
| | 基岩 iron_golem |
| 雪傀儡 | Java minecraft:snow_golem |
| | 基岩 snow_golem |
| 豹貓 | Java minecraft:ocelot |
| | 基岩 ocelot |
| 貓 | Java minecraft:cat |
| | 基岩 cat |
| 馬 | Java minecraft:horse |
| | 基岩 horse |
| 驢子 | Java minecraft:donkey |
| | 基岩 donkey |
| 騾子 | Java minecraft:mule |
| | 基岩 mule |
| 骷髏馬 | Java minecraft:skeleton_horse |
| | 基岩 skeleton_horse |
| 殭屍馬 | Java minecraft:zombie_horse |
| | 基岩 zombie_horse |
| 北極魚 | Java minecraft:polar_bear |
| | 基岩 polar_bear |
| 羊駝 | Java minecraft:llama |
| | 基岩 llama |

Java：Java 版（電腦版）的 ID　基岩：基岩版（Switch／智慧型手機／Windows 10／Xbox 的 ID）

指令 ID 一覽表

| 實體名稱 | | 指令 ID |
|---|---|---|
| 鸚鵡 | Java | minecraft:parrot |
| | 基岩 | parrot |
| 烏龜 | Java | minecraft:turtle |
| | 基岩 | turtle |
| 貓魚 | Java | minecraft:panda |
| | 基岩 | panda |
| 狐狸 | Java | minecraft:fox |
| | 基岩 | fox |
| 蜜蜂 | Java | minecraft:bee |
| | 基岩 | minecraft:bee |
| 熾足獸 | Java | minecraft:strider |
| | 基岩 | minecraft:strider |

## ▶ 實體ID（敵對的生物）

| 實體名稱 | | 指令 ID |
|---|---|---|
| 殭屍 | Java | minecraft:zombie |
| | 基岩 | zombie |
| 苦力怕 | Java | minecraft:creeper |
| | 基岩 | creeper |
| 骷髏 | Java | minecraft:skeleton |
| | 基岩 | skeleton |
| 蜘蛛 | Java | minecraft:spider |
| | 基岩 | spider |
| 史萊姆 | Java | minecraft:slime |
| | 基岩 | slime |
| 終界使者 | Java | minecraft:enderman |
| | 基岩 | enderman |
| 蠹魚 | Java | minecraft:silverfish |
| | 基岩 | silverfish |
| 地獄幽靈 | Java | minecraft:ghast |
| | 基岩 | ghast |
| 岩漿立方怪 | Java | minecraft:magma_cube |
| | 基岩 | magma_cube |
| 烈焰使者 | Java | minecraft:blaze |
| | 基岩 | blaze |
| 殭屍村民 | Java | minecraft:zombie_villager |
| | 基岩 | zombie_villager |
| 女巫 | Java | minecraft:witch |
| | 基岩 | witch |
| 流髑 | Java | minecraft:stray |
| | 基岩 | stray |

Java：Java 版（電腦版）的 ID　基岩：基岩版（Switch ／智慧型手機／ Windows 10 ／ Xbox 的 ID）

| 實體名稱 | 指令 ID | |
|---|---|---|
| 屍殼 | Java | minecraft:husk |
| | 基岩 | husk |
| 凋零骷髏 | Java | minecraft:wither_skeleton |
| | 基岩 | wither_skeleton |
| 深海守衛 | Java | minecraft:guardian |
| | 基岩 | guardian |
| 遠古深海守衛 | Java | minecraft:elder_guardian |
| | 基岩 | elder_guardian |
| 凋零怪 | Java | minecraft:wither |
| | 基岩 | wither |
| 終界龍 | Java | minecraft:ender_dragon |
| | 基岩 | ender_dragon |
| 界伏蚌 | Java | minecraft:shulker |
| | 基岩 | shulker |
| 終界蟎 | Java | minecraft:endermite |
| | 基岩 | endermite |
| 衛道士 | Java | minecraft:vindicator |
| | 基岩 | vindicator |
| 喚魔者 | Java | minecraft:evocation_illager |
| | 基岩 | evoker |
| 惱鬼 | Java | minecraft:vex |
| | 基岩 | vex |
| 夜魅 | Java | minecraft:phantom |
| | 基岩 | phantom |
| 沉屍 | Java | minecraft:drowned |
| | 基岩 | drowned |
| 劫掠者 | Java | minecraft:pillager |
| | 基岩 | pillager |
| 劫毀獸 | Java | minecraft:ravager |
| | 基岩 | ravager |
| 豬布林 | Java | minecraft:piglin |
| | 基岩 | minecraft:piglin |
| 豬布獸 | Java | minecraft:hoglin |
| | 基岩 | minecraft:hoglin |
| 豬布林蠻兵 | Java | minecraft:piglin_brute |
| | 基岩 | minecraft:piglin_brute |
| 殭屍豬人 | Java | minecraft:zombified_piglin |
| | 基岩 | zombie_pigman |
| 豬屍獸 | Java | minecraft:zoglin |
| | 基岩 | minecraft:zoglin |

Java：Java 版（電腦版）的 ID　基岩：基岩版（Switch ／智慧型手機／ Windows 10 ／ Xbox 的 ID）

# ▶ 建築物ID

| 地名 | 指令 ID | |
|------|---------|---|
| 埋藏的寶藏 | Java | Buried_Treasure |
| | 基岩 | buriedtreasure |
| 沙漠神殿 | Java | Desert_Pyramid |
| | 基岩 | temple |
| 叢林神廟 | Java | Jungle_Pyramid |
| | 基岩 | temple |
| 終界城 | Java | EndCity |
| | 基岩 | endcity |
| 地獄要塞 | Java | Fortress |
| | 基岩 | fortress |
| 雪屋 | Java | Igloo |
| | 基岩 | temple |
| 綠林府邸 | Java | Mansion |
| | 基岩 | mansion |
| 廢棄礦坑 | Java | Mineshaft |
| | 基岩 | mineshaft |
| 海底神殿 | Java | Monument |
| | 基岩 | monument |
| 海底廢墟 | Java | Ocean_Ruin |
| | 基岩 | ruins |
| 沉船 | Java | Shipwreck |
| | 基岩 | shipwreck |
| 要塞 | Java | Stronghold |
| | 基岩 | stronghold |
| 沼澤小屋 | Java | Swamp_Hut |
| | 基岩 | （無此項目） |
| 村莊 | Java | Village |
| | 基岩 | village |
| 劫掠者前哨站 | Java | Pillager_Outpost |
| | 基岩 | pillageroutpost |
| 廢棄傳送門 | Java | ruined_portal |
| | 基岩 | ruinedportal |
| 堡壘遺蹟 | Java | bastion_remnant |
| | 基岩 | bastionremnant |

# ▶ 狀態效果ID

| 效果名稱 | 指令 ID | 效果 |
|----------|---------|------|
| 速度 | Java minecraft:speed | 移動速度變快 |
| | 基岩 speed | |
| 緩慢 | Java minecraft:slowness | 移動速度變慢 |
| | 基岩 slowness | |

Java：Java 版（電腦版）的 ID　基岩：基岩版（Switch ／智慧型手機／Windows 10 ／Xbox 的 ID）

| 效果名稱 | 指令 ID | 效果 |
|---|---|---|
| 挖掘加速 | Java minecraft:haste<br>基岩 haste | 挖掘速度變快 |
| 挖掘疲勞 | Java minecraft:mining_fatigue<br>基岩 mining_fatigue | 挖掘速度變慢 |
| 力量 | Java minecraft:strength<br>基岩 strength | 近距離攻擊威力增加 |
| 虛弱 | Java minecraft:weakness<br>基岩 weakness | 近距離攻擊威力減少 |
| 跳躍提升 | Java minecraft:jump_boost<br>基岩 jump_boost | 增加跳躍力，減少掉落傷害 |
| 噁心 | Java minecraft:nausea<br>基岩 nausea | 畫面扭曲 |
| 再生 | Java minecraft:regeneration<br>基岩 regeneration | 體力慢慢恢復 |
| 抗性 | Java minecraft:resistance<br>基岩 resistance | 減少傷害 |
| 抗火 | Java minecraft:fire_resistance<br>基岩 fire_resistance | 減少火焰的傷害 |
| 水下呼吸 | Java minecraft:water_breathing<br>基岩 water_breathing | 可在水中呼吸 |
| 隱形 | Java minecraft:invisibility<br>基岩 invisibility | 變成透明，部分敵人看不見玩家 |
| 失明 | Java minecraft:blindness<br>基岩 blindness | 讓視野籠罩黑霧，變成瞎子 |
| 夜視 | Java minecraft:night_vision<br>基岩 night_vision | 可在黑暗中看見東西 |
| 飽食 | Java minecraft:saturation<br>基岩 saturation | 恢復飽腹感 |
| 飢餓 | Java minecraft:hunger<br>基岩 hunger | 讓飽腹感慢慢減少 |
| 中毒 | Java minecraft:poison<br>基岩 poison | 慢慢地受傷（體力不會掉到0.5以下） |
| 凋零 | Java minecraft:wither<br>基岩 wither | 慢慢地受傷 |
| 生命值提升 | Java minecraft:health_boost<br>基岩 health_boost | 增加體力最大值 |
| 即時回復 | Java minecraft:instant_health<br>基岩 instant_health | 體力即時恢復。可給予不死圖騰傷害 |
| 立即傷害 | Java minecraft:instant_damage<br>基岩 instant_damage | 可給予傷害，不死圖騰會恢復體力 |
| 吸收 | Java minecraft:absorption<br>基岩 absorption | 增加體力，吸收傷害 |
| 漂浮 | Java minecraft:levitation<br>基岩 levitation | 讓實體漂浮 |
| 緩降 | Java minecraft:slow_falling<br>基岩 slow_falling | 讓落下的速度變慢 |

Java ：Java 版（電腦版）的 ID　基岩 ：基岩版（Switch ／智慧型手機／ Windows 10 ／ Xbox 的 ID）

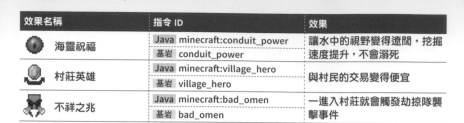

| 效果名稱 | 指令 ID | 效果 |
|---|---|---|
| <br>海靈祝福 | Java minecraft:conduit_power<br>基岩 conduit_power | 讓水中的視野變得遼闊，挖掘速度提升，不會溺死 |
| <br>村莊英雄 | Java minecraft:village_hero<br>基岩 village_hero | 與村民的交易變得便宜 |
| <br>不祥之兆 | Java minecraft:bad_omen<br>基岩 bad_omen | 一進入村莊就會觸發劫掠隊襲擊事件 |

## ▶ 附魔效果

| 效果名稱 | 指令 ID | 效果 |
|---|---|---|
| 保護 | Java minecraft:protection<br>基岩 protection | 減輕各種傷害（I～IV） |
| 火焰保護 | Java minecraft:fire_protection<br>基岩 fire_protection | 減少火焰、岩漿、閃電的傷害（I～IV） |
| 輕盈 | Java minecraft:feather_falling<br>基岩 feather_falling | 減輕掉落傷害 |
| 爆炸保護 | Java minecraft:blast_protection<br>基岩 blast_protection | 減輕爆炸傷害（I～IV） |
| 投射物保護 | Java minecraft:projectile_protection<br>基岩 projectile_protection | 減輕弓箭造成的傷害（I～IV） |
| 尖刺 | Java minecraft:thorns<br>基岩 thorns | 讓攻擊玩家的對手受傷（I～III） |
| 水中呼吸 | Java minecraft:respiration<br>基岩 respiration | 延長水中呼吸的效果（I～III） |
| 深海漫遊 | Java minecraft:depth_strider<br>基岩 depth_strider | 加速水中行動 |
| 親水性 | Java minecraft:aqua_affinity<br>基岩 aqua_affinity | 讓水中的挖掘速度與在地面一樣 |
| 鋒利 | Java minecraft:sharpness<br>基岩 sharpness | 增加傷害（I～V） |
| 不死剋星 | Java minecraft:smite<br>基岩 smite | 增加不死圖騰的傷害（I～V） |
| 節肢剋星 | Java minecraft:bane_of_arthropods<br>基岩 bane_of_arthropods | 增加蟲類的傷害（I～V） |
| 擊退 | Java minecraft:knockback<br>基岩 knockback | 將對手打到更遠的地方（I～II） |
| 燃燒 | Java minecraft:fire_aspect<br>基岩 fire_aspect | 燃燒對手（I～II） |
| 劫掠 | Java minecraft:looting<br>基岩 looting | 增加掉落道具的上限值（I～III） |

Java：Java 版（電腦版）的 ID　基岩：基岩版（Switch／智慧型手機／Windows 10／Xbox 的 ID）

第4章 — 資料庫集

| 效果名稱 | 指令 ID | 效果 |
|---|---|---|
| 效率 | Java minecraft:efficiency<br>基岩 efficiency | 提升挖掘速度（I-IV） |
| 絲綢之觸 | Java minecraft:silk_touch<br>基岩 silk_touch | 破壞特定方塊時，讓方塊變成道具 |
| 耐久 | Java minecraft:unbreaking<br>基岩 unbreaking | 讓道具的耐久值不易減少（I～III） |
| 幸運 | Java minecraft:fortune<br>基岩 fortune | 破壞方塊時，增加掉落道具的數量（I～III） |
| 強力 | Java minecraft:power<br>基岩 power | 增加弓箭的傷害（I～V） |
| 衝擊 | Java minecraft:punch<br>基岩 punch | 利用弓箭射飛敵人（I～II） |
| 火焰 | Java minecraft:flame<br>基岩 flame | 讓弓箭變成火箭，讓敵人中箭後燃燒 |
| 無限 | Java minecraft:infinity<br>基岩 infinity | 讓弓箭不會減少 |
| 海洋的祝福 | Java minecraft:luck_of_the_sea<br>基岩 luck_of_the_sea | 增加釣到寶物的機率（I～III） |
| 魚餌 | Java minecraft:lure<br>基岩 lure | 縮短釣到魚的時間（I～III） |
| 修補 | Java minecraft:mending<br>基岩 mending | 以經驗值恢復耐久值 |
| 綁定詛咒 | Java minecraft:binding_curse<br>基岩 binding_curse | 讓裝備脫不下來 |
| 消失詛咒 | Java minecraft:vanishing_curse<br>基岩 vanishing_curse | 一死亡，道具就消失 |
| 魚叉 | Java minecraft:impaling<br>基岩 impaling | 增加對水裡生物的傷害（I～V） |
| 冰霜行者 | Java minecraft:frost_walker<br>基岩 frost_walker | 讓腳底的水變成冰（I～II） |
| 波濤 | Java minecraft:riptide<br>基岩 riptide | 雨天時，讓投擲三叉戟的攻擊變成衝撞攻擊（I～III） |
| 忠誠 | Java minecraft:loyalty<br>基岩 loyalty | 讓丟出去的三叉戟回來（I～III） |
| 喚雷 | Java minecraft:channeling<br>基岩 channeling | 下雷雨的時候，讓閃電降在被三叉戟丟中的生物 |
| 分裂箭矢 | Java minecraft:multishot<br>基岩 multishot | 一次射出三支箭 |
| 快速上弦 | Java minecraft:quick_charge<br>基岩 quick_charge | 縮短裝填時間（I～III） |
| 貫穿 | Java minecraft:piercing<br>基岩 piercing | 讓弓箭貫穿實體（I～IV） |
| 靈魂疾走 | Java minecraft:soul_speed<br>基岩 soul_speed | 在魂沙、靈魂土壤上面行走的速度加快（I～III） |

Java：Java 版（電腦版）的 ID　基岩：基岩版（Switch／智慧型手機／Windows 10／Xbox 的 ID）

## ▶ 方塊ID

| 道具名稱 | 指令 ID |
|---|---|
| 空氣 | **Java** minecraft:air |
| | **基岩** air |
| 水 | **Java** minecraft:water |
| | **基岩** water |
| 熔岩 | **Java** minecraft:lava |
| | **基岩** lava |
| 石頭 | **Java** minecraft:stone |
| | **基岩** stone |
| 花崗岩 | **Java** minecraft:granite |
| | **基岩** minecraft:stone（資料值：1） |
| 平滑花崗岩 | **Java** minecraft:polished_granite |
| | **基岩** minecraft:stone（資料值：2） |
| 閃長岩 | **Java** minecraft:diorite |
| | **基岩** stone（資料值：3） |
| 平滑閃長岩 | **Java** minecraft:polished_diorite |
| | **基岩** stone（資料值：4） |
| 安山岩 | **Java** minecraft:andesite |
| | **基岩** stone（資料值：5） |
| 平滑安山岩 | **Java** minecraft:polished_andesite |
| | **基岩** stone（資料值：6） |
| 玄武岩 | **Java** minecraft:basalt |
| | **基岩** basalt |
| 平滑玄武岩 | **Java** minecraft:polished_basalt |
| | **基岩** polished_basalt |
| 草地 | **Java** minecraft:grass_block |
| | **基岩** grass |
| 泥土 | **Java** minecraft:dirt |
| | **基岩** dirt |
| 粗泥 | **Java** minecraft:coarse_dirt |
| | **基岩** dirt（資料值：1） |
| 灰壤 | **Java** minecraft:podzol |
| | **基岩** podzol |
| 深紅菌絲石 | **Java** minecraft:crimson_nylium |
| | **基岩** crimson_nylium |
| 怪奇菌絲石 | **Java** minecraft:warped_nylium |
| | **基岩** warped_nylium |
| 鵝卵石 | **Java** minecraft:cobblestone |
| | **基岩** cobblestone |
| 橡木材 | **Java** minecraft:oak_planks |
| | **基岩** planks |
| 杉木材 | **Java** minecraft:spruce_planks |
| | **基岩** planks（資料值：1） |

**Java**：Java 版（電腦版）的 ID　**基岩**：基岩版（Switch ／智慧型手機／ Windows 10 ／ Xbox 的 ID）

| 道具名稱 | 指令 ID | |
|---|---|---|
| 樺木材 | Java | minecraft:birch_planks |
| | 基岩 | planks（資料值：2） |
| 叢林木材 | Java | minecraft:jungle_planks |
| | 基岩 | planks（資料值：3） |
| 相思木材 | Java | minecraft:acacia_planks |
| | 基岩 | planks（資料值：4） |
| 黑橡木材 | Java | minecraft:dark_oak_planks |
| | 基岩 | planks（資料值：5） |
| 深紅蕈木材 | Java | minecraft:crimson_planks |
| | 基岩 | crimson_planks |
| 怪奇蕈木材 | Java | minecraft:warped_planks |
| | 基岩 | warped_planks |
| 基岩 | Java | minecraft:bedrock |
| | 基岩 | bedrock |
| 沙 | Java | minecraft:sand |
| | 基岩 | sand |
| 紅沙 | Java | minecraft:red_sand |
| | 基岩 | sand（資料值：1） |
| 礫石 | Java | minecraft:gravel |
| | 基岩 | gravel |
| 金礦 | Java | minecraft:gold_ore |
| | 基岩 | gold_ore |
| 鐵礦 | Java | minecraft:iron_ore |
| | 基岩 | iron_ore |
| 煤礦 | Java | minecraft:coal_ore |
| | 基岩 | coal_ore |
| 地獄金礦 | Java | minecraft:nether_gold_ore |
| | 基岩 | nether_gold_ore |
| 橡木原木 | Java | minecraft:oak_log |
| | 基岩 | log |
| 杉木原木 | Java | minecraft:spruce_log |
| | 基岩 | log（資料值：1） |
| 樺木原木 | Java | minecraft:birch_log |
| | 基岩 | log（資料值：2） |
| 叢林木原木 | Java | minecraft:jungle_log |
| | 基岩 | log（資料值：3） |
| 相思木原木 | Java | minecraft:acacia_log |
| | 基岩 | log2 |
| 黑橡木原木 | Java | minecraft:dark_oak_log |
| | 基岩 | log2（資料值：1） |
| 深紅蕈柄 | Java | minecraft:crimson_stem |
| | 基岩 | crimson_stem |
| 怪奇蕈柄 | Java | minecraft:warped_stem |
| | 基岩 | warped_stem |

Java：Java 版（電腦版）的 ID　基岩：基岩版（Switch ／智慧型手機／ Windows 10 ／ Xbox 的 ID）

指令 ID 一覽表

| 道具名稱 | 指令 ID |
|---|---|
| 剝皮橡樹原木 | **Java** minecraft:stripped_oak_log |
| | **基岩** stripped_oak_log |
| 剝皮杉樹原木 | **Java** minecraft:stripped_spruce_log |
| | **基岩** stripped_spruce_log |
| 剝皮樺樹原木 | **Java** minecraft:stripped_birch_log |
| | **基岩** stripped_birch_log |
| 剝皮叢林原木 | **Java** minecraft:stripped_jungle_log |
| | **基岩** stripped_jungle_log |
| 剝皮相思樹原木 | **Java** minecraft:stripped_acacia_log |
| | **基岩** stripped_acacia_log |
| 剝皮黑橡樹原木 | **Java** minecraft:stripped_dark_oak_log |
| | **基岩** stripped_dark_oak_log |
| 剝皮深紅莖 | **Java** minecraft:stripped_crimson_stem |
| | **基岩** stripped_crimson_stem |
| 剝皮怪奇蕈柄 | **Java** minecraft:stripped_warped_stem |
| | **基岩** stripped_warped_stem |
| 剝皮橡樹木頭 | **Java** minecraft:stripped_oak_wood |
| | **基岩** stripped_oak_log（資料值：1） |
| 剝皮杉樹木頭 | **Java** minecraft:stripped_spruce_wood |
| | **基岩** stripped_spruce_log（資料值：1） |
| 剝皮樺樹木頭 | **Java** minecraft:stripped_birch_wood |
| | **基岩** stripped_birch_log（資料值：1） |
| 剝皮叢林木頭 | **Java** minecraft:stripped_jungle_wood |
| | **基岩** stripped_jungle_log（資料值：1） |
| 剝皮相思樹木頭 | **Java** minecraft:stripped_acacia_wood |
| | **基岩** stripped_acacia_log（資料值：1） |
| 剝皮黑橡樹木頭 | **Java** minecraft:stripped_dark_oak_wood |
| | **基岩** stripped_dark_oak_log（資料值：1） |
| 剝皮深紅菌絲體 | **Java** minecraft:stripped_crimson_hyphae |
| | **基岩** stripped_crimson_hyphae |
| 剝皮怪奇菌絲體 | **Java** minecraft:stripped_warped_hyphae |
| | **基岩** stripped_warped_hyphae |
| 橡樹木頭 | **Java** minecraft:oak_wood |
| | **基岩** wood |
| 杉樹木頭 | **Java** minecraft:spruce_wood |
| | **基岩** wood（資料值：1） |
| 樺樹木頭 | **Java** minecraft:birch_wood |
| | **基岩** wood（資料值：2） |
| 叢林木頭 | **Java** minecraft:jungle_wood |
| | **基岩** wood（資料值：3） |
| 相思樹木頭 | **Java** minecraft:acacia_wood |
| | **基岩** wood（資料值：4） |
| 黑橡樹木頭 | **Java** minecraft:dark_oak_wood |
| | **基岩** wood（資料值：5） |

**Java**：Java 版（電腦版）的 ID　**基岩**：基岩版（Switch ／智慧型手機／ Windows 10 ／ Xbox 的 ID）

| 道具名稱 | | 指令 ID |
|---|---|---|
| | 深紅菌絲體 | Java minecraft:crimson_hyphae |
| | | 基岩 crimson_hyphae |
| | 怪奇菌絲體 | Java minecraft:warped_hyphae |
| | | 基岩 warped_hyphae |
| | 海綿 | Java minecraft:sponge |
| | | 基岩 sponge |
| | 濕海綿 | Java minecraft:wet_sponge |
| | | 基岩 sponge（資料值：1） |
| | 玻璃 | Java minecraft:glass |
| | | 基岩 glass |
| | 青金石方塊 | Java minecraft:lapis_ore |
| | | 基岩 lapis_ore |
| | 青金石礦石 | Java minecraft:lapis_block |
| | | 基岩 lapis_block |
| | 沙岩 | Java minecraft:sandstone |
| | | 基岩 sandstone |
| | 刻紋沙岩 | Java minecraft:chiseled_sandstone |
| | | 基岩 sandstone（資料值：1） |
| | 切割沙岩 | Java minecraft:cut_sandstone |
| | | 基岩 sandstone（資料值：2） |
| | 白色羊毛 | Java minecraft:white_wool |
| | | 基岩 wool |
| | 橙色羊毛 | Java minecraft:orange_wool |
| | | 基岩 wool（資料值：1） |
| | 洋紅色洋毛 | Java minecraft:magenta_wool |
| | | 基岩 wool（資料值：2） |
| | 淺藍色羊毛 | Java minecraft:light_blue_wool |
| | | 基岩 wool（資料值：3） |
| | 黃色羊毛 | Java minecraft:yellow_wool |
| | | 基岩 wool（資料值：4） |
| | 淺黃綠色羊毛 | Java minecraft:lime_wool |
| | | 基岩 wool（資料值：5） |
| | 粉紅色羊毛 | Java minecraft:pink_wool |
| | | 基岩 wool（資料值：6） |
| | 灰色羊毛 | Java minecraft:gray_wool |
| | | 基岩 wool（資料值：7） |
| | 淺灰色羊毛 | Java minecraft:light_gray_wool |
| | | 基岩 wool（資料值：8） |
| | 青綠色羊毛 | Java minecraft:cyan_wool |
| | | 基岩 wool（資料值：9） |
| | 紫色羊毛 | Java minecraft:purple_wool |
| | | 基岩 wool（資料值：10） |
| | 藍色羊毛 | Java minecraft:blue_wool |
| | | 基岩 wool（資料值：11） |

Java：Java 版（電腦版）的 ID 基岩：基岩版（Switch／智慧型手機／Windows 10／Xbox 的 ID）

指令 ID 一覽表

| 道具名稱 | 指令 ID |
|---|---|
| 棕色羊毛 | **Java** minecraft:brown_wool |
| | **基岩** wool（資料值：12） |
| 綠色羊毛 | **Java** minecraft:green_wool |
| | **基岩** wool（資料值：13） |
| 紅色羊毛 | **Java** minecraft:red_wool |
| | **基岩** wool（資料值：14） |
| 黑色羊毛 | **Java** minecraft:black_wool |
| | **基岩** wool（資料值：15） |
| 黃金方塊 | **Java** minecraft:gold_block |
| | **基岩** gold_block |
| 鐵方塊 | **Java** minecraft:iron_block |
| | **基岩** iron_block |
| 橡樹木板 | **Java** minecraft:oak_slab |
| | **基岩** wooden_slab |
| 杉樹木板 | **Java** minecraft:spruce_slab |
| | **基岩** wooden_slab（資料值：1） |
| 樺樹木板 | **Java** minecraft:birch_slab |
| | **基岩** wooden_slab（資料值：2） |
| 叢林木板 | **Java** minecraft:jungle_slab |
| | **基岩** wooden_slab（資料值：3） |
| 相思木板 | **Java** minecraft:acacia_slab |
| | **基岩** wooden_slab（資料值：4） |
| 黑橡木板 | **Java** minecraft:dark_oak_slab |
| | **基岩** wooden_slab（資料值：5） |
| 深紅岩板 | **Java** minecraft:crimson_slab |
| | **基岩** crimson_slab |
| 怪奇岩板 | **Java** minecraft:warped_slab |
| | **基岩** warped_slab |
| 石板 | **Java** minecraft:stone_slab |
| | **基岩** stone_slab4（資料值：2） |
| 平順石板 | **Java** minecraft:smooth_stone_slab |
| | **基岩** stone_slab |
| 沙岩板 | **Java** minecraft:sandstone_slab |
| | **基岩** stone_slab（資料值：1） |
| 切割沙岩板 | **Java** minecraft:cut_sandstone_slab |
| | **基岩** stone_slab4（資料值：3） |
| 橡樹木板 | **Java** minecraft:petrified_oak_slab |
| | **基岩** stone_slab（資料值：2） |
| 鵝卵石板 | **Java** minecraft:cobblestone_slab |
| | **基岩** stone_slab（資料值：3） |
| 磚塊板 | **Java** minecraft:brick_slab |
| | **基岩** stone_slab（資料值：4） |
| 石磚塊板 | **Java** minecraft:stone_brick_slab |
| | **基岩** stone_slab（資料值：5） |

**Java**：Java 版（電腦版）的 ID　**基岩**：基岩版（Switch ／智慧型手機／ Windows 10 ／ Xbox 的 ID）

| 道具名稱 | 指令 ID |
|---|---|
| 石英板 | Java minecraft:quartz_slab |
| | 基岩 stone_slab（資料值：6） |
| 地獄磚塊板 | Java minecraft:nether_brick_slab |
| | 基岩 stonc_slab（資料值：7） |
| 紅沙岩板 | Java minecraft:red_sandstone_slab |
| | 基岩 stone_slab2 |
| 平滑紅沙岩板 | Java minecraft:cut_red_sandstone_slab |
| | 基岩 stone_slab4（資料值：4） |
| 紫珀板 | Java minecraft:purpur_slab |
| | 基岩 stone_slab2（資料值：1） |
| 海磷石板 | Java minecraft:prismarine_slab |
| | 基岩 stone_slab2（資料值：2） |
| 暗海磷石板 | Java minecraft:dark_prismarine_slab |
| | 基岩 stone_slab2（資料值：3） |
| 海磷石磚塊板 | Java minecraft:prismarine_brick_slab |
| | 基岩 stone_slab2（資料值：4） |
| 平順石英方塊 | Java minecraft:smooth_quartz |
| | 基岩 quartz_block（資料值：3） |
| 平滑紅沙岩 | Java minecraft:smooth_red_sandstone |
| | 基岩 red_sandstone（資料值：3） |
| 平滑沙岩 | Java minecraft:smooth_sandstone |
| | 基岩 sandstone（資料值：3） |
| 平順石頭 | Java minecraft:smooth_stone |
| | 基岩 smooth_stone |
| 磚塊方塊 | Java minecraft:bricks |
| | 基岩 brick_block |
| 書架 | Java minecraft:bookshelf |
| | 基岩 bookshelf |
| 青苔鵝卵石 | Java minecraft:mossy_cobblestone |
| | 基岩 mossy_cobblestone |
| 黑曜石 | Java minecraft:obsidian |
| | 基岩 obsidian |
| 紫珀塊 | Java minecraft:purpur_block |
| | 基岩 purpur_block |
| 紫珀柱 | Java minecraft:purpur_pillar |
| | 基岩 purpur_block（資料值：2） |
| 紫珀階梯 | Java minecraft:purpur_stairs |
| | 基岩 purpur_stairs |
| 橡木階梯 | Java minecraft:oak_stairs |
| | 基岩 oak_stairs |
| 鑽石礦石 | Java minecraft:diamond_ore |
| | 基岩 diamond_ore |
| 鑽石方塊 | Java minecraft:diamond_block |
| | 基岩 diamond_block |

Java：Java 版（電腦版）的 ID　基岩：基岩版（Switch ／智慧型手機／ Windows 10 ／ Xbox 的 ID）

| 道具名稱 | | 指令 ID |
|---|---|---|
| 鵝卵石階梯 | Java | minecraft:cobblestone_stairs |
| | 基岩 | stone_stairs（資料值：1） |
| 紅石礦石 | Java | minecraft:redstone_ore |
| | 基岩 | redstone_ore |
| 冰磚 | Java | minecraft:ice |
| | 基岩 | ice |
| 白雪 | Java | minecraft:snow_block |
| | 基岩 | snow |
| 黏土方塊 | Java | minecraft:clay |
| | 基岩 | clay |
| 南瓜 | Java | minecraft:pumpkin |
| | 基岩 | pumpkin |
| 雕刻南瓜 | Java | minecraft:carved_pumpkin |
| | 基岩 | carved_pumpkin |
| 南瓜梗 | Java | minecraft:pumpkin_stem |
| | 基岩 | pumpkin_stem |
| 地獄石 | Java | minecraft:netherrack |
| | 基岩 | netherrack |
| 魂沙 | Java | minecraft:soul_sand |
| | 基岩 | soul_sand |
| 靈魂土壤 | Java | minecraft:soul_soil |
| | 基岩 | soul_soil |
| 螢光石 | Java | minecraft:glowstone |
| | 基岩 | glowstone |
| 南瓜燈 | Java | minecraft:jack_o_lantern |
| | 基岩 | lit_pumpkin |
| 石磚塊 | Java | minecraft:stone_bricks |
| | 基岩 | stonebrick |
| 青苔石磚 | Java | minecraft:mossy_stone_bricks |
| | 基岩 | stonebrick（資料值：1） |
| 裂開的石磚塊 | Java | minecraft:cracked_stone_bricks |
| | 基岩 | stonebrick（資料值：2） |
| 刻紋石磚塊 | Java | minecraft:chiseled_stone_bricks |
| | 基岩 | stonebrick（資料值：3） |
| 西瓜 | Java | minecraft:melon |
| | 基岩 | melon_block |
| 西瓜梗 | Java | minecraft:melon_stem |
| | 基岩 | melon_stem |
| 磚塊梯 | Java | minecraft:brick_stairs |
| | 基岩 | brick_stairs |
| 石磚土梯 | Java | minecraft:stone_brick_stairs |
| | 基岩 | stone_brick_stairs |
| 菌絲土 | Java | minecraft:mycelium |
| | 基岩 | mycelium |

第4章 — 資料庫集

Java：Java 版（電腦版）的 ID　基岩：基岩版（Switch／智慧型手機／Windows 10／Xbox 的 ID）

| 道具名稱 | 指令 ID | |
|---|---|---|
| 地獄磚塊方塊 | Java | minecraft:nether_bricks |
| | 基岩 | nether_brick |
| 裂開的地獄磚塊 | Java | minecraft:cracked_nether_bricks |
| | 基岩 | cracked_nether_bricks |
| 刻紋地獄磚塊 | Java | minecraft:chiseled_nether_bricks |
| | 基岩 | chiseled_nether_bricks |
| 地獄磚塊梯 | Java | minecraft:nether_brick_stairs |
| | 基岩 | nether_brick_stairs |
| 終界石 | Java | minecraft:end_stone |
| | 基岩 | end_stone |
| 終界石磚塊 | Java | minecraft:end_stone_bricks |
| | 基岩 | end_brick |
| 沙岩階梯 | Java | minecraft:sandstone_stairs |
| | 基岩 | sandstone_stairs |
| 綠寶石礦 | Java | minecraft:emerald_ore |
| | 基岩 | emerald_ore |
| 綠寶石方塊 | Java | minecraft:emerald_block |
| | 基岩 | emerald_block |
| 杉樹木階梯 | Java | minecraft:spruce_stairs |
| | 基岩 | spruce_stairs |
| 樺樹木階梯 | Java | minecraft:birch_stairs |
| | 基岩 | birch_stairs |
| 叢林木階梯 | Java | minecraft:jungle_stairs |
| | 基岩 | jungle_stairs |
| 深紅階梯 | Java | minecraft:crimson_stairs |
| | 基岩 | crimson_stairs |
| 怪奇階梯 | Java | minecraft:warped_stairs |
| | 基岩 | warped_stairs |
| 地獄石英礦石 | Java | minecraft:nether_quartz_ore |
| | 基岩 | quartz_ore |
| 石英方塊 | Java | minecraft:quartz_block |
| | 基岩 | quartz_block |
| 石英磚塊 | Java | minecraft:quartz_bricks |
| | 基岩 | quartz_bricks |
| 刻紋石英方塊 | Java | minecraft:chiseled_quartz_block |
| | 基岩 | quartz_block（資料值：1） |
| 柱狀石英方塊 | Java | minecraft:quartz_pillar |
| | 基岩 | quartz_block（資料值：2） |
| 石英階梯 | Java | minecraft:quartz_stairs |
| | 基岩 | quartz_stairs |
| 白色陶瓦 | Java | minecraft:white_terracotta |
| | 基岩 | stained_hardened_clay |
| 橙色陶瓦 | Java | minecraft:orange_terracotta |
| | 基岩 | stained_hardened_clay（資料值：1） |

Java：Java 版（電腦版）的 ID　基岩：基岩版（Switch ／智慧型手機／ Windows 10 ／ Xbox 的 ID）

| 道具名稱 | 指令 ID |
|---|---|
| 洋紅色陶瓦 | Java minecraft:magenta_terracotta |
| | 基岩 stained_hardened_clay（資料值：2） |
| 淺藍色陶瓦 | Java minecraft:light_blue_terracotta |
| | 基岩 stained_hardened_clay（資料值：3） |
| 黃色陶瓦 | Java minecraft:yellow_terracotta |
| | 基岩 stained_hardened_clay（資料值：4） |
| 淺綠色陶瓦 | Java minecraft:lime_terracotta |
| | 基岩 stained_hardened_clay（資料值：5） |
| 粉紅色陶瓦 | Java minecraft:pink_terracotta |
| | 基岩 stained_hardened_clay（資料值：6） |
| 灰色陶瓦 | Java minecraft:gray_terracotta |
| | 基岩 stained_hardened_clay（資料值：7） |
| 淺灰色陶瓦 | Java minecraft:light_gray_terracotta |
| | 基岩 stained_hardened_clay（資料值：8） |
| 青綠色陶瓦 | Java minecraft:cyan_terracotta |
| | 基岩 stained_hardened_clay（資料值：9） |
| 紫色陶瓦 | Java minecraft:purple_terracotta |
| | 基岩 stained_hardened_clay（資料值：10） |
| 藍色陶瓦 | Java minecraft:blue_terracotta |
| | 基岩 stained_hardened_clay（資料值：11） |
| 棕色陶瓦 | Java minecraft:brown_terracotta |
| | 基岩 stained_hardened_clay（資料值：12） |
| 綠色陶瓦 | Java minecraft:green_terracotta |
| | 基岩 stained_hardened_clay（資料值：13） |
| 紅色陶瓦 | Java minecraft:red_terracotta |
| | 基岩 stained_hardened_clay（資料值：14） |
| 黑色陶瓦 | Java minecraft:black_terracotta |
| | 基岩 stained_hardened_clay（資料值：15） |
| 陶瓦 | Java minecraft:terracotta |
| | 基岩 hardened_clay |
| 乾草捆 | Java minecraft:hay_block |
| | 基岩 hay_block |
| 煤炭方塊 | Java minecraft:coal_block |
| | 基岩 coal_block |
| 冰塊 | Java minecraft:packed_ice |
| | 基岩 packed_ice |
| 相思木階梯 | Java minecraft:acacia_stairs |
| | 基岩 acacia_stairs |
| 黑橡木階梯 | Java minecraft:dark_oak_stairs |
| | 基岩 dark_oak_stairs |
| 白色彩繪玻璃 | Java minecraft:white_stained_glass |
| | 基岩 stained_glass |
| 橙色彩繪玻璃 | Java minecraft:orange_stained_glass |
| | 基岩 stained_glass（資料值：1） |

Java：Java 版（電腦版）的 ID　基岩：基岩版（Switch／智慧型手機／Windows 10／Xbox 的 ID）

| 道具名稱 | 指令 ID |
|---|---|
| 洋紅色彩繪玻璃 | **Java** minecraft:magenta_stained_glass |
| | **基岩** stained_glass（資料值：2） |
| 淺藍色彩繪玻璃 | **Java** minecraft:light_blue_stained_glass |
| | **基岩** stained_glass（資料值：3） |
| 黃色彩繪玻璃 | **Java** minecraft:yellow_stained_glass |
| | **基岩** stained_glass（資料值：4） |
| 淺黃綠色彩繪玻璃 | **Java** minecraft:lime_stained_glass |
| | **基岩** stained_glass（資料值：5） |
| 粉紅色彩繪玻璃 | **Java** minecraft:pink_stained_glass |
| | **基岩** stained_glass（資料值：6） |
| 灰色彩繪玻璃 | **Java** minecraft:gray_stained_glass |
| | **基岩** stained_glass（資料值：7） |
| 淺灰色彩繪玻璃 | **Java** minecraft:light_gray_stained_glass |
| | **基岩** stained_glass（資料值：8） |
| 青綠色彩繪玻璃 | **Java** minecraft:cyan_stained_glass |
| | **基岩** stained_glass（資料值：9） |
| 紫色彩繪玻璃 | **Java** minecraft:purple_stained_glass |
| | **基岩** stained_glass（資料值：10） |
| 藍色彩繪玻璃 | **Java** minecraft:blue_stained_glass |
| | **基岩** stained_glass（資料值：11） |
| 棕色彩繪玻璃 | **Java** minecraft:brown_stained_glass |
| | **基岩** stained_glass（資料值：12） |
| 綠色彩繪玻璃 | **Java** minecraft:green_stained_glass |
| | **基岩** stained_glass（資料值：13） |
| 紅色彩繪玻璃 | **Java** minecraft:red_stained_glass |
| | **基岩** stained_glass（資料值：14） |
| 黑色彩繪玻璃 | **Java** minecraft:black_stained_glass |
| | **基岩** stained_glass（資料值：15） |
| 海磷石 | **Java** minecraft:prismarine |
| | **基岩** prismarine |
| 海磷石磚 | **Java** minecraft:prismarine_bricks |
| | **基岩** prismarine（資料值：2） |
| 暗海磷石 | **Java** minecraft:dark_prismarine |
| | **基岩** prismarine（資料值：1） |
| 海磷石階梯 | **Java** minecraft:prismarine_stairs |
| | **基岩** prismarine_stairs |
| 海磷石磚塊梯 | **Java** minecraft:prismarine_brick_stairs |
| | **基岩** prismarine_brick_stairs |
| 暗海磷石階梯 | **Java** minecraft:dark_prismarine_stairs |
| | **基岩** dark_prismarine_stairs |
| 海燈籠 | **Java** minecraft:sea_lantern |
| | **基岩** sealantern |
| 紅沙岩 | **Java** minecraft:red_sandstone |
| | **基岩** red_sandstone |

**Java**：Java 版（電腦版）的 ID　**基岩**：基岩版（Switch ／智慧型手機／ Windows 10 ／ Xbox 的 ID）

| 道具名稱 | 指令 ID |
|---|---|
| 刻紋紅沙岩 | Java minecraft:chiseled_red_sandstone |
| | 基岩 red_sandstone（資料值：1） |
| 切割紅沙岩 | Java minecraft:cut_red_sandstone |
| | 基岩 red_sandstone（資料值：2） |
| 紅沙岩階梯 | Java minecraft:red_sandstone_stairs |
| | 基岩 red_sandstone_stairs |
| 熔岩方塊 | Java minecraft:magma_block |
| | 基岩 magma |
| 地獄疙瘩方塊 | Java minecraft:nether_wart_block |
| | 基岩 nether_wart_block |
| 紅色地獄磚塊 | Java minecraft:red_nether_bricks |
| | 基岩 red_nether_brick |
| 骨頭方塊 | Java minecraft:bone_block |
| | 基岩 bone_block |
| 白色混凝土 | Java minecraft:white_concrete |
| | 基岩 concrete |
| 橙色混凝土 | Java minecraft:orange_concrete |
| | 基岩 concrete（資料值：1） |
| 洋紅色混凝土 | Java minecraft:magenta_concrete |
| | 基岩 concrete（資料值：2） |
| 淺藍色混凝土 | Java minecraft:light_blue_concrete |
| | 基岩 concrete（資料值：3） |
| 黃色混凝土 | Java minecraft:yellow_concrete |
| | 基岩 concrete（資料值：4） |
| 淺黃綠色混凝土 | Java minecraft:lime_concrete |
| | 基岩 concrete（資料值：5） |
| 粉紅色混凝土 | Java minecraft:pink_concrete |
| | 基岩 concrete（資料值：6） |
| 灰色混凝土 | Java minecraft:gray_concrete |
| | 基岩 concrete（資料值：7） |
| 淺灰色混凝土 | Java minecraft:light_gray_concrete |
| | 基岩 concrete（資料值：8） |
| 青綠色混凝土 | Java minecraft:cyan_concrete |
| | 基岩 concrete（資料值：9） |
| 紫色混凝土 | Java minecraft:purple_concrete |
| | 基岩 concrete（資料值：10） |
| 藍色混凝土 | Java minecraft:blue_concrete |
| | 基岩 concrete（資料值：11） |
| 棕色混凝土 | Java minecraft:brown_concrete |
| | 基岩 concrete（資料值：12） |
| 綠色混凝土 | Java minecraft:green_concrete |
| | 基岩 concrete（資料值：13） |
| 紅色混凝土 | Java minecraft:red_concrete |
| | 基岩 concrete（資料值：14） |

Java：Java 版（電腦版）的 ID　基岩：基岩版（Switch ／智慧型手機／ Windows 10 ／ Xbox 的 ID）

| 道具名稱 | 指令 ID |
|---|---|
| 黑色混凝土 | Java minecraft:black_concrete |
| | 基岩 concrete（資料值：15） |
| 白色混凝土粉末 | Java minecraft:white_concrete_powder |
| | 基岩 concretepowder |
| 橙色混凝土粉末 | Java minecraft:orange_concrete_powder |
| | 基岩 concretepowder（資料值：1） |
| 洋紅色混凝土粉末 | Java minecraft:magenta_concrete_powder |
| | 基岩 concretepowder（資料值：2） |
| 淺藍色混凝土粉末 | Java minecraft:light_blue_concrete_powder |
| | 基岩 concretepowder（資料值：3） |
| 黃色混凝土粉末 | Java minecraft:yellow_concrete_powder |
| | 基岩 concretepowder（資料值：4） |
| 淺黃綠色混凝土粉末 | Java minecraft:lime_concrete_powder |
| | 基岩 concretepowder（資料值：5） |
| 粉紅色混凝土粉末 | Java minecraft:pink_concrete_powder |
| | 基岩 concretepowder（資料值：6） |
| 灰色混凝土粉末 | Java minecraft:gray_concrete_powder |
| | 基岩 concretepowder（資料值：7） |
| 淺灰色混凝土粉末 | Java minecraft:light_gray_concrete_powder |
| | 基岩 concretepowder（資料值：8） |
| 青綠色混凝土粉末 | Java minecraft:cyan_concrete_powder |
| | 基岩 concretepowder（資料值：9） |
| 紫色混凝土粉末 | Java minecraft:purple_concrete_powder |
| | 基岩 concretepowder（資料值：10） |
| 藍色混凝土 | Java minecraft:blue_concrete_powder |
| | 基岩 concretepowder（資料值：11） |
| 棕色混凝土粉末 | Java minecraft:brown_concrete_powder |
| | 基岩 concretepowder（資料值：12） |
| 綠色混凝土粉末 | Java minecraft:green_concrete_powder |
| | 基岩 concretepowder（資料值：13） |
| 紅色混凝土粉末 | Java minecraft:red_concrete_powder |
| | 基岩 concretepowder（資料值：14） |
| 黑色混凝土粉末 | Java minecraft:black_concrete_powder |
| | 基岩 concretepowder（資料值：15） |
| 管狀珊瑚方塊 | Java minecraft:tube_coral_block |
| | 基岩 coral_block |
| 腦狀珊瑚方塊 | Java minecraft:brain_coral_block |
| | 基岩 coral_block（資料值：1） |
| 氣泡珊瑚方塊 | Java minecraft:bubble_coral_block |
| | 基岩 coral_block（資料值：2） |
| 火珊瑚方塊 | Java minecraft:fire_coral_block |
| | 基岩 coral_block（資料值：3） |
| 角狀珊瑚方塊 | Java minecraft:horn_coral_block |
| | 基岩 coral_block（資料值：4） |

指令 ID 一覽表

Java：Java 版（電腦版）的 ID　基岩：基岩版（Switch／智慧型手機／Windows 10／Xbox 的 ID）

| 道具名稱 | 指令 ID |
|---|---|
| 死亡管狀珊瑚方塊 | Java minecraft:dead_tube_coral_block |
| | 基岩 coral_block（資料值：8） |
| 死亡腦狀珊瑚方塊 | Java minecraft:dead_brain_coral_block |
| | 基岩 coral_block（資料值：9） |
| 死亡氣泡珊瑚方塊 | Java minecraft:dead_bubble_coral_block |
| | 基岩 coral_block（資料值：10） |
| 死亡火珊瑚方塊 | Java minecraft:dead_fire_coral_block |
| | 基岩 coral_block（資料值：11） |
| 死亡角狀珊瑚方塊 | Java minecraft:dead_horn_coral_block |
| | 基岩 coral_block（資料值：12） |
| 藍冰 | Java minecraft:blue_ice |
| | 基岩 blue_ice |
| 浮雕花崗岩階梯 | Java minecraft:polished_granite_stairs |
| | 基岩 polished_granite_stairs |
| 平順紅沙岩階梯 | Java minecraft:smooth_red_sandstone_stairs |
| | 基岩 smooth_red_sandstone_stairs |
| 青苔石頭磚塊梯 | Java minecraft:mossy_stone_brick_stairs |
| | 基岩 mossy_stone_brick_stairs |
| 平滑閃長岩階梯 | Java minecraft:polished_diorite_stairs |
| | 基岩 polished_diorite_stairs |
| 青苔鵝卵石階梯 | Java minecraft:mossy_cobblestone_stairs |
| | 基岩 mossy_cobblestone_stairs |
| 終界石磚塊梯 | Java minecraft:end_stone_brick_stairs |
| | 基岩 end_brick_stairs |
| 石階梯 | Java minecraft:stone_stairs |
| | 基岩 stone_stairs |
| 平滑沙岩階梯 | Java minecraft:smooth_sandstone_stairs |
| | 基岩 smooth_sandstone_stairs |
| 平順石英階梯 | Java minecraft:smooth_quartz_stairs |
| | 基岩 smooth_quartz_stairs |
| 花崗岩階梯 | Java minecraft:granite_stairs |
| | 基岩 granite_stairs |
| 安山岩階梯 | Java minecraft:andesite_stairs |
| | 基岩 andesite_stairs |
| 紅色地獄磚塊梯 | Java minecraft:red_nether_brick_stairs |
| | 基岩 red_nether_brick_stairs |
| 平滑安山岩階梯 | Java minecraft:polished_andesite_stairs |
| | 基岩 polished_andesite_stairs |
| 閃長岩階梯 | Java minecraft:diorite_stairs |
| | 基岩 diorite_stairs |
| 平滑花崗岩板 | Java minecraft:polished_granite_slab |
| | 基岩 stone_slab3（資料值：7） |
| 平滑紅沙岩板 | Java minecraft:smooth_red_sandstone_slab |
| | 基岩 stone_slab3（資料值：1） |

Java：Java 版（電腦版）的 ID　基岩：基岩版（Switch／智慧型手機／Windows 10／Xbox 的 ID）

| 道具名稱 | 指令 ID |
|---|---|
| 青苔石磚塊板 | Java minecraft:mossy_stone_brick_slab |
| | 基岩 stone_slab4 |
| 平滑閃長岩板 | Java minecraft:polished_diorite_slab |
| | 基岩 stone_slab3（資料值：5） |
| 青苔鵝卵石板 | Java minecraft:mossy_cobblestone_slab |
| | 基岩 stone_slab2（資料值：5） |
| 終界石磚塊板 | Java minecraft:end_stone_brick_slab |
| | 基岩 stone_slab3 |
| 平順沙岩板 | Java minecraft:smooth_sandstone_slab |
| | 基岩 stone_slab2（資料值：6） |
| 平順石英板 | Java minecraft:smooth_quartz_slab |
| | 基岩 stone_slab4（資料值：1） |
| 花崗岩板 | Java minecraft:granite_slab |
| | 基岩 stone_slab3（資料值：6） |
| 安山岩板 | Java minecraft:andesite_slab |
| | 基岩 stone_slab3（資料值：3） |
| 紅色地獄磚塊板 | Java minecraft:red_nether_brick_slab |
| | 基岩 stone_slab2（資料值：7） |
| 平滑安山岩板 | Java minecraft:polished_andesite_slab |
| | 基岩 stone_slab3（資料值：1） |
| 閃長岩板 | Java minecraft:diorite_slab |
| | 基岩 stone_slab3（資料值：4） |
| 乾海帶方塊 | Java minecraft:dried_kelp_block |
| | 基岩 dried_kelp_block |
| 地獄磚 | Java minecraft:netherite_block |
| | 基岩 netherite_block |
| 古代碎片 | Java minecraft:ancient_debris |
| | 基岩 ancient_debris |
| 哭泣黑曜石 | Java minecraft:crying_obsidian |
| | 基岩 crying_obsidian |
| 黑石 | Java minecraft:blackstone |
| | 基岩 blackstone |
| 黑石板 | Java minecraft:blackstone_slab |
| | 基岩 blackstone_slab |
| 黑石階梯 | Java minecraft:blackstone_stairs |
| | 基岩 blackstone_stairs |
| 鍍金黑石 | Java minecraft:gilded_blackstone |
| | 基岩 gilded_blackstone |
| 拋光黑石 | Java minecraft:polished_blackstone |
| | 基岩 polished_blackstone |
| 拋光黑石磚塊板 | Java minecraft:polished_blackstone_slab |
| | 基岩 polished_blackstone_slab |
| 拋光黑石階梯 | Java minecraft:polished_blackstone_stairs |
| | 基岩 polished_blackstone_stairs |

指令 ID 一覽表

Java：Java 版（電腦版）的 ID　基岩：基岩版（Switch／智慧型手機／Windows 10／Xbox 的 ID）

| 道具名稱 | 指令 ID |
|---|---|
| 刻紋拋光黑石 | Java minecraft:chiseled_polished_blackstone |
| | 基岩 chiseled_polished_blackstone |
| 拋光黑石磚塊 | Java minecraft:polished_blackstone_bricks |
| | 基岩 polished_blackstone_bricks |
| 拋光黑石磚塊板 | Java minecraft:polished_blackstone_brick_slab |
| | 基岩 polished_blackstone_brick_slab |
| 拋光黑石磚塊梯 | Java minecraft:polished_blackstone_brick_stairs |
| | 基岩 polished_blackstone_brick_stairs |
| 刻紋拋光黑石 | Java minecraft:cracked_polished_blackstone_bricks |
| | 基岩 cracked_polished_blackstone_bricks |
| 橡樹樹苗 | Java minecraft:oak_sapling |
| | 基岩 sapling |
| 杉樹樹苗 | Java minecraft:spruce_sapling |
| | 基岩 sapling（資料值：1） |
| 樺樹樹苗 | Java minecraft:birch_sapling |
| | 基岩 sapling（資料值：2） |
| 叢林木樹苗 | Java minecraft:jungle_sapling |
| | 基岩 sapling（資料值：3） |
| 相思木樹苗 | Java minecraft:acacia_sapling |
| | 基岩 sapling（資料值：4） |
| 黑橡木樹苗 | Java minecraft:dark_oak_sapling |
| | 基岩 sapling（資料值：5） |
| 橡樹樹葉 | Java minecraft:oak_leaves |
| | 基岩 leaves |
| 杉樹樹葉 | Java minecraft:spruce_leaves |
| | 基岩 leaves（資料值：1） |
| 樺樹樹葉 | Java minecraft:birch_leaves |
| | 基岩 leaves（資料值：2） |
| 叢林樹葉 | Java minecraft:jungle_leaves |
| | 基岩 leaves（資料值：3） |
| 相思樹葉 | Java minecraft:acacia_leaves |
| | 基岩 leaves2 |
| 黑橡樹葉 | Java minecraft:dark_oak_leaves |
| | 基岩 leaves2（資料值：1） |
| 蜘蛛網 | Java minecraft:cobweb |
| | 基岩 web |
| 草 | Java minecraft:grass |
| | 基岩 tallgrass（資料值：1） |
| 蕨 | Java minecraft:fern |
| | 基岩 tallgrass（資料值：2） |
| 枯灌木 | Java minecraft:dead_bush |
| | 基岩 deadbush |
| 地獄芽 | Java minecraft:nether_sprouts |
| | 基岩 nether_sprouts |

Java：Java 版（電腦版）的 ID　基岩：基岩版（Switch ／智慧型手機／ Windows 10 ／ Xbox 的 ID）

| 道具名稱 | 指令 ID |
|---|---|
| 深紅蕈根 | Java minecraft:crimson_roots |
| | 基岩 crimson_roots |
| 怪奇蕈根 | Java minecraft:warped_roots |
| | 基岩 warped_roots |
| 海草 | Java minecraft:seagrass |
| | 基岩 seagrass |
| 海鞘 | Java minecraft:sea_pickle |
| | 基岩 sea_pickle |
| 蒲公英 | Java minecraft:dandelion |
| | 基岩 yellow_flower |
| 罌粟 | Java minecraft:poppy |
| | 基岩 red_flower |
| 藍色蝴蝶蘭 | Java minecraft:blue_orchid |
| | 基岩 red_flower（資料值：1） |
| 紫紅球花 | Java minecraft:allium |
| | 基岩 red_flower（資料值：2） |
| 雛草 | Java minecraft:azure_bluet |
| | 基岩 red_flower（資料值：3） |
| 紅色鬱金香 | Java minecraft:red_tulip |
| | 基岩 red_flower（資料值：4） |
| 橙色鬱金香 | Java minecraft:orange_tulip |
| | 基岩 red_flower（資料值：5） |
| 白色鬱金香 | Java minecraft:white_tulip |
| | 基岩 red_flower（資料值：6） |
| 粉紅色鬱金香 | Java minecraft:pink_tulip |
| | 基岩 red_flower（資料值：7） |
| 雛菊 | Java minecraft:oxeye_daisy |
| | 基岩 red_flower（資料值：8） |
| 矢車菊 | Java minecraft:cornflower |
| | 基岩 red_flower（資料值：9） |
| 空谷百合 | Java minecraft:lily_of_the_valley |
| | 基岩 red_flower（資料值：10） |
| 凋零玫瑰 | Java minecraft:wither_rose |
| | 基岩 wither_rose |
| 棕色蘑菇 | Java minecraft:brown_mushroom |
| | 基岩 brown_mushroom |
| 紅蘑菇 | Java minecraft:red_mushroom |
| | 基岩 red_mushroom |
| 深紅蕈菇 | Java minecraft:crimson_fungus |
| | 基岩 crimson_fungus |
| 怪奇蕈菇 | Java minecraft:warped_fungus |
| | 基岩 warped_fungus |
| 火把 | Java minecraft:torch |
| | 基岩 torch |

指令 ID 一覽表

Java：Java 版（電腦版）的 ID　基岩：基岩版（Switch／智慧型手機／Windows 10／Xbox 的 ID）

| 道具名稱 | 指令 ID |
|---|---|
| 靈魂火把 | Java minecraft:soul_torch |
| | 基岩 soul_torch |
| 終界燭 | Java minecraft:end_rod |
| | 基岩 end_rod |
| 歌萊枝 | Java minecraft:chorus_plant |
| | 基岩 chorus_plant |
| 歌萊花 | Java minecraft:chorus_flower |
| | 基岩 chorus_flower |
| 箱子 | Java minecraft:chest |
| | 基岩 chest |
| 精製台 | Java minecraft:crafting_table |
| | 基岩 crafting_table |
| 農地 | Java minecraft:farmland |
| | 基岩 farmland |
| 熔爐 | Java minecraft:furnace |
| | 基岩 furnace |
| 階梯 | Java minecraft:ladder |
| | 基岩 ladder |
| 雪 | Java minecraft:snow |
| | 基岩 snow |
| 仙人掌 | Java minecraft:cactus |
| | 基岩 cactus |
| 點唱機 | Java minecraft:jukebox |
| | 基岩 jukebox |
| 橡木柵欄 | Java minecraft:oak_fence |
| | 基岩 fence |
| 杉木柵欄 | Java minecraft:spruce_fence |
| | 基岩 fence（資料值：1） |
| 樺木柵欄 | Java minecraft:birch_fence |
| | 基岩 fence（資料值：2） |
| 叢林木柵欄 | Java minecraft:jungle_fence |
| | 基岩 fence（資料值：3） |
| 相思木柵欄 | Java minecraft:acacia_fence |
| | 基岩 fence（資料值：4） |
| 黑橡木柵欄 | Java minecraft:dark_oak_fence |
| | 基岩 fence（資料值：5） |
| 深紅柵欄 | Java minecraft:crimson_fence |
| | 基岩 crimson_fence |
| 怪奇柵欄 | Java minecraft:warped_fence |
| | 基岩 warped_fence |
| 蛀蝕石頭 | Java minecraft:infested_stone |
| | 基岩 monster_egg |
| 蛀蝕鵝卵石 | Java minecraft:infested_cobblestone |
| | 基岩 monster_egg（資料值：1） |

Java：Java 版（電腦版）的 ID　基岩：基岩版（Switch／智慧型手機／Windows 10／Xbox 的 ID）

| 道具名稱 | 指令 ID | |
|---|---|---|
| 蛀蝕石磚塊 | Java | minecraft:infested_stone_bricks |
| | 基岩 | monster_egg（資料值：2） |
| 蛀蝕青苔石磚塊 | Java | minecraft:infested_mossy_stone_bricks |
| | 基岩 | monster_egg（資料值：3） |
| 蛀蝕裂開的石磚塊 | Java | minecraft:infested_cracked_stone_bricks |
| | 基岩 | monster_egg（資料值：4） |
| 蛀轉刻紋石磚塊 | Java | minecraft:infested_chiseled_stone_bricks |
| | 基岩 | monster_egg（資料值：5） |
| 棕色蘑菇方塊 | Java | minecraft:brown_mushroom_block |
| | 基岩 | brown_mushroom_block（資料值：7） |
| 紅蘑菇方塊 | Java | minecraft:red_mushroom_block |
| | 基岩 | red_mushroom_block |
| 蘑菇 | Java | minecraft:mushroom_stem |
| | 基岩 | brown_mushroom_block（資料值：10） |
| 鐵欄杆 | Java | minecraft:iron_bars |
| | 基岩 | iron_bars |
| 鎖鏈 | Java | minecraft:chain |
| | 基岩 | chain |
| 玻璃片 | Java | minecraft:glass_pane |
| | 基岩 | glass_pane |
| 藤蔓 | Java | minecraft:vine |
| | 基岩 | vine |
| 哭泣藤蔓 | Java | minecraft:weeping_vines |
| | 基岩 | weeping_vines |
| 扭曲藤蔓 | Java | minecraft:twisting_vines |
| | 基岩 | twisting_vines |
| 睡蓮 | Java | minecraft:lily_pad |
| | 基岩 | waterlily |
| 地獄磚塊柵欄 | Java | minecraft:nether_brick_fence |
| | 基岩 | nether_brick_fence |
| 附魔台 | Java | minecraft:enchanting_table |
| | 基岩 | enchanting_table |
| 終界傳送門 | Java | minecraft:end_portal_frame |
| | 基岩 | end_portal_frame |
| 終界箱 | Java | minecraft:ender_chest |
| | 基岩 | ender_chest |
| 鵝卵石牆 | Java | minecraft:cobblestone_wall |
| | 基岩 | cobblestone_wall |
| 青苔卵石牆 | Java | minecraft:mossy_cobblestone_wall |
| | 基岩 | cobblestone_wall（資料值：1） |
| 花崗岩牆 | Java | minecraft:granite_wall |
| | 基岩 | cobblestone_wall（資料值：2） |
| 閃長岩牆 | Java | minecraft:diorite_wall |
| | 基岩 | cobblestone_wall（資料值：3） |

Java：Java 版（電腦版）的 ID　基岩：基岩版（Switch ／智慧型手機／ Windows 10 ／ Xbox 的 ID）

| 道具名稱 | 指令 ID |
|---|---|
| 安山岩牆 | Java minecraft:andesite_wall |
| | 基岩 cobblestone_wall（資料值：4） |
| 沙岩牆 | Java minecraft:sandstone_wall |
| | 基岩 cobblestone_wall（資料值：5） |
| 磚牆 | Java minecraft:brick_wall |
| | 基岩 cobblestone_wall（資料值：6） |
| 石磚牆 | Java minecraft:stone_brick_wall |
| | 基岩 cobblestone_wall（資料值：7） |
| 青苔石磚牆 | Java minecraft:mossy_stone_brick_wall |
| | 基岩 cobblestone_wall（資料值：8） |
| 地獄磚牆 | Java minecraft:nether_brick_wall |
| | 基岩 cobblestone_wall（資料值：9） |
| 終界石磚牆 | Java minecraft:end_stone_brick_wall |
| | 基岩 cobblestone_wall（資料值：10） |
| 海磷石牆 | Java minecraft:prismarine_wall |
| | 基岩 cobblestone_wall（資料值：11） |
| 紅沙岩牆 | Java minecraft:red_sandstone_wall |
| | 基岩 cobblestone_wall（資料值：12） |
| 紅色地獄磚牆 | Java minecraft:red_nether_brick_wall |
| | 基岩 cobblestone_wall（資料值：13） |
| 黑石牆壁 | Java minecraft:blackstone_wall |
| | 基岩 blackstone_wall |
| 拋光黑石牆 | Java minecraft:polished_blackstone_wall |
| | 基岩 polished_blackstone_wall |
| 拋光黑石磚牆 | Java minecraft:polished_blackstone_brick_wall |
| | 基岩 polished_blackstone_brick_wall |
| 鐵砧 | Java minecraft:anvil |
| | 基岩 anvil |
| 輕微損耗的鐵砧 | Java minecraft:chipped_anvil |
| | 基岩 anvil（資料值：4） |
| 嚴重損耗的鐵砧 | Java minecraft:damaged_anvil |
| | 基岩 anvil（資料值：8） |
| 白色地毯 | Java minecraft:white_carpet |
| | 基岩 carpet |
| 橙色地毯 | Java minecraft:orange_carpet |
| | 基岩 carpet（資料值：1） |
| 洋紅色地毯 | Java minecraft:magenta_carpet |
| | 基岩 carpet（資料值：2） |
| 淺藍色地毯 | Java minecraft:light_blue_carpet |
| | 基岩 carpet（資料值：3） |
| 黃色地毯 | Java minecraft:yellow_carpet |
| | 基岩 carpet（資料值：4） |
| 淡黃綠地毯 | Java minecraft:lime_carpet |
| | 基岩 carpet（資料值：5） |

Java：Java 版（電腦版）的 ID　基岩：基岩版（Switch ／智慧型手機／ Windows 10 ／ Xbox 的 ID）

| 道具名稱 | | 指令 ID |
|---|---|---|
| | 粉紅地毯 | Java minecraft:pink_carpet |
| | | 基岩 carpet（資料值：6） |
| | 灰色地毯 | Java minecraft:gray_carpet |
| | | 基岩 carpet（資料值：7） |
| | 淺灰地毯 | Java minecraft:light_gray_carpet |
| | | 基岩 carpet（資料值：8） |
| | 青綠地毯 | Java minecraft:cyan_carpet |
| | | 基岩 carpet（資料值：9） |
| | 紫色地毯 | Java minecraft:purple_carpet |
| | | 基岩 carpet（資料值：10） |
| | 藍色地毯 | Java minecraft:blue_carpet |
| | | 基岩 carpet（資料值：11） |
| | 棕色地毯 | Java minecraft:brown_carpet |
| | | 基岩 carpet（資料值：12） |
| | 綠色地毯 | Java minecraft:green_carpet |
| | | 基岩 carpet（資料值：13） |
| | 紅色地毯 | Java minecraft:red_carpet |
| | | 基岩 carpet（資料值：14） |
| | 黑色地毯 | Java minecraft:black_carpet |
| | | 基岩 carpet（資料值：15） |
| | 史萊姆方塊 | Java minecraft:slime_block |
| | | 基岩 slime |
| | 泥巴路 | Java minecraft:grass_path |
| | | 基岩 grass_path |
| | 向日葵 | Java minecraft:sunflower |
| | | 基岩 double_plant |
| | 紫丁香 | Java minecraft:lilac |
| | | 基岩 double_plant（資料值：1） |
| | 芒草 | Java minecraft:tall_grass |
| | | 基岩 double_plant（資料值：2） |
| | 大型蕨類 | Java minecraft:large_fern |
| | | 基岩 double_plant（資料值：3） |
| | 玫瑰叢 | Java minecraft:rose_bush |
| | | 基岩 double_plant（資料值：4） |
| | 牡丹花 | Java minecraft:peony |
| | | 基岩 double_plant（資料值：5） |
| | 甜莓灌木叢 | Java minecraft:sweet_berry_bush |
| | | 基岩 sweet_berry_bush |
| | 白色彩繪玻璃窗格 | Java minecraft:white_stained_glass_pane |
| | | 基岩 stained_glass_pane |
| | 橙色彩繪玻璃窗格 | Java minecraft:orange_stained_glass_pane |
| | | 基岩 stained_glass_pane（資料值：1） |
| | 洋紅色彩繪玻璃窗格 | Java minecraft:magenta_stained_glass_pane |
| | | 基岩 stained_glass_pane（資料值：2） |

Java：Java 版（電腦版）的 ID　基岩：基岩版（Switch ／智慧型手機／ Windows 10 ／ Xbox 的 ID）

| 道具名稱 | | 指令 ID |
|---|---|---|
| | 淺藍色彩繪玻璃窗格 | Java minecraft:light_blue_stained_glass_pane |
| | | 基岩 stained_glass_pane（資料值：3） |
| | 黃色彩繪玻璃窗格 | Java minecraft:yellow_stained_glass_pane |
| | | 基岩 stained_glass_pane（資料值：4） |
| | 淡黃綠色彩繪玻璃窗格 | Java minecraft:lime_stained_glass_pane |
| | | 基岩 stained_glass_pane（資料值：5） |
| | 粉紅色彩繪玻璃窗格 | Java minecraft:pink_stained_glass_pane |
| | | 基岩 stained_glass_pane（資料值：6） |
| | 灰色彩繪玻璃窗格 | Java minecraft:gray_stained_glass_pane |
| | | 基岩 stained_glass_pane（資料值：7） |
| | 淺灰色彩繪玻璃窗格 | Java minecraft:light_gray_stained_glass_pane |
| | | 基岩 stained_glass_pane（資料值：8） |
| | 青綠色彩繪玻璃窗格 | Java minecraft:cyan_stained_glass_pane |
| | | 基岩 stained_glass_pane（資料值：9） |
| | 紫色彩繪玻璃窗格 | Java minecraft:purple_stained_glass_pane |
| | | 基岩 stained_glass_pane（資料值：10） |
| | 藍色彩繪玻璃窗格 | Java minecraft:blue_stained_glass_pane |
| | | 基岩 stained_glass_pane（資料值：11） |
| | 棕色彩繪玻璃窗格 | Java minecraft:brown_stained_glass_pane |
| | | 基岩 stained_glass_pane（資料值：12） |
| | 綠色彩繪玻璃窗格 | Java minecraft:green_stained_glass_pane |
| | | 基岩 stained_glass_pane（資料值：13） |
| | 紅色彩繪玻璃窗格 | Java minecraft:red_stained_glass_pane |
| | | 基岩 stained_glass_pane（資料值：14） |
| | 黑色彩繪玻璃窗格 | Java minecraft:black_stained_glass_pane |
| | | 基岩 stained_glass_pane（資料值：15） |
| | 界伏蚌盒 | Java minecraft:shulker_box |
| | | 基岩 undyed_shulker_box |
| | 白色界伏蚌盒 | Java minecraft:white_shulker_box |
| | | 基岩 shulker_box |
| | 橙色界伏蚌盒 | Java minecraft:orange_shulker_box |
| | | 基岩 shulker_box（資料值：1） |
| | 洋紅色界伏蚌盒 | Java minecraft:magenta_shulker_box |
| | | 基岩 shulker_box（資料值：2） |
| | 淺藍色界伏蚌盒 | Java minecraft:light_blue_shulker_box |
| | | 基岩 shulker_box（資料值：3） |
| | 黃色界伏蚌盒 | Java minecraft:yellow_shulker_box |
| | | 基岩 shulker_box（資料值：4） |
| | 淺黃綠色界伏蚌盒 | Java minecraft:lime_shulker_box |
| | | 基岩 shulker_box（資料值：5） |
| | 粉紅色界伏蚌盒 | Java minecraft:pink_shulker_box |
| | | 基岩 shulker_box（資料值：6） |
| | 灰色界伏蚌盒 | Java minecraft:gray_shulker_box |
| | | 基岩 shulker_box（資料值：7） |

Java：Java 版（電腦版）的 ID　基岩：基岩版（Switch ／智慧型手機／ Windows 10 ／ Xbox 的 ID）

| 道具名稱 | 指令 ID |
|---|---|
| 淺灰色界伏蚌盒 | Java minecraft:light_gray_shulker_box |
| | 基岩 shulker_box（資料值：8） |
| 青綠色界伏蚌盒 | Java minecraft:cyan_shulker_box |
| | 基岩 shulker_box（資料值：9） |
| 紫色界伏蚌盒 | Java minecraft:purple_shulker_box |
| | 基岩 shulker_box（資料值：10） |
| 藍色界伏蚌盒 | Java minecraft:blue_shulker_box |
| | 基岩 shulker_box（資料值：11） |
| 棕色界伏蚌盒 | Java minecraft:brown_shulker_box |
| | 基岩 shulker_box（資料值：12） |
| 綠色界伏蚌盒 | Java minecraft:green_shulker_box |
| | 基岩 shulker_box（資料值：13） |
| 紅色界伏蚌盒 | Java minecraft:red_shulker_box |
| | 基岩 shulker_box（資料值：14） |
| 黑色界伏蚌盒 | Java minecraft:black_shulker_box |
| | 基岩 shulker_box（資料值：15） |
| 白色帶釉陶瓦 | Java minecraft:white_glazed_terracotta |
| | 基岩 white_glazed_terracotta |
| 橙色帶釉陶瓦 | Java minecraft:orange_glazed_terracotta |
| | 基岩 orange_glazed_terracotta |
| 洋紅色帶釉陶瓦 | Java minecraft:magenta_glazed_terracotta |
| | 基岩 magenta_glazed_terracotta |
| 淺藍色帶釉陶瓦 | Java minecraft:light_blue_glazed_terracotta |
| | 基岩 light_blue_glazed_terracotta |
| 黃色帶釉陶瓦 | Java minecraft:yellow_glazed_terracotta |
| | 基岩 yellow_glazed_terracotta |
| 淺黃綠色帶釉陶瓦 | Java minecraft:lime_glazed_terracotta |
| | 基岩 lime_glazed_terracotta |
| 粉紅色帶釉陶瓦 | Java minecraft:pink_glazed_terracotta |
| | 基岩 pink_glazed_terracotta |
| 灰色帶釉陶瓦 | Java minecraft:gray_glazed_terracotta |
| | 基岩 gray_glazed_terracotta |
| 淺灰色帶釉陶瓦 | Java minecraft:light_gray_glazed_terracotta |
| | 基岩 slilver_glazed_terracotta |
| 青綠色帶釉陶瓦 | Java minecraft:cyan_glazed_terracotta |
| | 基岩 cyan_glazed_terracotta |
| 紫色帶釉陶瓦 | Java minecraft:purple_glazed_terracotta |
| | 基岩 purple_glazed_terracotta |
| 藍色帶釉陶瓦 | Java minecraft:blue_glazed_terracotta |
| | 基岩 blue_glazed_terracotta |
| 棕色帶釉陶瓦 | Java minecraft:brown_glazed_terracotta |
| | 基岩 brown_glazed_terracotta |
| 綠色帶釉陶瓦 | Java minecraft:green_glazed_terracotta |
| | 基岩 green_glazed_terracotta |

Java：Java 版（電腦版）的 ID　基岩：基岩版（Switch／智慧型手機／Windows 10／Xbox 的 ID）

| 道具名稱 | 指令 ID |
|---|---|
| 紅色帶釉陶瓦 | Java minecraft:red_glazed_terracotta |
| | 基岩 red_glazed_terracotta |
| 黑色帶釉陶瓦 | Java minecraft:black_glazed_terracotta |
| | 基岩 black_glazed_terracotta |
| 管狀珊瑚 | Java minecraft:tube_coral |
| | 基岩 coral |
| 腦狀珊瑚 | Java minecraft:brain_coral |
| | 基岩 coral（資料值：1） |
| 氣泡珊瑚 | Java minecraft:bubble_coral |
| | 基岩 coral（資料值：2） |
| 火珊瑚 | Java minecraft:fire_coral |
| | 基岩 coral（資料值：3） |
| 角狀珊瑚 | Java minecraft:horn_coral |
| | 基岩 coral（資料值：4） |
| 管狀珊瑚扇 | Java minecraft:tube_coral_fan |
| | 基岩 coral_fan |
| 腦狀珊瑚扇 | Java minecraft:brain_coral_fan |
| | 基岩 coral_fan（資料值：1） |
| 氣泡珊瑚扇 | Java minecraft:bubble_coral_fan |
| | 基岩 coral_fan（資料值：2） |
| 火珊瑚扇 | Java minecraft:fire_coral_fan |
| | 基岩 coral_fan（資料值：3） |
| 角狀珊瑚扇 | Java minecraft:horn_coral_fan |
| | 基岩 coral_fan（資料值：4） |
| 死亡管狀珊瑚 | Java minecraft:dead_tube_coral |
| | 基岩 coral（資料值：8） |
| 死亡腦狀珊瑚 | Java minecraft:dead_brain_coral |
| | 基岩 coral（資料值：9） |
| 死亡氣泡珊瑚 | Java minecraft:dead_bubble_coral |
| | 基岩 coral（資料值：10） |
| 死亡火珊瑚 | Java minecraft:dead_fire_coral |
| | 基岩 coral（資料值：11） |
| 死亡角狀珊瑚 | Java minecraft:dead_horn_coral |
| | 基岩 coral（資料值：12） |
| 死亡管狀珊瑚扇 | Java minecraft:dead_tube_coral_fan |
| | 基岩 coral_fan_dead |
| 死亡腦狀珊瑚扇 | Java minecraft:dead_brain_coral_fan |
| | 基岩 coral_fan_dead（資料值：1） |
| 死亡氣泡珊瑚扇 | Java minecraft:dead_bubble_coral_fan |
| | 基岩 coral_fan_dead（資料值：2） |
| 死亡火珊瑚扇 | Java minecraft:dead_fire_coral_fan |
| | 基岩 coral_fan_dead（資料值：3） |
| 死亡角狀珊瑚扇 | Java minecraft:dead_horn_coral_fan |
| | 基岩 coral_fan_dead（資料值：4） |

Java：Java 版（電腦版）的 ID　基岩：基岩版（Switch ／智慧型手機／ Windows 10 ／ Xbox 的 ID）

| 道具名稱 | 指令 ID |
|---|---|
| 支架 | Java minecraft:scaffolding |
| | 基岩 scaffolding |
| 圖畫 | Java minecraft:painting |
| | 基岩 painting |
| 橡木告示牌 | Java minecraft:oak_sign |
| | 基岩 sign |
| 杉木告示牌 | Java minecraft:spruce_sign |
| | 基岩 spruce_sign |
| 樺木告示牌 | Java minecraft:birch_sign |
| | 基岩 birch_sign |
| 叢林木告示牌 | Java minecraft:jungle_sign |
| | 基岩 jungle_sign |
| 相思木告示牌 | Java minecraft:acacia_sign |
| | 基岩 acacia_sign |
| 黑橡木告示牌 | Java minecraft:dark_oak_sign |
| | 基岩 darkoak_sign |
| 深紅標誌 | Java minecraft:crimson_sign |
| | 基岩 crimson_sign |
| 怪奇標誌 | Java minecraft:warped_sign |
| | 基岩 warped_sign |
| 白色床舖 | Java minecraft:white_bed |
| | 基岩 bed |
| 橙色床舖 | Java minecraft:orange_bed |
| | 基岩 bed（資料值：1） |
| 洋紅色床舖 | Java minecraft:magenta_bed |
| | 基岩 bed（資料值：2） |
| 淺藍色床舖 | Java minecraft:light_blue_bed |
| | 基岩 bed（資料值：3） |
| 黃色床舖 | Java minecraft:yellow_bed |
| | 基岩 bed（資料值：4） |
| 淺黃綠色床舖 | Java minecraft:lime_bed |
| | 基岩 bed（資料值：5） |
| 粉紅色床舖 | Java minecraft:pink_bed |
| | 基岩 bed（資料值：6） |
| 灰色床舖 | Java minecraft:gray_bed |
| | 基岩 bed（資料值：7） |
| 淺灰色床舖 | Java minecraft:light_gray_bed |
| | 基岩 bed（資料值：8） |
| 青綠色床舖 | Java minecraft:cyan_bed |
| | 基岩 bed（資料值：9） |
| 紫色床舖 | Java minecraft:purple_bed |
| | 基岩 bed（資料值：10） |
| 藍色床舖 | Java minecraft:blue_bed |
| | 基岩 bed（資料值：11） |

Java：Java 版（電腦版）的 ID　基岩：基岩版（Switch ／智慧型手機／ Windows 10 ／ Xbox 的 ID）

指令 ID 一覽表

| 道具名稱 | 指令 ID |
|---|---|
| 棕色床舖 | Java minecraft:brown_bed |
| | 基岩 bed（資料值：12） |
| 綠色床舖 | Java minecraft:green_bed |
| | 基岩 bed（資料值：13） |
| 紅色床舖 | Java minecraft:red_bed |
| | 基岩 bed（資料值：14） |
| 黑色床舖 | Java minecraft:black_bed |
| | 基岩 bed（資料值：15） |
| 物品框架 | Java minecraft:item_frame |
| | 基岩 frame |
| 花盆 | Java minecraft:flower_pot |
| | 基岩 flower_pot |
| 骷髏頭顱 | Java minecraft:skeleton_skull |
| | 基岩 skull |
| 凋靈骷髏頭顱 | Java minecraft:wither_skeleton_skull |
| | 基岩 skull（資料值：1） |
| 殭屍頭顱 | Java minecraft:zombie_head |
| | 基岩 skull（資料值：2） |
| 頭顱 | Java minecraft:player_head |
| | 基岩 skull（資料值：3） |
| 苦力怕頭顱 | Java minecraft:creeper_head |
| | 基岩 skull（資料值：4） |
| 龍頭顱 | Java minecraft:dragon_head |
| | 基岩 skull（資料值：5） |
| 盔甲座 | Java minecraft:armor_stand |
| | 基岩 armor_stand |
| 黑色旗幟 | Java minecraft:black_banner |
| | 基岩 banner |
| 紅色旗幟 | Java minecraft:red_banner |
| | 基岩 banner（資料值：1） |
| 綠色旗幟 | Java minecraft:green_banner |
| | 基岩 banner（資料值：2） |
| 棕色旗幟 | Java minecraft:brown_banner |
| | 基岩 banner（資料值：3） |
| 藍色旗幟 | Java minecraft:blue_banner |
| | 基岩 banner（資料值：4） |
| 紫色旗幟 | Java minecraft:purple_banner |
| | 基岩 banner（資料值：5） |
| 青綠色旗幟 | Java minecraft:cyan_banner |
| | 基岩 banner（資料值：6） |
| 淺灰色旗幟 | Java minecraft:light_gray_banner |
| | 基岩 banner（資料值：7） |
| 灰色旗幟 | Java minecraft:gray_banner |
| | 基岩 banner（資料值：8） |

Java：Java 版（電腦版）的 ID　基岩：基岩版（Switch ／智慧型手機／ Windows 10 ／ Xbox 的 ID）

| 道具名稱 | 指令 ID |
|---|---|
| 粉紅色旗幟 | Java minecraft:pink_banner |
| | 基岩 banner（資料值：9） |
| 淺黃綠色旗幟 | Java minecraft:lime_banner |
| | 基岩 banner（資料值：10） |
| 黃色旗幟 | Java minecraft:yellow_banner |
| | 基岩 banner（資料值：11） |
| 淺藍色旗幟 | Java minecraft:light_blue_banner |
| | 基岩 banner（資料值：12） |
| 洋紅色旗幟 | Java minecraft:magenta_banner |
| | 基岩 banner（資料值：13） |
| 橙色旗幟 | Java minecraft:orange_banner |
| | 基岩 banner（資料值：14） |
| 白色旗幟 | Java minecraft:white_banner |
| | 基岩 banner（資料值：15） |
| 終界晶體 | Java minecraft:end_crystal |
| | 基岩 end_crystal |
| 織布機 | Java minecraft:loom |
| | 基岩 loom |
| 木桶 | Java minecraft:barrel |
| | 基岩 barrel |
| 煙燻台 | Java minecraft:smoker |
| | 基岩 smoker |
| 高爐 | Java minecraft:blast_furnace |
| | 基岩 blast_furnace |
| 製圖桌 | Java minecraft:cartography_table |
| | 基岩 cartography_table |
| 製箭台 | Java minecraft:fletching_table |
| | 基岩 fletching_table |
| 砂輪 | Java minecraft:grindstone |
| | 基岩 grindstone |
| 打鐵台 | Java minecraft:smithing_table |
| | 基岩 smithing_table |
| 切石機 | Java minecraft:stonecutter |
| | 基岩 stonecutter_block |
| 鈴鐺 | Java minecraft:bell |
| | 基岩 bell |
| 燈籠 | Java minecraft:lantern |
| | 基岩 lantern |
| 靈魂燈籠 | Java minecraft:soul_lantern |
| | 基岩 soul_lantern |
| 營火 | Java minecraft:campfire |
| | 基岩 campfire |
| 靈魂篝火 | Java minecraft:soul_campfire |
| | 基岩 soul_campfire |

指令 ID 一覽表

Java：Java 版（電腦版）的 ID　基岩：基岩版（Switch／智慧型手機／Windows 10／Xbox 的 ID）

| 道具名稱 | 指令 ID |
|---|---|
| 蜂巢 | Java minecraft:bee_nest |
| | 基岩 bee_nest |
| 蜂窩 | Java minecraft:beehive |
| | 基岩 beehive |
| 蜂蜜方塊 | Java minecraft:honey_block |
| | 基岩 honey_block |
| 蜂巢方塊 | Java minecraft:honeycomb_block |
| | 基岩 honeycomb_block |
| 菌光體 | Java minecraft:shroomlight |
| | 基岩 shroomlight |
| 刻紋石磚塊 | Java minecraft:lodestone |
| | 基岩 lodestone |
| 重生錨 | Java minecraft:respawn_anchor |
| | 基岩 respawn_anchor |
| 火 | Java minecraft:fire |
| | 基岩 fire |
| 靈魂火 | Java minecraft:soul_fire |
| | 基岩 soul_fire |
| 氣泡柱 | Java minecraft:bubble_column |
| | 基岩 bubble_column |
| 發射器 | Java minecraft:dispenser |
| | 基岩 dispenser |
| 音符方塊 | Java minecraft:note_block |
| | 基岩 noteblock |
| 黏性活塞 | Java minecraft:sticky_piston |
| | 基岩 sticky_piston |
| 活塞 | Java minecraft:piston |
| | 基岩 piston |
| 炸藥 | Java minecraft:tnt |
| | 基岩 tnt |
| 拉桿 | Java minecraft:lever |
| | 基岩 lever |
| 石製壓力板 | Java minecraft:stone_pressure_plate |
| | 基岩 stone_pressure_plate |
| 平滑黑石壓板 | Java minecraft:polished_blackstone_pressure_plate |
| | 基岩 polished_blackstone_pressure_plate |
| 橡木壓板 | Java minecraft:oak_pressure_plate |
| | 基岩 wooden_pressure_plate |
| 杉木壓板 | Java minecraft:spruce_pressure_plate |
| | 基岩 spruce_pressure_plate |
| 樺木壓板 | Java minecraft:birch_pressure_plate |
| | 基岩 birch_pressure_plate |
| 叢林壓板 | Java minecraft:jungle_pressure_plate |
| | 基岩 jungle_pressure_plate |

Java：Java 版（電腦版）的 ID　基岩：基岩版（Switch／智慧型手機／Windows 10／Xbox 的 ID）

| 道具名稱 | 指令 ID | |
|---|---|---|
| 相思木壓板 | Java | minecraft:acacia_pressure_plate |
| | 基岩 | acacia_pressure_plate |
| 黑橡木壓板 | Java | minecraft:dark_oak_pressure_plate |
| | 基岩 | dark_oak_pressure_plate |
| 深紅壓板 | Java | minecraft:crimson_pressure_plate |
| | 基岩 | crimson_pressure_plate |
| 怪奇壓板 | Java | minecraft:warped_pressure_plate |
| | 基岩 | warped_pressure_plate |
| 紅石火把 | Java | minecraft:redstone_torch |
| | 基岩 | redstone_torch |
| 石頭按鈕 | Java | minecraft:stone_button |
| | 基岩 | stone_button |
| 平滑黑石按鈕 | Java | minecraft:polished_blackstone_button |
| | 基岩 | polished_blackstone_button |
| 橡木按鈕 | Java | minecraft:oak_button |
| | 基岩 | wooden_button |
| 杉木按鈕 | Java | minecraft:spruce_button |
| | 基岩 | spruce_button |
| 樺木按鈕 | Java | minecraft:birch_button |
| | 基岩 | birch_button |
| 叢林按鈕 | Java | minecraft:jungle_button |
| | 基岩 | jungle_button |
| 相思木按鈕 | Java | minecraft:acacia_button |
| | 基岩 | acacia_button |
| 黑橡木按鈕 | Java | minecraft:dark_oak_button |
| | 基岩 | dark_oak_button |
| 深紅按鈕 | Java | minecraft:crimson_button |
| | 基岩 | crimson_button |
| 怪奇按鈕 | Java | minecraft:warped_button |
| | 基岩 | warped_button |
| 橡木地板門 | Java | minecraft:oak_trapdoor |
| | 基岩 | trapdoor |
| 杉木地板門 | Java | minecraft:spruce_trapdoor |
| | 基岩 | spruce_trapdoor |
| 樺木地板門 | Java | minecraft:birch_trapdoor |
| | 基岩 | birch_trapdoor |
| 叢林地板門 | Java | minecraft:jungle_trapdoor |
| | 基岩 | jungle_trapdoor |
| 相思木地板門 | Java | minecraft:acacia_trapdoor |
| | 基岩 | acacia_trapdoor |
| 黑橡木地板門 | Java | minecraft:dark_oak_trapdoor |
| | 基岩 | dark_oak_trapdoor |
| 深紅色地板門 | Java | minecraft:crimson_trapdoor |
| | 基岩 | crimson_trapdoor |

Java：Java 版（電腦版）的 ID　基岩：基岩版（Switch ／智慧型手機／ Windows 10 ／ Xbox 的 ID）

指令 ID 一覽表

| 道具名稱 | 指令 ID |
|---|---|
| 怪奇陷阱門 | Java minecraft:warped_trapdoor |
| | 基岩 warped_trapdoor |
| 橡木柵欄門 | Java minecraft:oak_fence_gate |
| | 基岩 fence_gate |
| 杉木柵欄門 | Java minecraft:spruce_fence_gate |
| | 基岩 spruce_fence_gate |
| 樺木柵欄門 | Java minecraft:birch_fence_gate |
| | 基岩 birch_fence_gate |
| 叢林木柵欄門 | Java minecraft:jungle_fence_gate |
| | 基岩 jungle_fence_gate |
| 相思木柵欄門 | Java minecraft:acacia_fence_gate |
| | 基岩 acacia_fence_gate |
| 黑橡木柵欄門 | Java minecraft:dark_oak_fence_gate |
| | 基岩 dark_oak_fence_gate |
| 深紅柵欄門 | Java minecraft:crimson_fence_gate |
| | 基岩 crimson_fence_gate |
| 怪奇柵欄門 | Java minecraft:warped_fence_gate |
| | 基岩 warped_fence_gate |
| 紅石燈 | Java minecraft:redstone_lamp |
| | 基岩 redstone_lamp |
| 絆線鉤 | Java minecraft:tripwire_hook |
| | 基岩 tripwire_hook |
| 絆線 | Java minecraft:tripwire |
| | 基岩 tripwire |
| 陷阱箱 | Java minecraft:trapped_chest |
| | 基岩 trapped_chest |
| 測重壓力板（輕型） | Java minecraft:light_weight_pressure_plate |
| | 基岩 light_weight_pressure_plate |
| 測重壓力板（重型） | Java minecraft:heavy_weighted_pressure_plate |
| | 基岩 heavy_weighted_pressure_plate |
| 陽光感測器 | Java minecraft:daylight_detector |
| | 基岩 daylight_detector |
| 紅石方塊 | Java minecraft:redstone_block |
| | 基岩 redstone_block |
| 漏斗 | Java minecraft:hopper |
| | 基岩 hopper |
| 發射器 | Java minecraft:dropper |
| | 基岩 dropper |
| 鐵製地板門 | Java minecraft:iron_trapdoor |
| | 基岩 iron_trapdoor |
| 觀察者 | Java minecraft:observer |
| | 基岩 observer |
| 鐵門 | Java minecraft:iron_door |
| | 基岩 iron_door |

Java：Java 版（電腦版）的 ID　基岩：基岩版（Switch ／智慧型手機／ Windows 10 ／ Xbox 的 ID）

| 道具名稱 | 指令 ID | |
|---|---|---|
| 橡木門 | Java | minecraft:oak_door |
| | 基岩 | wooden_door |
| 杉木門 | Java | minecraft:spruce_door |
| | 基岩 | spruce_door |
| 樺木門 | Java | minecraft:birch_door |
| | 基岩 | birch_door |
| 叢林木門 | Java | minecraft:jungle_door |
| | 基岩 | jungle_door |
| 相思木門 | Java | minecraft:acacia_door |
| | 基岩 | acacia_door |
| 黑橡木門 | Java | minecraft:dark_oak_door |
| | 基岩 | dark_oak_door |
| 深紅門 | Java | minecraft:crimson_door |
| | 基岩 | crimson_door |
| 怪奇門 | Java | minecraft:warped_door |
| | 基岩 | warped_door |
| 紅石中繼器 | Java | minecraft:repeater |
| | 基岩 | repeater |
| 紅石比較器 | Java | minecraft:comparator |
| | 基岩 | comparator |
| 紅石塵 | Java | minecraft:redstone |
| | 基岩 | redstone |
| 紅石線 | Java | minecraft:redstone_wire |
| | 基岩 | redstone_wire |
| 講台 | Java | minecraft:lectern |
| | 基岩 | lectern |
| 動力軌道 | Java | minecraft:powered_rail |
| | 基岩 | golden_rail |
| 偵測器軌道 | Java | minecraft:detector_rail |
| | 基岩 | detector_rail |
| 軌道 | Java | minecraft:rail |
| | 基岩 | rail |
| 啟動軌道 | Java | minecraft:activator_rail |
| | 基岩 | activator_rail |
| 礦車 | Java | minecraft:minecart |
| | 基岩 | minecart |
| 鞍座 | Java | minecraft:saddle |
| | 基岩 | saddle |
| 運輸礦車 | Java | minecraft:chest_minecart |
| | 基岩 | chest_minecart |
| 胡蘿蔔釣竿 | Java | minecraft:carrot_on_a_stick |
| | 基岩 | carrotonastick |
| 怪奇蕈菇釣竿 | Java | minecraft:warped_fungus_on_a_stick |
| | 基岩 | warped_fungus_on_a_stick |

Java：Java 版（電腦版）的 ID　基岩：基岩版（Switch ／智慧型手機／ Windows 10 ／ Xbox 的 ID）

指令 ID 一覽表

| 道具名稱 | 指令 ID | |
|---|---|---|
| 炸藥礦車 | Java | minecraft:tnt_minecart |
| | 基岩 | tnt_minecart |
| 漏斗礦車 | Java | minecraft:hopper_minecart |
| | 基岩 | hopper_minecart |
| 鞘翅 | Java | minecraft:elytra |
| | 基岩 | elytra |
| 橡木船 | Java | minecraft:oak_boat |
| | 基岩 | boat |
| 杉木船 | Java | minecraft:spruce_boat |
| | 基岩 | boat（資料值：1） |
| 樺木船 | Java | minecraft:birch_boat |
| | 基岩 | boat（資料值：2） |
| 叢林船 | Java | minecraft:jungle_boat |
| | 基岩 | boat（資料值：3） |
| 相思木船 | Java | minecraft:acacia_boat |
| | 基岩 | boat（資料值：4） |
| 黑橡木船 | Java | minecraft:dark_oak_boat |
| | 基岩 | boat（資料值：5） |
| 燈塔 | Java | minecraft:beacon |
| | 基岩 | beacon |
| 海龜蛋 | Java | minecraft:turtle_egg |
| | 基岩 | turtle_egg |
| 導管 | Java | minecraft:conduit |
| | 基岩 | conduit |
| 堆肥 | Java | minecraft:composter |
| | 基岩 | composter |
| 鱗甲 | Java | minecraft:scute |
| | 基岩 | turtle_shell_piece |
| 煤塊 | Java | minecraft:coal |
| | 基岩 | coal |
| 木炭 | Java | minecraft:charcoal |
| | 基岩 | coal（資料值：1） |
| 鑽石 | Java | minecraft:diamond |
| | 基岩 | diamond |
| 鐵錠塊 | Java | minecraft:iron_ingot |
| | 基岩 | iron_ingot |
| 黃金錠塊 | Java | minecraft:gold_ingot |
| | 基岩 | gold_ingot |
| 獄髓錠塊 | Java | minecraft:netherite_ingot |
| | 基岩 | netherite_ingot |
| 獄髓廢料 | Java | minecraft:netherite_scrap |
| | 基岩 | netherite_scrap |
| 木棍 | Java | minecraft:stick |
| | 基岩 | stick |

Java：Java 版（電腦版）的 ID　基岩：基岩版（Switch／智慧型手機／Windows 10／Xbox 的 ID）

第4章　資料庫集

| 道具名稱 | 指令 ID | |
|---|---|---|
| 碗 | Java | minecraft:bowl |
| | 基岩 | bowl |
| 絲線 | Java | minecraft:string |
| | 基岩 | string |
| 羽毛 | Java | minecraft:feather |
| | 基岩 | feather |
| 火藥 | Java | minecraft:gunpowder |
| | 基岩 | gunpowder |
| 種子 | Java | minecraft:wheat_seeds |
| | 基岩 | wheat_seeds |
| 小麥 | Java | minecraft:wheat |
| | 基岩 | wheat |
| 打火石 | Java | minecraft:flint |
| | 基岩 | flint |
| 桶子 | Java | minecraft:bucket |
| | 基岩 | bucket |
| 牛奶 | Java | minecraft:milk_bucket |
| | 基岩 | bucket（資料值：1） |
| 一籃鱈魚 | Java | minecraft:cod_bucket |
| | 基岩 | bucket（資料值：2） |
| 一籃鮭魚 | Java | minecraft:salmon_bucket |
| | 基岩 | bucket（資料值：3） |
| 一籃熱帶魚 | Java | minecraft:tropical_fish_bucket |
| | 基岩 | bucket（資料值：4） |
| 一籃河豚 | Java | minecraft:pufferfish_bucket |
| | 基岩 | bucket（資料值：5） |
| 水桶 | Java | minecraft:water_bucket |
| | 基岩 | bucket（資料值：8） |
| 熔岩桶 | Java | minecraft:lava_bucket |
| | 基岩 | bucket（資料值：10） |
| 雪球 | Java | minecraft:snowball |
| | 基岩 | snowball |
| 皮革 | Java | minecraft:leather |
| | 基岩 | leather |
| 磚塊 | Java | minecraft:brick |
| | 基岩 | brick |
| 黏土 | Java | minecraft:clay_ball |
| | 基岩 | clay_ball |
| 甘蔗 | Java | minecraft:sugar_cane |
| | 基岩 | reeds |
| 大海帶 | Java | minecraft:kelp |
| | 基岩 | kelp |
| 竹子 | Java | minecraft:bamboo |
| | 基岩 | bamboo |

Java：Java 版（電腦版）的 ID　基岩：基岩版（Switch ／智慧型手機／ Windows 10 ／ Xbox 的 ID）

| 道具名稱 | 指令 ID |
|---|---|
| 竹筍 | Java minecraft:bamboo_sapling<br>基岩 bamboo_sapling |
| 紙張 | Java minecraft:paper<br>基岩 paper |
| 書本 | Java minecraft:book<br>基岩 book |
| 史萊姆球 | Java minecraft:slime_ball<br>基岩 slime_ball |
| 蛋 | Java minecraft:egg<br>基岩 egg |
| 螢石粉 | Java minecraft:glowstone_dust<br>基岩 glowstone_dust |
| 墨囊 | Java minecraft:ink_sac<br>基岩 dye |
| 紅色染料 | Java minecraft:red_dye<br>基岩 dye（資料值：1） |
| 綠色染料 | Java minecraft:green_dye<br>基岩 dye（資料值：2） |
| 可可豆 | Java minecraft:cocoa_beans<br>基岩 dye（資料值：3） |
| 可可 | Java minecraft:cocoa<br>基岩 cocoa |
| 青金石 | Java minecraft:lapis_lazuli<br>基岩 dye（資料值：4） |
| 紫色染料 | Java minecraft:purple_dye<br>基岩 dye（資料值：5） |
| 青綠色染料 | Java minecraft:cyan_dye<br>基岩 dye（資料值：6） |
| 淺灰色染料 | Java minecraft:light_gray_dye<br>基岩 dye（資料值：7） |
| 灰色染料 | Java minecraft:gray_dye<br>基岩 dye（資料值：8） |
| 粉紅色染料 | Java minecraft:pink_dye<br>基岩 dye（資料值：9） |
| 淺黃綠色染料 | Java minecraft:lime_dye<br>基岩 dye（資料值：10） |
| 黃色染料 | Java minecraft:yellow_dye<br>基岩 dye（資料值：11） |
| 淺藍色染料 | Java minecraft:light_blue_dye<br>基岩 dye（資料值：12） |
| 洋紅色染料 | Java minecraft:magenta_dye<br>基岩 dye（資料值：13） |
| 橙色染料 | Java minecraft:orange_dye<br>基岩 dye（資料值：14） |

Java：Java 版（電腦版）的 ID　基岩：基岩版（Switch ／智慧型手機／ Windows 10 ／ Xbox 的 ID）

| 道具名稱 | 指令 ID |
|---|---|
| 骨粉 | Java minecraft:bone_meal |
| | 基岩 dye（資料值：15） |
| 黑色染料 | Java mlnecraft:black_dye |
| | 基岩 dye（資料值：16） |
| 棕色染料 | Java minecraft:brown_dye |
| | 基岩 dye（資料值：17） |
| 藍色染料 | Java minecraft:blue_dye |
| | 基岩 dye（資料值：18） |
| 白色染料 | Java minecraft:white_dye |
| | 基岩 dye（資料值：19） |
| 骨頭 | Java minecraft:bone |
| | 基岩 bone |
| 砂糖 | Java minecraft:sugar |
| | 基岩 sugar |
| 南瓜子 | Java minecraft:pumpkin_seeds |
| | 基岩 pumpkin_seeds |
| 西瓜子 | Java minecraft:melon_seeds |
| | 基岩 melon_seeds |
| 終界珍珠 | Java minecraft:ender_pearl |
| | 基岩 ender_pearl |
| 烈焰棒 | Java minecraft:blaze_rod |
| | 基岩 blaze_rod |
| 碎金塊 | Java minecraft:gold_nugget |
| | 基岩 gold_nugget |
| 地獄結節 | Java minecraft:nether_wart |
| | 基岩 nether_wart |
| 終界之眼 | Java minecraft:ender_eye |
| | 基岩 ender_eye |
| 生成蝙蝠蛋 | Java minecraft:bat_spawn_egg |
| | 基岩 spawn_egg（資料值：19） |
| 生成烈焰使者蛋 | Java minecraft:blaze_spawn_egg |
| | 基岩 spawn_egg（資料值：43） |
| 生成豹貓蛋 | Java minecraft:cat_spawn_egg |
| | 基岩 spawn_egg（資料值：75） |
| 生成洞穴蜘蛛蛋 | Java minecraft:cave_spider_spawn_egg |
| | 基岩 spawn_egg（資料值：40） |
| 生成雞蛋 | Java minecraft:chicken_spawn_egg |
| | 基岩 spawn_egg（資料值：10） |
| 生成鱈魚蛋 | Java minecraft:cod_spawn_egg |
| | 基岩 spawn_egg（資料值：112） |
| 生成乳牛蛋 | Java minecraft:cow_spawn_egg |
| | 基岩 spawn_egg（資料值：11） |
| 生成苦力怕蛋 | Java minecraft:creeper_spawn_egg |
| | 基岩 spawn_egg（資料值：33） |

Java：Java 版（電腦版）的 ID　基岩：基岩版（Switch ／智慧型手機／ Windows 10 ／ Xbox 的 ID）

| 道具名稱 | 指令 ID |
|---|---|
| 生成海豚蛋 | Java minecraft:dolphin_spawn_egg |
| | 基岩 spawn_egg（資料值：31） |
| 生成驢蛋 | Java minecraft:donkey_spawn_egg |
| | 基岩 spawn_egg（資料值：24） |
| 生成水鬼蛋 | Java minecraft:drowned_spawn_egg |
| | 基岩 spawn_egg（資料值：110） |
| 生成遠古深海守衛蛋 | Java minecraft:elder_guardian_spawn_egg |
| | 基岩 spawn_egg（資料值：50） |
| 生成終界使者蛋 | Java minecraft:enderman_spawn_egg |
| | 基岩 spawn_egg（資料值：38） |
| 生成終界蟎蛋 | Java minecraft:endermite_spawn_egg |
| | 基岩 spawn_egg（資料值：55） |
| 生成喚魔者蛋 | Java minecraft:evoker_spawn_egg |
| | 基岩 spawn_egg（資料值：104） |
| 生成狐狸蛋 | Java minecraft:fox_spawn_egg |
| | 基岩 spawn_egg（資料值：121） |
| 生成地獄幽靈蛋 | Java minecraft:ghast_spawn_egg |
| | 基岩 spawn_egg（資料值：41） |
| 生成深海守衛蛋 | Java minecraft:guardian_spawn_egg |
| | 基岩 spawn_egg（資料值：49） |
| 生成馬蛋 | Java minecraft:horse_spawn_egg |
| | 基岩 spawn_egg（資料值：23） |
| 生成屍殼蛋 | Java minecraft:husk_spawn_egg |
| | 基岩 spawn_egg（資料值：47） |
| 生成羊駝蛋 | Java minecraft:llama_spawn_egg |
| | 基岩 spawn_egg（資料值：29） |
| 生成熔岩怪蛋 | Java minecraft:magma_cube_spawn_egg |
| | 基岩 spawn_egg（資料值：42） |
| 生成哞菇蛋 | Java minecraft:mooshroom_spawn_egg |
| | 基岩 spawn_egg（資料值：16） |
| 生成騾蛋 | Java minecraft:mule_spawn_egg |
| | 基岩 spawn_egg（資料值：25） |
| 生成豹貓蛋 | Java minecraft:ocelot_spawn_egg |
| | 基岩 spawn_egg（資料值：22） |
| 生成熊貓蛋 | Java minecraft:panda_spawn_egg |
| | 基岩 spawn_egg（資料值：113） |
| 生成鸚鵡蛋 | Java minecraft:parrot_spawn_egg |
| | 基岩 spawn_egg（資料值：30） |
| 生成幻影蛋 | Java minecraft:phantom_spawn_egg |
| | 基岩 spawn_egg（資料值：58） |
| 生成豬蛋 | Java minecraft:pig_spawn_egg |
| | 基岩 spawn_egg（資料值：12） |
| 生成劫掠者蛋 | Java minecraft:pillager_spawn_egg |
| | 基岩 spawn_egg（資料值：114） |

Java：Java 版（電腦版）的 ID　基岩：基岩版（Switch ／智慧型手機／ Windows 10 ／ Xbox 的 ID）

| 道具名稱 | 指令 ID |
|---|---|
| 生成北極熊蛋 | Java minecraft:polar_bear_spawn_egg |
| | 基岩 spawn_egg（資料值：28） |
| 生成河豚蛋 | Java minecraft:pufferfish_spawn_egg |
| | 基岩 spawn_egg（資料值：108） |
| 生成兔子蛋 | Java minecraft:rabbit_spawn_egg |
| | 基岩 spawn_egg（資料值：18） |
| 生成劫毀獸蛋 | Java minecraft:ravager_spawn_egg |
| | 基岩 spawn_egg（資料值：59） |
| 生成鮭魚蛋 | Java minecraft:salmon_spawn_egg |
| | 基岩 spawn_egg（資料值：109） |
| 生成綿羊蛋 | Java minecraft:sheep_spawn_egg |
| | 基岩 spawn_egg（資料值：13） |
| 生成界伏蚌蛋 | Java minecraft:shulker_spawn_egg |
| | 基岩 spawn_egg（資料值：54） |
| 生成蠹魚蛋 | Java minecraft:silverfish_spawn_egg |
| | 基岩 spawn_egg（資料值：39） |
| 生成骷髏蛋 | Java minecraft:skeleton_spawn_egg |
| | 基岩 spawn_egg（資料值：34） |
| 生成骷髏馬蛋 | Java minecraft:skeleton_horse_spawn_egg |
| | 基岩 spawn_egg（資料值：26） |
| 生成史萊姆蛋 | Java minecraft:slime_spawn_egg |
| | 基岩 spawn_egg（資料值：37） |
| 生成蜘蛛蛋 | Java minecraft:spider_spawn_egg |
| | 基岩 spawn_egg（資料值：35） |
| 生成烏賊蛋 | Java minecraft:squid_spawn_egg |
| | 基岩 spawn_egg（資料值：17） |
| 生成迷途骷髏蛋 | Java minecraft:stray_spawn_egg |
| | 基岩 spawn_egg（資料值：46） |
| 生成熱帶魚蛋 | Java minecraft:tropical_fish_spawn_egg |
| | 基岩 spawn_egg（資料值：111） |
| 生成海龜蛋 | Java minecraft:turtle_spawn_egg |
| | 基岩 spawn_egg（資料值：74） |
| 生成維克絲蛋 | Java minecraft:vex_spawn_egg |
| | 基岩 spawn_egg（資料值：105） |
| 生成村民蛋 | Java minecraft:villager_spawn_egg |
| | 基岩 spawn_egg（資料值：115） |
| 生成衛道士蛋 | Java minecraft:vindicator_spawn_egg |
| | 基岩 spawn_egg（資料值：57） |
| 生成流浪商人蛋 | Java minecraft:wandering_trader_spawn_egg |
| | 基岩 spawn_egg（資料值：118） |
| 生成女巫蛋 | Java minecraft:witch_spawn_egg |
| | 基岩 spawn_egg（資料值：45） |
| 生成凋靈骷髏蛋 | Java minecraft:wither_skeleton_spawn_egg |
| | 基岩 spawn_egg（資料值：48） |

Java：Java 版（電腦版）的 ID　基岩：基岩版（Switch ／智慧型手機／ Windows 10 ／ Xbox 的 ID）

指令 ID 一覽表

| 道具名稱 | 指令 ID |
|---|---|
| 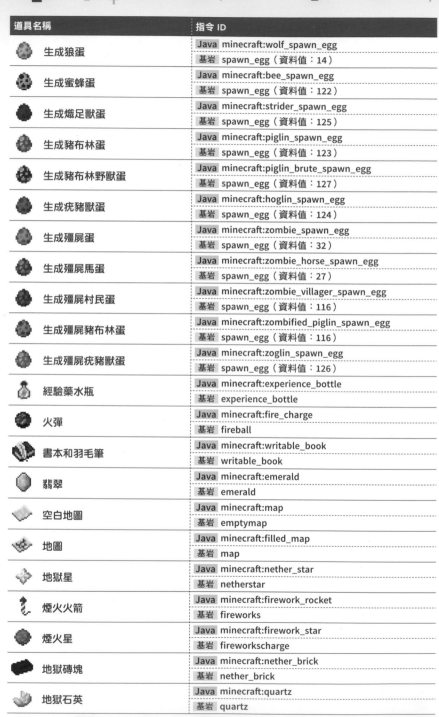 生成狼蛋 | Java minecraft:wolf_spawn_egg |
| | 基岩 spawn_egg（資料值：14） |
| 生成蜜蜂蛋 | Java minecraft:bee_spawn_egg |
| | 基岩 spawn_egg（資料值：122） |
| 生成熾足獸蛋 | Java minecraft:strider_spawn_egg |
| | 基岩 spawn_egg（資料值：125） |
| 生成豬布林蛋 | Java minecraft:piglin_spawn_egg |
| | 基岩 spawn_egg（資料值：123） |
| 生成豬布林野獸蛋 | Java minecraft:piglin_brute_spawn_egg |
| | 基岩 spawn_egg（資料值：127） |
| 生成疣豬獸蛋 | Java minecraft:hoglin_spawn_egg |
| | 基岩 spawn_egg（資料值：124） |
| 生成殭屍蛋 | Java minecraft:zombie_spawn_egg |
| | 基岩 spawn_egg（資料值：32） |
| 生成殭屍馬蛋 | Java minecraft:zombie_horse_spawn_egg |
| | 基岩 spawn_egg（資料值：27） |
| 生成殭屍村民蛋 | Java minecraft:zombie_villager_spawn_egg |
| | 基岩 spawn_egg（資料值：116） |
| 生成殭屍豬布林蛋 | Java minecraft:zombified_piglin_spawn_egg |
| | 基岩 spawn_egg（資料值：116） |
| 生成殭屍疣豬獸蛋 | Java minecraft:zoglin_spawn_egg |
| | 基岩 spawn_egg（資料值：126） |
| 經驗藥水瓶 | Java minecraft:experience_bottle |
| | 基岩 experience_bottle |
| 火彈 | Java minecraft:fire_charge |
| | 基岩 fireball |
| 書本和羽毛筆 | Java minecraft:writable_book |
| | 基岩 writable_book |
| 翡翠 | Java minecraft:emerald |
| | 基岩 emerald |
| 空白地圖 | Java minecraft:map |
| | 基岩 emptymap |
| 地圖 | Java minecraft:filled_map |
| | 基岩 map |
| 地獄星 | Java minecraft:nether_star |
| | 基岩 netherstar |
| 煙火火箭 | Java minecraft:firework_rocket |
| | 基岩 fireworks |
| 煙火星 | Java minecraft:firework_star |
| | 基岩 fireworkscharge |
| 地獄磚塊 | Java minecraft:nether_brick |
| | 基岩 nether_brick |
| 地獄石英 | Java minecraft:quartz |
| | 基岩 quartz |

第4章 — 資料庫集

Java：Java 版（電腦版）的 ID　基岩：基岩版（Switch ／智慧型手機／ Windows 10 ／ Xbox 的 ID）

| 道具名稱 | | 指令 ID |
|---|---|---|
| | 海磷碎片 | Java minecraft:prismarine_shard |
| | | 基岩 prismarine_shard |
| | 海磷晶體 | Java minecraft:prismarine_crystals |
| | | 基岩 prismarine_crystals |
| | 兔子皮 | Java minecraft:rabbit_hide |
| | | 基岩 rabbit_hide |
| | 鐵馬鎧 | Java minecraft:iron_horse_armor |
| | | 基岩 horsearmoriron |
| | 黃金馬鎧 | Java minecraft:golden_horse_armor |
| | | 基岩 horsearmorgold |
| | 鑽石馬鎧 | Java minecraft:diamond_horse_armor |
| | | 基岩 horsearmordiamond |
| | 皮馬鎧 | Java minecraft:leather_horse_armor |
| | | 基岩 horsearmorleather |
| | 歌萊果 | Java minecraft:chorus_fruit |
| | | 基岩 chorus_fruit |
| | 爆開的歌萊果 | Java minecraft:popped_chorus_fruit |
| | | 基岩 chorus_fruit_popped |
| | 甜菜種子 | Java minecraft:beetroot_seeds |
| | | 基岩 beetroot_seeds |
| | 界伏蚌殼 | Java minecraft:shulker_shell |
| | | 基岩 shulker_shell |
| | 鐵粒 | Java minecraft:iron_nugget |
| | | 基岩 iron_nugget |
| | 唱片13 | Java minecraft:music_disc_13 |
| | | 基岩 record_13 |
| | 唱片Cat | Java minecraft:music_disc_cat |
| | | 基岩 record_cat |
| | 唱片Blocks | Java minecraft:music_disc_blocks |
| | | 基岩 record_blocks |
| | 唱片Chirp | Java minecraft:music_disc_chirp |
| | | 基岩 record_chirp |
| | 唱片Far | Java minecraft:music_disc_far |
| | | 基岩 record_far |
| | 唱片Mall | Java minecraft:music_disc_mall |
| | | 基岩 record_mall |
| | 唱片Mellohi | Java minecraft:music_disc_mellohi |
| | | 基岩 record_mellohi |
| | 唱片Stal | Java minecraft:music_disc_stal |
| | | 基岩 record_stal |
| | 唱片Strad | Java minecraft:music_disc_strad |
| | | 基岩 record_strad |
| | 唱片Ward | Java minecraft:music_disc_ward |
| | | 基岩 record_ward |

Java：Java 版（電腦版）的 ID　基岩：基岩版（Switch ／智慧型手機／ Windows 10 ／ Xbox 的 ID）

| 道具名稱 | 指令 ID |
| --- | --- |
| 唱片11 | **Java** minecraft:music_disc_11 |
| | **基岩** record_11 |
| 唱片Wait | **Java** minecraft:music_disc_wait |
| | **基岩** record_wait |
| 唱片pigstep | **Java** minecraft:music_disc_pigstep |
| | **基岩** record_pigstep |
| 鸚鵡螺殼 | **Java** minecraft:nautilus_shell |
| | **基岩** nautilus_shell |
| 海洋之心 | **Java** minecraft:heart_of_the_sea |
| | **基岩** heart_of_the_sea |
| 旗幟樣式（苦力怕頭形狀） | **Java** minecraft:creeper_banner_pattern |
| | **基岩** banner_pattern |
| 旗幟樣式（骷髏頭形狀） | **Java** minecraft:skull_banner_pattern |
| | **基岩** banner_pattern（資料值：1） |
| 旗幟樣式（花朵形狀） | **Java** minecraft:flower_banner_pattern |
| | **基岩** banner_pattern（資料值：2） |
| 旗幟樣式（Mojang標誌） | **Java** minecraft:mojang_banner_pattern |
| | **基岩** banner_pattern（資料值：3） |
| 旗幟樣式（磚牆花紋） | **Java** （無此項目） |
| | **基岩** banner_pattern（資料值：4） |
| 旗幟樣式（鋸齒框邊） | **Java** （無此項目） |
| | **基岩** banner_pattern（資料值：5） |
| 旗幟樣式（鼻子） | **Java** minecraft:piglin_banner_pattern |
| | **基岩** banner_pattern（資料值：6） |
| 龍蛋 | **Java** minecraft:dragon_egg |
| | **基岩** dragon_egg |
| 怪物產生器 | **Java** minecraft:spawner |
| | **基岩** mob_spawner |
| 目標 | **Java** minecraft:target |
| | **基岩** target |
| 指令方塊 | **Java** minecraft:command_block |
| | **基岩** command_block |
| 指令方塊礦車 | **Java** minecraft:command_block_minecart |
| | **基岩** command_block_minecart |
| 鎖鏈指令方塊 | **Java** minecraft:chain_command_block |
| | **基岩** chain_command_block |
| 重複指令方塊 | **Java** minecraft:repeating_command_block |
| | **基岩** repeating_command_block |
| 屏障 | **Java** minecraft:barrier |
| | **基岩** barrier |
| 結構方塊 | **Java** minecraft:structure_block |
| | **基岩** structure_block |
| 蘋果 | **Java** minecraft:apple |
| | **基岩** apple |

**Java**：Java 版（電腦版）的 ID　**基岩**：基岩版（Switch ／智慧型手機／ Windows 10 ／ Xbox 的 ID）

| 道具名稱 | 指令 ID | |
|---|---|---|
| 燉蘑菇 | Java | minecraft:mushroom_stew |
| | 基岩 | mushroom_stew |
| 麵包 | Java | minecraft:bread |
| | 基岩 | bread |
| 生豬肉 | Java | minecraft:porkchop |
| | 基岩 | porkchop |
| 熟豬肉 | Java | minecraft:cooked_porkchop |
| | 基岩 | cooked_porkchop |
| 金蘋果 | Java | minecraft:golden_apple |
| | 基岩 | golden_apple |
| 魔法蘋果 | Java | minecraft:enchanted_golden_apple |
| | 基岩 | appleenchanted |
| 生鱈魚 | Java | minecraft:cod |
| | 基岩 | fish |
| 生鮭魚 | Java | minecraft:salmon |
| | 基岩 | salmon |
| 熱帶魚 | Java | minecraft:tropical_fish |
| | 基岩 | clownfish |
| 河豚 | Java | minecraft:pufferfish |
| | 基岩 | pufferfish |
| 熟鱈魚 | Java | minecraft:cooked_cod |
| | 基岩 | cooked_fish |
| 熟鮭魚片 | Java | minecraft:cooked_salmon |
| | 基岩 | cooked_salmon |
| 蛋糕 | Java | minecraft:cake |
| | 基岩 | cake |
| 餅乾 | Java | minecraft:cookie |
| | 基岩 | cookie |
| 西瓜 | Java | minecraft:melon_slice |
| | 基岩 | melon |
| 乾海帶 | Java | minecraft:dried_kelp |
| | 基岩 | dried_kelp |
| 生牛肉 | Java | minecraft:beef |
| | 基岩 | beef |
| 烤牛肉 | Java | minecraft:cooked_beef |
| | 基岩 | cooked_beef |
| 生雞肉 | Java | minecraft:chicken |
| | 基岩 | chicken |
| 熟雞肉 | Java | minecraft:cooked_chicken |
| | 基岩 | cooked_chicken |
| 腐肉 | Java | minecraft:rotten_flesh |
| | 基岩 | rotten_flesh |
| 蜘蛛眼 | Java | minecraft:spider_eye |
| | 基岩 | spider_eye |

**指令 ID 一覽表**

Java：Java 版（電腦版）的 ID　基岩：基岩版（Switch ／智慧型手機／ Windows 10 ／ Xbox 的 ID）

| 道具名稱 | | 指令 ID |
|---|---|---|
| | 胡蘿蔔 | Java minecraft:carrot |
| | | 基岩 carrot |
| | 種在田裡的胡蘿蔔 | Java minecraft:carrots |
| | | 基岩 carrots |
| | 馬鈴薯 | Java minecraft:potato |
| | | 基岩 potato |
| | 種在田裡的馬鈴薯 | Java minecraft:potatoes |
| | | 基岩 potatoes |
| | 烤馬鈴薯 | Java minecraft:baked_potato |
| | | 基岩 baked_potato |
| | 有毒馬鈴薯 | Java minecraft:poisonous_potato |
| | | 基岩 poisonous_potato |
| | 南瓜派 | Java minecraft:pumpkin_pie |
| | | 基岩 pumpkin_pie |
| | 生兔肉 | Java minecraft:rabbit |
| | | 基岩 rabbit |
| | 熟兔肉 | Java minecraft:cooked_rabbit |
| | | 基岩 cooked_rabbit |
| | 兔肉湯 | Java minecraft:rabbit_stew |
| | | 基岩 rabbit_stew |
| | 生羊肉 | Java minecraft:mutton |
| | | 基岩 muttonraw |
| | 熟羊肉 | Java minecraft:cooked_mutton |
| | | 基岩 muttoncooked |
| | 甜菜根 | Java minecraft:beetroot |
| | | 基岩 beetroot |
| | 甜菜湯 | Java minecraft:beetroot_soup |
| | | 基岩 beetroot_soup |
| | 甜莓 | Java minecraft:sweet_berries |
| | | 基岩 sweet_berries |
| | 蜂蜜瓶 | Java minecraft:honey_bottle |
| | | 基岩 honey_bottle |
| | 鐵鏟 | Java minecraft:iron_shovel |
| | | 基岩 iron_shovel |
| | 鐵鎬 | Java minecraft:iron_pickaxe |
| | | 基岩 iron_pickaxe |
| | 鐵斧 | Java minecraft:iron_axe |
| | | 基岩 iron_axe |
| | 鐵鋤 | Java minecraft:iron_hoe |
| | | 基岩 iron_hoe |
| | 木鏟 | Java minecraft:wooden_shovel |
| | | 基岩 wooden_shovel |
| | 木鎬 | Java minecraft:wooden_pickaxe |
| | | 基岩 wooden_pickaxe |

Java：Java 版（電腦版）的 ID　基岩：基岩版（Switch ／智慧型手機／ Windows 10 ／ Xbox 的 ID）

| 道具名稱 | 指令 ID |
|---|---|
| 木斧 | Java minecraft:wooden_axe |
| | 基岩 wooden_axe |
| 木鋤 | Java minecraft:wooden_hoe |
| | 基岩 wooden_hoe |
| 石鏟 | Java minecraft:stone_shovel |
| | 基岩 stone_shovel |
| 石鎬 | Java minecraft:stone_pickaxe |
| | 基岩 stone_pickaxe |
| 石斧 | Java minecraft:stone_axe |
| | 基岩 stone_axe |
| 石鋤 | Java minecraft:stone_hoe |
| | 基岩 stone_hoe |
| 鑽石鏟 | Java minecraft:diamond_shovel |
| | 基岩 diamond_shovel |
| 鑽石鎬 | Java minecraft:diamond_pickaxe |
| | 基岩 diamond_pickaxe |
| 鑽石斧 | Java minecraft:diamond_axe |
| | 基岩 diamond_axe |
| 鑽石鋤 | Java minecraft:diamond_hoe |
| | 基岩 diamond_hoe |
| 黃金鏟 | Java minecraft:golden_shovel |
| | 基岩 golden_shovel |
| 黃金鎬 | Java minecraft:golden_pickaxe |
| | 基岩 golden_pickaxe |
| 黃金斧 | Java minecraft:golden_axe |
| | 基岩 golden_axe |
| 黃金鋤 | Java minecraft:golden_hoe |
| | 基岩 golden_hoe |
| 獄髓鏟 | Java minecraft:netherite_shovel |
| | 基岩 netherite_shovel |
| 獄髓鎬 | Java minecraft:netherite_pickaxe |
| | 基岩 netherite_pickaxe |
| 獄髓斧 | Java minecraft:netherite_axe |
| | 基岩 netherite_axe |
| 獄髓鋤 | Java minecraft:netherite_hoe |
| | 基岩 netherite_hoe |
| 打火鐮 | Java minecraft:flint_and_steel |
| | 基岩 flint_and_steel |
| 指南針 | Java minecraft:compass |
| | 基岩 compass |
| 釣魚竿 | Java minecraft:fishing_rod |
| | 基岩 fishing_rod |
| 時鐘 | Java minecraft:clock |
| | 基岩 clock |

指令 ID 一覽表

Java：Java 版（電腦版）的 ID　基岩：基岩版（Switch ／智慧型手機／ Windows 10 ／ Xbox 的 ID）

| 道具名稱 | 指令 ID |
|---|---|
| 大剪刀 | Java minecraft:shears |
| | 基岩 shears |
| 附魔書 | Java minecraft:enchanted_book |
| | 基岩 enchanted_book |
| 繩索 | Java minecraft:lead |
| | 基岩 lead |
| 名牌 | Java minecraft:name_tag |
| | 基岩 name_tag |
| 龜殼 | Java minecraft:turtle_helmet |
| | 基岩 turtle_helmet |
| 弓 | Java minecraft:bow |
| | 基岩 bow |
| 箭 | Java minecraft:arrow |
| | 基岩 arrow |
| 鐵劍 | Java minecraft:iron_sword |
| | 基岩 iron_sword |
| 木劍 | Java minecraft:wooden_sword |
| | 基岩 wooden_sword |
| 石劍 | Java minecraft:stone_sword |
| | 基岩 stone_sword |
| 鑽石劍 | Java minecraft:diamond_sword |
| | 基岩 diamond_sword |
| 黃金劍 | Java minecraft:golden_sword |
| | 基岩 golden_sword |
| 獄髓劍 | Java minecraft:netherite_sword |
| | 基岩 netherite_sword |
| 皮帽 | Java minecraft:leather_helmet |
| | 基岩 leather_helmet |
| 皮衣 | Java minecraft:leather_chestplate |
| | 基岩 leather_chestplate |
| 皮褲 | Java minecraft:leather_leggings |
| | 基岩 leather_leggings |
| 皮靴 | Java minecraft:leather_boots |
| | 基岩 leather_boots |
| 鎖鏈頭盔 | Java minecraft:chainmail_helmet |
| | 基岩 chainmail_helmet |
| 鎖鏈護甲 | Java minecraft:chainmail_chestplate |
| | 基岩 chainmail_chestplate |
| 鎖鏈護腿 | Java minecraft:chainmail_leggings |
| | 基岩 chainmail_leggings |
| 鎖鏈靴 | Java minecraft:chainmail_boots |
| | 基岩 chainmail_boots |
| 鐵頭盔 | Java minecraft:iron_helmet |
| | 基岩 iron_helmet |

第4章 — 資料庫集

Java：Java 版（電腦版）的 ID 　基岩：基岩版（Switch／智慧型手機／Windows 10／Xbox 的 ID）

| 道具名稱 | | 指令 ID |
|---|---|---|
| | 鐵護甲 | Java minecraft:iron_chestplate |
| | | 基岩 iron_chestplate |
| | 鐵護腿 | Java minecraft:iron_leggings |
| | | 基岩 iron_leggings |
| | 鐵靴 | Java minecraft:iron_boots |
| | | 基岩 iron_boots |
| | 鑽石頭盔 | Java minecraft:diamond_helmet |
| | | 基岩 diamond_helmet |
| | 鑽石護甲 | Java minecraft:diamond_chestplate |
| | | 基岩 diamond_chestplate |
| | 鑽石護腿 | Java minecraft:diamond_leggings |
| | | 基岩 diamond_leggings |
| | 鑽石靴 | Java minecraft:diamond_boots |
| | | 基岩 diamond_boots |
| | 黃金頭盔 | Java minecraft:golden_helmet |
| | | 基岩 golden_helmet |
| | 黃金護甲 | Java minecraft:golden_chestplate |
| | | 基岩 golden_chestplate |
| | 黃金護腿 | Java minecraft:golden_leggings |
| | | 基岩 golden_leggings |
| | 黃金靴 | Java minecraft:golden_boots |
| | | 基岩 golden_boots |
| | 獄髓頭盔 | Java minecraft:netherite_helmet |
| | | 基岩 netherite_helmet |
| | 獄髓胸板 | Java minecraft:netherite_chestplate |
| | | 基岩 netherite_chestplate |
| | 獄髓護腿 | Java minecraft:netherite_leggings |
| | | 基岩 netherite_leggings |
| | 獄髓靴 | Java minecraft:netherite_boots |
| | | 基岩 netherite_boots |
| | 夜視箭（0:22） | Java minecraft:tipped_arrow{Potion:night_vision} |
| | | 基岩 arrow（資料值：6） |
| | 夜視箭（1:00） | Java minecraft:tipped_arrow{Potion:long_night_vision} |
| | | 基岩 arrow（資料值：7） |
| | 隱形箭（0:22） | Java minecraft:tipped_arrow{Potion:invisibility} |
| | | 基岩 arrow（資料值：8） |
| | 隱形箭（1:00） | Java minecraft:tipped_arrow{Potion:long_invisibility} |
| | | 基岩 arrow（資料值：9） |
| | 跳躍箭（0:22） | Java minecraft:tipped_arrow{Potion:leaping} |
| | | 基岩 arrow（資料值：10） |
| | 跳躍箭（1:00） | Java minecraft:tipped_arrow{Potion:long_leaping} |
| | | 基岩 arrow（資料值：11） |
| | 跳躍箭II（0:11） | Java minecraft:tipped_arrow{Potion:strong_leaping} |
| | | 基岩 arrow（資料值：12） |

Java：Java 版（電腦版）的 ID　基岩：基岩版（Switch／智慧型手機／ Windows 10 ／ Xbox 的 ID ）

| 道具名稱 | 指令 ID |
|---|---|
| 抗火箭（0:22） | Java minecraft:tipped_arrow{Potion:fire_resistance} |
| | 基岩 arrow（資料值：13） |
| 抗火箭（1:00） | Java minecraft:tipped_arrow{Potion:long_fire_resistance} |
| | 基岩 arrow（資料值：14） |
| 迅捷箭（0:22） | Java minecraft:tipped_arrow{Potion:swiftness} |
| | 基岩 arrow（資料值：15） |
| 迅捷箭（1:00） | Java minecraft:tipped_arrow{Potion:long_swiftness} |
| | 基岩 arrow（資料值：16） |
| 迅捷箭II（0:11） | Java minecraft:tipped_arrow{Potion:strong_swiftness} |
| | 基岩 arrow（資料值：17） |
| 緩慢箭（0:11） | Java minecraft:tipped_arrow{Potion:slowness} |
| | 基岩 arrow（資料值：18） |
| 緩慢箭（0:30） | Java minecraft:tipped_arrow{Potion:long_slowness} |
| | 基岩 arrow（資料值：19） |
| 緩慢箭IV（0:20） | Java minecraft:tipped_arrow{Potion:strong_slowness} |
| | 基岩 arrow（資料值：43） |
| 水下呼吸箭（0:22） | Java minecraft:tipped_arrow{Potion:water_breathing} |
| | 基岩 arrow（資料值：20） |
| 水下呼吸箭（1:00） | Java minecraft:tipped_arrow{Potion:long_water_breathing} |
| | 基岩 arrow（資料值：21） |
| 治療箭 | Java minecraft:tipped_arrow{Potion:healing} |
| | 基岩 arrow（資料值：22） |
| 治療箭II | Java minecraft:tipped_arrow{Potion:strong_healing} |
| | 基岩 arrow（資料值：23） |
| 傷害箭 | Java minecraft:tipped_arrow{Potion:harming} |
| | 基岩 arrow（資料值：24） |
| 傷害箭II | Java minecraft:tipped_arrow{Potion:strong_harming} |
| | 基岩 arrow（資料值：25） |
| 巨毒箭（0:05） | Java minecraft:tipped_arrow{Potion:poison} |
| | 基岩 arrow（資料值：26） |
| 巨毒箭（0:15） | Java minecraft:tipped_arrow{Potion:long_poison} |
| | 基岩 arrow（資料值：27） |
| 巨毒箭II（0:02） | Java minecraft:tipped_arrow{Potion:strong_poison} |
| | 基岩 arrow（資料值：28） |
| 再生箭（0:05） | Java minecraft:tipped_arrow{Potion:regeneration} |
| | 基岩 arrow（資料值：29） |
| 再生箭（0:15） | Java minecraft:tipped_arrow{Potion:long_regeneration} |
| | 基岩 arrow（資料值：30） |
| 再生箭II（0:02） | Java minecraft:tipped_arrow{Potion:strong_regeneration} |
| | 基岩 arrow（資料值：31） |
| 力量箭（0:22） | Java minecraft:tipped_arrow{Potion:strength} |
| | 基岩 arrow（資料值：32） |
| 力量箭（1:00） | Java minecraft:tipped_arrow{Potion:long_strength} |
| | 基岩 arrow（資料值：33） |

Java：Java 版（電腦版）的 ID　基岩：基岩版（Switch／智慧型手機／Windows 10／Xbox 的 ID）

| 道具名稱 | 指令 ID |
|---|---|
| 力量箭II（0:11） | **Java** minecraft:tipped_arrow{Potion:strong_strength} |
| | **基岩** arrow（資料值：34） |
| 虛弱箭（0:11） | **Java** minecraft:tipped_arrow{Potion:weakness} |
| | **基岩** arrow（資料值：35） |
| 虛弱箭（0:30） | **Java** minecraft:tipped_arrow{Potion:long_weakness} |
| | **基岩** arrow（資料值：36） |
| 腐朽箭（0:05） | **Java** （無此項目） |
| | **基岩** arrow（資料值：37） |
| 海龜大師之箭（0:02） | **Java** minecraft:tipped_arrow{Potion:turtle_master} |
| | **基岩** arrow（資料值：38） |
| 海龜大師之箭（0:05） | **Java** minecraft:tipped_arrow{Potion:long_turtle_master} |
| | **基岩** arrow（資料值：39） |
| 海龜大師之箭II（0:02） | **Java** minecraft:tipped_arrow{Potion:strong_turtle_master} |
| | **基岩** arrow（資料值：40） |
| 慢速掉落矢（0:11） | **Java** minecraft:tipped_arrow{Potion:slow_falling} |
| | **基岩** arrow（資料值：41） |
| 慢速掉落矢（0:30） | **Java** minecraft:tipped_arrow{Potion:long_slow_falling} |
| | **基岩** arrow（資料值：42） |
| 盾 | **Java** minecraft:shield |
| | **基岩** shield |
| 不死圖騰 | **Java** minecraft:totem_of_undying |
| | **基岩** totem |
| 三叉戟 | **Java** minecraft:trident |
| | **基岩** trident |
| 十字弓 | **Java** minecraft:crossbow |
| | **基岩** crossbow |
| 幽靈之淚 | **Java** minecraft:ghast_tear |
| | **基岩** ghast_tear |
| 水瓶 | **Java** minecraft:potion{Potion:water} |
| | **基岩** potion |
| 平凡藥水 | **Java** minecraft:potion{Potion:mundane} |
| | **基岩** potion（資料值：1） |
| 長效平凡藥水 | **Java** （無此項目） |
| | **基岩** potion（資料值：2） |
| 濃稠藥水 | **Java** minecraft:potion{Potion:thick} |
| | **基岩** potion（資料值：3） |
| 粗劣藥水 | **Java** minecraft:potion{Potion:awkward} |
| | **基岩** potion（資料值：4） |
| 夜視藥水（3:00） | **Java** minecraft:potion{Potion:night_vision} |
| | **基岩** potion（資料值：5） |
| 夜視藥水（8:00） | **Java** minecraft:potion{Potion:long_night_vision} |
| | **基岩** potion（資料值：6） |
| 隱形藥水（3:00） | **Java** minecraft:potion{Potion:invisibility} |
| | **基岩** potion（資料值：7） |

**Java**：Java 版（電腦版）的 ID　**基岩**：基岩版（Switch／智慧型手機／ Windows 10 ／ Xbox 的 ID）

| 道具名稱 | 指令 ID |
|---|---|
| 隱形藥水（8:00） | Java minecraft:potion{Potion:long_invisibility} |
| | 基岩 potion（資料值：8） |
| 跳躍藥水（3:00） | Java minecraft:potion{Potion:leaping} |
| | 基岩 potion（資料值：9） |
| 跳躍藥水（8:00） | Java minecraft:potion{Potion:long_leaping} |
| | 基岩 potion（資料值：10） |
| 跳躍藥水II（1:30） | Java minecraft:potion{Potion:strong_leaping} |
| | 基岩 potion（資料值：11） |
| 抗火藥水（3:00） | Java minecraft:potion{Potion:fire_resistance} |
| | 基岩 potion（資料值：12） |
| 抗火藥水（8:00） | Java minecraft:potion{Potion:long_fire_resistance} |
| | 基岩 potion（資料值：13） |
| 迅捷藥水（3:00） | Java minecraft:potion{Potion:swiftness} |
| | 基岩 potion（資料值：14） |
| 迅捷藥水（8:00） | Java minecraft:potion{Potion:long_swiftness} |
| | 基岩 potion（資料值：15） |
| 迅捷藥水II（1:30） | Java minecraft:potion{Potion:strong_swiftness} |
| | 基岩 potion（資料值：16） |
| 緩慢藥水（1:30） | Java minecraft:potion{Potion:slowness} |
| | 基岩 potion（資料值：17） |
| 緩慢藥水（4:00） | Java minecraft:potion{Potion:long_slowness} |
| | 基岩 potion（資料值：18） |
| 緩慢藥水IV（0:20） | Java minecraft:potion{Potion:strong_slowness} |
| | 基岩 potion（資料值：42） |
| 水下呼吸藥水（3:00） | Java minecraft:potion{Potion:water_breathing} |
| | 基岩 potion（資料值：19） |
| 水下呼吸藥水（8:00） | Java minecraft:potion{Potion:long_water_breathing} |
| | 基岩 potion（資料值：20） |
| 治療藥水 | Java minecraft:potion{Potion:healing} |
| | 基岩 potion（資料值：21） |
| 治療藥水II | Java minecraft:potion{Potion:strong_healing} |
| | 基岩 potion（資料值：22） |
| 傷害藥水 | Java minecraft:potion{Potion:harming} |
| | 基岩 potion（資料值：23） |
| 傷害藥水II | Java minecraft:potion{Potion:strong_harming} |
| | 基岩 potion（資料值：24） |
| 劇毒藥水（0:45） | Java minecraft:potion{Potion:poison} |
| | 基岩 potion（資料值：25） |
| 劇毒藥水（2:00） | Java minecraft:potion{Potion:long_poison} |
| | 基岩 potion（資料值：26） |
| 劇毒藥水II（0:22） | Java minecraft:potion{Potion:strong_poison} |
| | 基岩 potion（資料值：27） |
| 再生藥水（0:45） | Java minecraft:potion{Potion:regeneration} |
| | 基岩 potion（資料值：28） |

Java：Java 版（電腦版）的 ID　基岩：基岩版（Switch ／智慧型手機／ Windows 10 ／ Xbox 的 ID）

| 道具名稱 | 指令 ID |
|---|---|
| 再生藥水（2:00） | Java minecraft:potion{Potion:long_regeneration}<br>基岩 potion（資料值：29） |
| 再生藥水II（0:22） | Java minecraft:potion{Potion:strong_regeneration}<br>基岩 potion（資料值：30） |
| 力量藥水（3:00） | Java minecraft:potion{Potion:strength}<br>基岩 potion（資料值：31） |
| 力量藥水（8:00） | Java minecraft:potion{Potion:long_strength}<br>基岩 potion（資料值：32） |
| 力量藥水II（1:30） | Java minecraft:potion{Potion:strong_strength}<br>基岩 potion（資料值：33） |
| 虛弱藥水（1:30） | Java minecraft:potion{Potion:weakness}<br>基岩 potion（資料值：34） |
| 虛弱藥水（4:00） | Java minecraft:potion{Potion:long_weakness}<br>基岩 potion（資料值：35） |
| 腐朽藥水（0:40） | Java （無此項目）<br>基岩 potion（資料值：36） |
| 海龜大師藥水（0:20） | Java minecraft:potion{Potion:turtlc_master}<br>基岩 potion（資料值：37） |
| 海龜大師藥水（0:40） | Java minecraft:potion{Potion:long_turtle_master}<br>基岩 potion（資料值：38） |
| 海龜大師藥水II（0:20） | Java minecraft:potion{Potion:strong_turtle_master}<br>基岩 potion（資料值：39） |
| 慢速掉落藥水（1:30） | Java minecraft:potion{Potion:slow_falling}<br>基岩 potion（資料值：40） |
| 慢速掉落藥水（4:00） | Java minecraft:potion{Potion:long_slow_falling}<br>基岩 potion（資料值：41） |
| 玻璃瓶 | Java minecraft:glass_bottle<br>基岩 glass_bottle |
| 發酵蜘蛛眼 | Java minecraft:fermented_spider_eye<br>基岩 fermented_spider_eye |
| 烈焰粉 | Java minecraft:blaze_powder<br>基岩 blaze_powder |
| 熔岩球 | Java minecraft:magma_cream<br>基岩 magma_cream |
| 釀製台 | Java minecraft:brewing_stand<br>基岩 brewing_stand |
| 大釜 | Java minecraft:cauldron<br>基岩 cauldron |
| 發光西瓜 | Java minecraft:glistering_melon_slice<br>基岩 speckled_melon |
| 金色胡蘿蔔 | Java minecraft:golden_carrot<br>基岩 golden_carrot |
| 兔子腳 | Java minecraft:rabbit_foot<br>基岩 rabbit_foot |

Java：Java 版（電腦版）的 ID　基岩：基岩版（Switch ／智慧型手機／ Windows 10 ／ Xbox 的 ID）

指令 ID 一覽表

| 道具名稱 | 指令 ID |
|---|---|
| 龍的吐息 | Java minecraft:dragon_breath |
| | 基岩 dragon_breath |
| 噴濺水瓶 | Java minecraft:splash_potion |
| | 基岩 splash_potion |
| 噴濺型平凡藥水 | Java minecraft:splash_potion{Potion:mundane} |
| | 基岩 splash_potion（資料值：1） |
| 噴濺型長效平凡藥水 | Java （無此項目） |
| | 基岩 splash_potion（資料值：2） |
| 噴濺型黏稠藥水 | Java minecraft:splash_potion{Potion:thick} |
| | 基岩 splash_potion（資料值：3） |
| 噴濺型粗劣藥水 | Java minecraft:splash_potion{Potion:awkward} |
| | 基岩 splash_potion（資料值：4） |
| 噴濺型夜視藥水（3:00） | Java minecraft:splash_potion{Potion:night_vision} |
| | 基岩 splash_potion（資料值：5） |
| 噴濺型夜視藥水（8:00） | Java minecraft:splash_potion{Potion:long_night_vision} |
| | 基岩 splash_potion（資料值：6） |
| 噴濺型隱形藥水（3:00） | Java minecraft:splash_potion{Potion:invisibility} |
| | 基岩 splash_potion（資料值：7） |
| 噴濺型隱形藥水（8:00） | Java minecraft:splash_potion{Potion:long_invisibility} |
| | 基岩 splash_potion（資料值：8） |
| 噴濺型跳躍藥水（3:00） | Java minecraft:splash_potion{Potion:leaping} |
| | 基岩 splash_potion（資料值：9） |
| 噴濺型跳躍藥水（8:00） | Java minecraft:splash_potion{Potion:long_leaping} |
| | 基岩 splash_potion（資料值：10） |
| 噴濺型跳躍藥水II（1:30） | Java minecraft:splash_potion{Potion:strong_leaping} |
| | 基岩 splash_potion（資料值：11） |
| 噴濺型抗火藥水（3:00） | Java minecraft:splash_potion{Potion:fire_resistance} |
| | 基岩 splash_potion（資料值：12） |
| 噴濺型抗火藥水（8:00） | Java minecraft:splash_potion{Potion:long_fire_resistance} |
| | 基岩 splash_potion（資料值：13） |
| 噴濺型迅捷藥水（3:00） | Java minecraft:splash_potion{Potion:swiftness} |
| | 基岩 splash_potion（資料值：14） |
| 噴濺型迅捷藥水（8:00） | Java minecraft:splash_potion{Potion:long_swiftness} |
| | 基岩 splash_potion（資料值：15） |
| 噴濺型迅捷藥水II（1:30） | Java minecraft:splash_potion{Potion:strong_swiftness} |
| | 基岩 splash_potion（資料值：16） |
| 噴濺型緩慢藥水（1:30） | Java minecraft:splash_potion{Potion:slowness} |
| | 基岩 splash_potion（資料值：17） |
| 噴濺型緩慢藥水（4:00） | Java minecraft:splash_potion{Potion:long_slowness} |
| | 基岩 splash_potion（資料值：18） |
| 噴濺型緩慢藥水IV（0:20） | Java minecraft:splash_potion{Potion:strong_slowness} |
| | 基岩 splash_potion（資料值：42） |
| 噴濺型水下呼吸藥水（3:00） | Java minecraft:splash_potion{Potion:water_breathing} |
| | 基岩 splash_potion（資料值：19） |

Java：Java 版（電腦版）的 ID　基岩：基岩版（Switch／智慧型手機／Windows 10／Xbox 的 ID）

| 道具名稱 | 指令 ID | |
|---|---|---|
| 噴濺型水下呼吸藥水（8:00） | **Java** minecraft:splash_potion{Potion:long_water_breathing} | |
| | **基岩** splash_potion（資料值：20） | |
| 噴濺型治療藥水 | **Java** minecraft:splash_potion{Potion:healing} | |
| | **基岩** splash_potion（資料值：21） | |
| 噴濺型治療藥水II | **Java** minecraft:splash_potion{Potion:strong_healing} | |
| | **基岩** splash_potion（資料值：22） | |
| 噴濺型傷害藥水 | **Java** minecraft:splash_potion{Potion:harming} | |
| | **基岩** splash_potion（資料值：23） | |
| 噴濺型傷害藥水II | **Java** minecraft:splash_potion{Potion:strong_harming} | |
| | **基岩** splash_potion（資料值：24） | |
| 噴濺型劇毒藥水（0:33） | **Java** minecraft:splash_potion{Potion:poison} | |
| | **基岩** splash_potion（資料值：25） | |
| 噴濺型劇毒藥水（1:30） | **Java** minecraft:splash_potion{Potion:long_poison} | |
| | **基岩** splash_potion（資料值：26） | |
| 噴濺型劇毒藥水（0:16） | **Java** minecraft:splash_potion{Potion:strong_poison} | |
| | **基岩** splash_potion（資料值：27） | |
| 噴濺型再生藥水（0:45） | **Java** minecraft:splash_potion{Potion:regeneration} | |
| | **基岩** splash_potion（資料值：28） | |
| 噴濺型再生藥水（1:30） | **Java** minecraft:splash_potion{Potion:long_regeneration} | |
| | **基岩** splash_potion（資料值：29） | |
| 噴濺型再生藥水II（0:22） | **Java** minecraft:splash_potion{Potion:strong_regeneration} | |
| | **基岩** splash_potion（資料值：30） | |
| 噴濺型力量藥水（3:00） | **Java** minecraft:splash_potion{Potion:strength} | |
| | **基岩** splash_potion（資料值：31） | |
| 噴濺型力量藥水（8:00） | **Java** minecraft:splash_potion{Potion:long_strength} | |
| | **基岩** splash_potion（資料值：32） | |
| 噴濺型力量藥水II（1:30） | **Java** minecraft:splash_potion{Potion:strong_strength} | |
| | **基岩** splash_potion（資料值：33） | |
| 噴濺型虛弱藥水（1:30） | **Java** minecraft:splash_potion{Potion:weakness} | |
| | **基岩** splash_potion（資料值：34） | |
| 噴濺型虛弱藥水（4:00） | **Java** minecraft:splash_potion{Potion:long_weakness} | |
| | **基岩** splash_potion（資料值：35） | |
| 噴濺型腐朽藥水（0:30） | **Java** （無此項目） | |
| | **基岩** splash_potion（資料值：36） | |
| 噴濺型海龜大師藥水（0:20） | **Java** minecraft:splash_potion{Potion:turtle_master} | |
| | **基岩** splash_potion（資料值：37） | |
| 噴濺型海龜大師藥水（0:40） | **Java** minecraft:splash_potion{Potion:long_turtle_master} | |
| | **基岩** splash_potion（資料值：38） | |
| 噴濺型海龜大師藥水II（0:20） | **Java** minecraft:splash_potion{Potion:strong_turtle_master} | |
| | **基岩** splash_potion（資料值：39） | |
| 噴濺型慢速掉落藥水（1:30） | **Java** minecraft:splash_potion{Potion:slow_falling} | |
| | **基岩** splash_potion（資料值：40） | |
| 噴濺型慢速掉落藥水（4:00） | **Java** minecraft:splash_potion{Potion:long_slow_falling} | |
| | **基岩** splash_potion（資料值：41） | |

**Java**：Java 版（電腦版）的 ID　**基岩**：基岩版（Switch ／智慧型手機／ Windows 10 ／ Xbox 的 ID）

| 道具名稱 | 指令 ID |
|---|---|
| 滯留水瓶 | Java minecraft:lingering_potion{Potion:water} |
| | 基岩 lingering_potion |
| 滯留型平凡藥水 | Java minecraft:lingering_potion{Potion:mundane} |
| | 基岩 lingering_potion（資料值：1） |
| 滯留型長效平凡藥水 | Java （無此項目） |
| | 基岩 lingering_potion（資料值：2） |
| 滯留型黏稠藥水 | Java minecraft:lingering_potion{Potion:thick} |
| | 基岩 lingering_potion（資料值：3） |
| 滯留型粗劣藥水 | Java minecraft:lingering_potion{Potion:awkward} |
| | 基岩 lingering_potion（資料值：4） |
| 滯留型夜視藥水（0:45） | Java minecraft:lingering_potion{Potion:night_vision} |
| | 基岩 lingering_potion（資料值：5） |
| 滯留型夜視藥水（2:00） | Java minecraft:lingering_potion{Potion:long_night_vision} |
| | 基岩 lingering_potion（資料值：6） |
| 滯留型隱形藥水（0:45） | Java minecraft:lingering_potion{Potion:invisibility} |
| | 基岩 lingering_potion（資料值：7） |
| 滯留型隱形藥水（2:00） | Java minecraft:lingering_potion{Potion:long_invisibility} |
| | 基岩 lingering_potion（資料值：8） |
| 滯留型跳躍藥水（0:45） | Java minecraft:lingering_potion{Potion:leaping} |
| | 基岩 lingering_potion（資料值：9） |
| 滯留型跳躍藥水（2:00） | Java minecraft:lingering_potion{Potion:long_leaping} |
| | 基岩 lingering_potion（資料值：10） |
| 滯留型跳躍藥水II（0:22） | Java minecraft:lingering_potion{Potion:strong_leaping} |
| | 基岩 lingering_potion（資料值：11） |
| 滯留型抗火藥水（0:45） | Java minecraft:lingering_potion{Potion:fire_resistance} |
| | 基岩 lingering_potion（資料值：12） |
| 滯留型抗火藥水（2:00） | Java minecraft:lingering_potion{Potion:long_fire_resistance} |
| | 基岩 lingering_potion（資料值：13） |
| 滯留型迅捷藥水（0:45） | Java minecraft:lingering_potion{Potion:swiftness} |
| | 基岩 lingering_potion（資料值：14） |
| 滯留型迅捷藥水（2:00） | Java minecraft:lingering_potion{Potion:long_swiftness} |
| | 基岩 lingering_potion（資料值：15） |
| 滯留型迅捷藥水II（0:22） | Java minecraft:lingering_potion{Potion:strong_swiftness} |
| | 基岩 lingering_potion（資料值：16） |
| 滯留型緩慢藥水（0:22） | Java minecraft:lingering_potion{Potion:slowness} |
| | 基岩 lingering_potion（資料值：17） |
| 滯留型緩慢藥水（1:00） | Java minecraft:lingering_potion{Potion:long_slowness} |
| | 基岩 lingering_potion（資料值：18） |
| 滯留型緩慢藥水IV（0:20） | Java minecraft:lingering_potion{Potion:strong_slowness} |
| | 基岩 lingering_potion（資料值：42） |
| 滯留型水下呼吸藥水（0:45） | Java minecraft:lingering_potion{Potion:water_breathing} |
| | 基岩 lingering_potion（資料值：19） |
| 滯留型水下呼吸藥水（2:00） | Java minecraft:lingering_potion{Potion:long_water_breathing} |
| | 基岩 lingering_potion（資料值：20） |

Java：Java 版（電腦版）的 ID　基岩：基岩版（Switch ／智慧型手機／ Windows 10 ／ Xbox 的 ID）

| 道具名稱 | 指令 ID |
|---|---|
| 滯留型治療藥水 | Java minecraft:lingering_potion{Potion:healing} |
| | 基岩 lingering_potion（資料值：21） |
| 滯留型治療藥水II | Java minecraft:lingering_potion{Potion:strong_healing} |
| | 基岩 lingering_potion（資料值：22） |
| 滯留型傷害藥水 | Java minecraft:lingering_potion{Potion:harming} |
| | 基岩 lingering_potion（資料值：23） |
| 滯留型傷害藥水II | Java minecraft:lingering_potion{Potion:strong_harming} |
| | 基岩 lingering_potion（資料值：24） |
| 滯留型劇毒藥水（0:11） | Java minecraft:lingering_potion{Potion:poison} |
| | 基岩 lingering_potion（資料值：25） |
| 滯留型劇毒藥水（0:22） | Java minecraft:lingering_potion{Potion:long_poison} |
| | 基岩 lingering_potion（資料值：26） |
| 滯留型劇毒藥水II（0:05） | Java minecraft:lingering_potion{Potion:strong_poison} |
| | 基岩 lingering_potion（資料值：27） |
| 滯留型再生藥水（0:11） | Java minecraft:lingering_potion{Potion:regeneration} |
| | 基岩 lingering_potion（資料值：28） |
| 滯留型再生藥水（0:22） | Java minecraft:lingering_potion{Potion:long_regeneration} |
| | 基岩 lingering_potion（資料值：29） |
| 滯留型再生藥水II（0:05） | Java minecraft:lingering_potion{Potion:strong_regeneration} |
| | 基岩 lingering_potion（資料值：30） |
| 滯留型力量藥水（0:45） | Java minecraft:lingering_potion{Potion:strength} |
| | 基岩 lingering_potion（資料值：31） |
| 滯留型力量藥水（2:00） | Java minecraft:lingering_potion{Potion:long_strength} |
| | 基岩 lingering_potion（資料值：32） |
| 滯留型力量藥水II（0:22） | Java minecraft:lingering_potion{Potion:strong_strength} |
| | 基岩 lingering_potion（資料值：33） |
| 滯留型虛弱藥水（0:22） | Java minecraft:lingering_potion{Potion:weakness} |
| | 基岩 lingering_potion（資料值：34） |
| 滯留型虛弱藥水（1:00） | Java minecraft:lingering_potion{Potion:long_weakness} |
| | 基岩 lingering_potion（資料值：35） |
| 滯留型腐朽藥水（0:10） | Java （無此項目） |
| | 基岩 lingering_potion（資料值：36） |
| 滯留型海龜大師藥水（0:05） | Java minecraft:lingering_potion{Potion:turtle_master} |
| | 基岩 lingering_potion（資料值：37） |
| 滯留型海龜大師藥水（0:10） | Java minecraft:lingering_potion{Potion:long_turtle_master} |
| | 基岩 lingering_potion（資料值：38） |
| 滯留型海龜大師藥水II（0:05） | Java minecraft:lingering_potion{Potion:strong_turtle_master} |
| | 基岩 lingering_potion（資料值：39） |
| 滯留型慢速掉落藥水（0:22） | Java minecraft:lingering_potion{Potion:slow_falling} |
| | 基岩 lingering_potion（資料值：40） |
| 滯留型慢速掉落藥水（1:00） | Java minecraft:lingering_potion{Potion:long_slow_falling} |
| | 基岩 lingering_potion（資料值：41） |
| 幻影薄膜 | Java minecraft:phantom_membrane |
| | 基岩 phantom_membrane |

Java：Java 版（電腦版）的 ID　基岩：基岩版（Switch／智慧型手機／Windows 10／Xbox 的 ID）

指令 ID 一覽表

# Minecraft 打造大世界：超強指令方塊與短指令來襲

作　　者：GOLDEN AXE
譯　　者：許郁文
企劃編輯：王建賀
文字編輯：江雅鈴
設計裝幀：張寶莉
發 行 人：廖文良

發 行 所：碁峰資訊股份有限公司
地　　址：台北市南港區三重路 66 號 7 樓之 6
電　　話：(02)2788-2408
傳　　真：(02)8192-4433
網　　站：www.gotop.com.tw
書　　號：ACG006100
版　　次：2022 年 03 月初版
　　　　　2023 年 12 月初版六刷
建議售價：NT$299

授權聲明：MINE CRAFT [CHO KANTAN] COMMAND KORYAKU BOOK
Copyright © standards 2020
Chinese translation rights in complex characters arranged with standards
through Japan UNI Agency, Inc., Tokyo

國家圖書館出版品預行編目資料

Minecraft 打造大世界：超強指令方塊與短指令來襲 / GOLDEN
　AXE 原著；許郁文譯. -- 初版. -- 臺北市：碁峰資訊, 2022.03
　　面；　公分
　ISBN 978-626-324-045-2(平裝)
　1.線上遊戲
997.82　　　　　　　　　　　　　　　110020438